한국의 불화 문양

고 승 희

한국의 불화 문양

초판 1쇄 발행 2017. 11. 20.
초판 2쇄 발행 2020. 12. 10.

지은이 고승희
펴낸이 김경희
펴낸곳 ㈜지식산업사
　　　본사 10881, 경기도 파주시 광인사길 55(문발동)
　　　　　전화 (031) 955-4226~7 **팩스** (031) 955-4228
　　　서울사무소 03044, 서울시 종로구 자하문로6길 18-7(통의동)
　　　　　전화 (02)734-1978, 1958 **팩스** (02)720-7900
한글문패 지식산업사
영문문패 www.jisik.co.kr
전자우편 jsp@jisik.co.kr
등록번호 1-363
등록날짜 1969. 5. 8.

책값은 뒤표지에 있습니다.

이 책을 읽고 저자에게 문의하고자 하는 이는
지식산업사 전자우편으로 연락 바랍니다.

한국의 불화 문양

고 승 희

지식산업사

들어가면서

우리나라 불교 회화는 불교를 상징하는 연꽃무늬가 나타나는 4세기 중반 이후부터 삼국시대 전반에 걸쳐 본격적으로 조성되었으며, 예술성 또한 높은 경지에 이르렀다.

고구려의 경우 안악3호분(357년)을 시작으로 5세기에 조성된 쌍영총, 무용총, 장천리1호분 등 고분벽화의 안쪽 천정과 벽면에 그려진 연화문, 예불도禮佛圖, 영접도迎接圖, 인물행렬도人物行列圖, 비천도飛天圖와 같은 불교적 소재의 그림으로 힘차고 활력 넘치는 기상과 예술성을 여실히 보여 주고 있다. 이후 백제에 이르면 6세기 무렵 부여 능산리고분과 공주 송산리6호분 벽화의 연화도蓮花圖를 비롯하여 공주 무령왕릉에서 출토된 왕비베개[頭枕]와 연화문전蓮花紋塼 등에서 백제 특유의 부드러우면서도 완성도 높은 미감을 느낄 수 있다. 이에 견주어 신라의 경우는 자료가 많지 않아 지극히 제한적이기는 하나, 풍기 순흥면에 있는 어숙술묘 벽화와 읍내리 고분벽화의 연화도에서 유연하면서도 생생한 표현을 살펴볼 수 있다. 통일신라시대에는 대방광불화엄경변상도(754년~755년)의 설법 장면과 《삼국유사》의 불교회화 관련기록 등으로 미루어 삼국시대보다 한결 구체적이고 사실적인 불화가 조성되었을 것으로 짐작된다.

우리나라에 현존하는 본격적인 예배용 불화 자료는 고려시대부터 비롯되었는데, 예배 대상으로서 불·보살이 착용하고 있는 불의佛衣 및 영락장식, 광배, 배경 등을 아름답고 화려하게 장엄하고자 여러 가지 문양을 그렸던 것이 확인된다.

조선시대 불화 또한 이와 궤를 같이하여 여러 가지 문양이 표현되어 있는데, 고려시대 불화 문양과 비교하면 여러 부분에서 차이점을 볼 수 있다. 더욱이 조선시대 후반기에 이르면 봉안된 사찰과 조성한 화원, 그려진 위치 등에 따라 다양한 무늬로 장식되며, 단청 문양과도 연관성을 보인다.

이러한 문양은 불화를 더욱 아름답고 장엄하게 꾸며줄 뿐만 아니라 불화의 도상 특징이나 양식을 연구하는 기본 자료가 된다. 아울러 문양의 세부 변화는

불화 편년 연구에 크게 이바지하기에 불화 문양 연구는 한국 불교회화사 연구에 가장 중요한 분야로 평가받는다. 이처럼 한국의 불화 문양 연구가 중요함에도 아직까지 전문적인 연구는 거의 없다. 이에 불화 문양 연구의 필요성을 절실히 느끼고 연구에 매진하게 되었다.

불화를 그리고 연구한 지 올해로 26년이 되었다. 1992년 대학에 입학하여 불화를 그리기 시작하면서 막연하게나마 불화 문양에 관심을 갖게 되었고, 세계인의 시선을 한 몸에 받으며 우리 불화를 세계 무대로 이끈 고려 불화를 중심으로 문양 연구에 몰입하였다. 석사과정 때 고려시대 불화 문양을 연구한 것을 출발점으로 박사과정에서 조선시대 불화 문양 연구를 진행하면서, 불화에 표현된 무늬들을 도안화하고 정리하여 국내외에 널리 알려야 한다고 여기게 되었다.

일반 미술 분야의 문양 연구는 오늘에 이르기까지 발표된 자료가 상당수에 이른다. 그러나 불교회화의 문양만을 주제로 삼아 단행본으로 엮어낸 것은 필자가 20여 년에 걸쳐 차근차근 쌓아 올린 연구 결과로서, 한국 최초이자 세계 최초의 일이라는 자부심을 느낀다. 이 책을 바탕으로 앞으로도 계속 불교회화, 불교조각, 불교공예 등 분야별 불교미술 문양 연구에 힘쓸 것이다. 불화를 연구하는 후학들에게도 작은 도움이 되었으면 한다.

이 책은 모두 여섯 장으로 구성되었다. 먼저 제1장 〈불화 문양 개요〉에서는 불화 문양의 의미를 살펴보고, 문양의 종류를 식물문, 동물문, 자연문, 기하학문, 기타문 등으로 나누고 정의했다.

제2장 〈삼국~통일신라시대의 불화 문양〉에서는 연꽃무늬를 중심으로 우리나라 삼국시대부터 통일신라시대의 문양의 양식 전개 양상을 살폈다.

제3장 〈고려시대의 불화 문양〉에서는 고려시대 불화의 의의와 문양의 종류 및 특징에 대해서 알아보았다. 특히 현존하는 고려 불화를 예시로 들면서 고려시대 불화 문양 가운데 가장 많이 그려진 연화문, 연화당초문, 보상화문, 보상당초문, 모란화문, 모란당초문, 국화문, 국화당초문, 당초문, 운문, 운봉문, 기하학문 등을 유형별로 나누고 각각의 특징을 살펴보았다.

제4장 〈조선시대의 불화 문양〉은 헤아릴 수 없을 만큼 많은 조선시대 불화 가운데 예배용 불화의 중심이 되는 괘불화와 후불화를 연구 대상으로 삼았다.

불화의 중요도와 문양의 특징을 잘 살펴볼 수 있고 보존 상태가 양호한 불화를 선택하여 조선 전·후반기 불화 문양의 흐름과 종류 및 특징을 파악하고, 조선 후반기 불화 문양은 분야별 특징도 정리했다.

제5장 〈조선 후반기 불화 문양의 양식변천〉은 광해군 대부터 19세기 후반에 등장한 화승들이 직접적으로 영향을 미쳤던 1920년대까지의 불화 위주로 논의함으로써 조선시대 후반기 불화 문양을 체계화하고, 나아가 불화연구의 기초를 정립하는 데 목적을 두었다.

끝으로 제6장 〈우리나라 불화 문양의 의미〉에서는 삼국시대부터 조선시대에 이르기까지 다양하고 아름다운 불화 문양의 중요성을 다시 한 번 강조하였다. 고려시대의 정교하고 섬세하며 우아한 문양 형식과 조선시대의 독특하고 다채로운 문양 형식은 전통성과 창의성에 바탕을 둔 한국 문양사의 보고寶庫로 매우 중요한 가치가 있다.

이 책이 나오기까지 여러 분들께 많은 도움을 받았다. 먼저 그 누구보다도 대학에서부터 대학원 석·박사과정에 이르기까지 연구를 할 수 있도록 큰 가르침을 주신 문명대 교수님과 김창균 교수님께 깊은 감사를 드린다. 두 분 교수님께서는 지난 수년 동안 언제나 아낌없는 격려와 충고를 해 주셨고, 그동안 쌓아 올리신 연구 업적은 필자가 불화를 그리고 이 책을 준비하는 데 크나큰 밑거름이 되었다.

문양 도안 정리를 도와준 제자 최주희 학우에게도 고마움을 전하고, 늘 격려와 지원을 아끼지 않으신 지식산업사 김경희 사장님과 편집에 수고해 주신 맹다솜 님에게도 감사드린다. 고3 수험생으로 막바지 힘든 나날을 보내고 있으면서도 내색하지 않고 묵묵히 지켜봐 준 사랑스러운 딸 민경이와, 항상 긍정적인 마음으로 밝고 씩씩하게 자라 준 아들 태석이에게도 고마움을 전한다. 늘 옆에 서 계시며 힘이 되어 주시고 여기까지 올 수 있도록 손잡아 주신 아버님, 어머님께도 가이없는 고마움을 올리고 싶다.

2017년 10월 東岳草堂書室에서
고승희

7

차례

일러두기

- 본문에서 전개상 '괘불화', '괘불도', '후불화', '후불도'를 혼용하였다.
- 일본의 지명이나 사찰명은 국한문을 함께 적었다.
- 본문에 수록된 도판은 일부를 제외하고 필자가 일본 소장 고려 후반기 · 조선 전반기 불화를 조사하면서 직접 촬영한 것이다. 조선 후반기 괘불도와 후불도의 부분도 또한 직접 촬영하였으며, 문명대, 김창균 교수님께 제공받은 자료도 수록되어 있다.

 조선 후반기 불화 가운데 동화사 아미타후불도(3폭), 봉선사 삼신불괘불도를 제외한 전체 크기 도판은 성보문화재연구원에서 자료를 제공받았으며, 이에 대해서는 도판 각주에 저작권 사항을 명시하였다.

 고려시대 불화 도판은 《고려시대의 불화》(시공사, 1997)의 도7, 도7의 부분도, 도8의 부분도, 도20의 부분도, 도26의 부분도, 도32의 부분도, 도41의 부분도, 도45의 부분도, 도54의 부분도, 도55의 부분도, 도67, 도67의 부분도, 도69의 부분도, 도93의 부분도, 도109의 부분도, 도111의 부분도를 사용하였다.

한국의
불화 문양

불화 문양 개요

불교회화는 사찰의 법당에 모셔 놓고 예배하거나 관상하는 그림을 말한다. 또 불교도佛敎徒나 이교도異敎徒를 교화敎化하기 위한 여러 가지 그림이나 사찰의 장엄한 분위기를 살리기 위한 웅장하고 화려한 단청丹靑 같은 갖가지 그림 등도 통틀어서 불화라한다.[01]

이러한 불화는 우리미술의 전통을 이어가는 중요한 의미를 갖고 있다. 따라서 단순히 종교화로서 의미뿐만 아니라, 불화가 지니고 있는 조성 배경과 도상圖像이 갖고 있는 여러 가지 특징을 자세히 살펴볼 필요가 있는 것이다.

이 가운데서도 불교회화에 표현된 아름답고 다양한 '문양'은 불화 가운데 가장 중요한 특징적 요소다. 문양은 우리말로 무늬라고 하는데, 어떤 물건의 표면에 여러 가지 형상으로 장식한 모양을 말하며 문文 또는 문紋으로 쓰인다. 여기서 문文은 문화적인 소산을 뜻하며, 문紋은 문명적인 소산이라 설명할 수 있다.[02]

다시 말하면, '문文'은 인간이 다양한 경험으로 추구하고자 하는 모든 정신적인 활동이며, '문紋'은 이러한 정신적인 활동으로 말미암아 외적으로 표출된 물질적 산물이다. 그러므로 문양紋樣은 인간만이 구성하고 만들어 낼 수 있는 주관적인 미 의식의 반영이자 정신적인 문화 활동임과 동시에 서로 다른 경험과 생각을 바탕으로 표현한 독창적이고 창조적인 문명의 산물이다. 따라서 문양은 인류가 그동안 이루어 놓은 예술 분야인 회화, 조각, 공예, 서예 등 모든 조형미술造形美術의 원천이며, 오늘날까지도 인류는 이를 탐구하고자 무한한 노력을 하고 있는 것이다.[03]

이와 같은 조형미술의 원천이자 인간 사고의 상징적 표현인 무

01
문명대, 《한국불교미술의 형식》
(한국언론자료간행회, 1997), p.142.

02
한국문화재보호재단, 《한국의 무늬》(예맥출판사, 1985), pp.7~8.

03
위의 책, p.8.

늬는 원시시대에 의사전달의 한 수단이 되었던 행위나 기호로, 무늬를 비롯한 그림과 문자의 시원始原으로 볼 수 있다. 예를 들어 중국의 갑골문자 같은 상형문자는, 산과 강 같은 대자연의 생김새·새와 짐승의 발자국·우주운행 형상 등을 본떠서 그대로 표현한 것처럼 자연적인 무늬[自然紋]나 자연적이지 않은 무늬[非自然紋]의 어떤 형상을 큰 나무나 바위·동물의 뼈나 뿔[骨角] 등에 선각線刻이나 부조浮彫로 새기거나 채색하여 표현하는 행위에서 비롯되었다. 인간의 기본적인 욕구를 어떠한 형태로 나타낸 무늬 또한 욕구를 의도적으로 표현한다는 가장 원초적인 행위에서 시작된 것이다. 이러한 행위는 인간만이 지닐 수 있는 '상징화'라는 독특한 능력을 바탕으로 오늘날의 장식예술로 발전하였다. 따라서 장식적 성격의 문양은 모든 예술이 그러하듯 자연물과 결코 떨어질 수 없는 관계 속에서 표현되고 창조해 나아가게 된다.

장엄莊嚴의 의미를 지니는 문양은 언어나 문자처럼 그 민족이 살아온 환경에 따라 고유한 형태를 띠게 마련이며, 나름대로 독특한 성격을 나타내게 된다. 따라서 나라마다 각기 다른 형태의 전통적인 문양을 갖고 있다. 이와 같은 문양은 그 시대 그 민족의 약속이자 문화적 산물로서, 우리가 옛사람들의 생활관습과 시대 상황뿐만 아니라 그들만의 생각과 신앙 형태를 이해하는 데 필수적인 중요한 요소 가운데 하나다. 또한 같은 종류의 문양이라 할지라도 시대마다 각각 고유한 유형을 이루고 있어 편년 설정에 중요한 구실을 한다.

불화의 문양도 불교만의 독특한 특징을 나타낸다. 불교라는 종교의 특성이나 의미를 가장 잘 표현하기 위해서이다. 연꽃무늬, 당초무늬, 보상화 무늬, 구름과 봉황 무늬, 만卍자 무늬 등 다종다양하고 창의적인 불교문양이 시대에 따라 갖가지 형태로 변형되면서 불화에 그려지고 있다.

연꽃 문양은 진흙탕에 살면서도 더러움에 물들지 않고 언제나 맑고 깨끗한 연꽃처럼 어떤 어려운 환경에서도 언제나 청정해야

하는 불교사상을 나타낸다. 또한 끊임없이 이어지는 넝쿨을 닮은 당초무늬는 무한한 불교진리를 상징하며, 만卍자는 사방팔방으로 끝없이 펼쳐지는 진리의 세계를 의미한다. 이처럼 불화의 문양은 불교의 독특한 성격을 잘 나타내고 있어 불교의 세계를 잘 상징한다고 평가받는다.

뿐만 아니라 불화에 표현된 갖가지 아름다운 무늬를 오방색五方色 등 여러 가지의 색깔로 그림으로써 밋밋하고 단순하게 보일 수 있는 불화에 아름다움을 선사하는 극적인 효과도 주고 있다.

따라서 불화에 그려진 다양한 무늬의 의미를 다각적으로 밝히고, 불화에 생명을 불어넣는 문양의 아름다움을 깊이 있게 살펴보고자 한다.

02

불화 문양의 종류

식물문

● 연화문蓮花紋 - 연꽃무늬

　연화, 즉 연꽃은 불교를 상징하는 대표적인 꽃으로 잘 알려져 있다. 연꽃의 의미와 성격에 대해 《대지도론大智度論》에서는 "인간 세상의 연꽃은 크기가 한 자를 넘지 않는 것과 달리, 천상의 보련화寶蓮花는 그 크기가 수레 덮개보다 크다"고 하고 있다.[04] 또한 《대보적경大寶積經》〈호국보살회護國菩薩會〉에서는 "수레바퀴와 같이 연꽃에는 백천 개의 잎이 있고 그 연꽃에서는 백천의 광명이 나오고 있다"고 말한다.[05] 《불설무량수경佛說無量壽經》에는 "극락세계의 보련화에는 백천억 개의 잎이 있고, 그 잎에서는 헤아릴 수 없는 광명이 비치며 그 광명 하나하나에서는 무량의 부처님이 나타난다"는 내용이 기술되어 있으며[06], 《불설대아미타경佛說大阿彌陀經》에는 "목숨이 다한 뒤에는 극락세계에 가거나, 칠보로 장엄된 연화세계에 화생化生한다"고 언급되어 있다.[07] 《대방광불화엄경大方廣佛華嚴經》〈화장세계품華藏世界品〉에서는 "화장장엄세계華藏莊嚴世界가 향수해香水海의 큰 연꽃 속에 들어 있는데 땅에는 헤아릴 수 없는 향수해가 있어서 겹겹이 세계를 둘러싸고 있다"고 설하고 있다.[08]

　이처럼 연꽃은 다양하게 묘사되어 왔다. 원시경전에서는 연꽃을 성자聖者의 모습으로 비유하는데, 대승경전에서는 보살菩薩을 상징하는 모습으로 등장하기도 한다. 이 내용에 대해 《불설유마힐경佛說維摩詰經》에서는 "연꽃은 고원이나 육지에서는 꽃을 피우지 않고 더럽고 습한 진흙땅에서 자라난다. 이와 같이 무위법無爲法을 보고 깨달았다고 해도 그 경지에 안주하는 사람은 온전한 불법佛

04
《大智度論》卷第八 〈大智度 初品中放光釋論〉第十四之餘《新脩(修)大藏經》, 이하 《大正藏》, No.1509, p.116 上)
"…人中蓮華大不過尺 漫陀耆尼池 及阿那婆達多池中蓮華 大如車蓋 天上寶蓮華復大於此…"

05
《大寶積經》卷第八十一 〈護國菩薩會〉第十八之二《大正藏》No.310, p.486 下)
"…即於光中出一蓮花 大如車輪有百千葉 然彼蓮花放百千光明…"

06
《佛說無量壽經》 卷上(《大正藏》No.360, p.272 上)
"… 又衆寶蓮華周滿世界 一一寶華百千億葉 其葉光明無量種色 青色青光 白色白光 玄黃 朱紫光色…"

07
《佛說大阿彌陀經》卷下 〈池流法音分〉第二十二(《大正藏》No.364, p.339 上)
"…奉持齋戒作諸功德 至心廻向 命終即於七寶池中蓮華中生 跏趺而坐…"

08
《大方廣佛華嚴經》卷第七 〈華藏世界品〉第五之一(《大正藏》No.279, p.39 中)
"…莊嚴香水海 此香水海 有大蓮華 名種種光明蘂香幢 華藏莊嚴世界海 住在其中 四方均 平清淨堅固 金剛輪山 周匝圍遶 地海衆樹 各有區別 是時普賢菩薩 欲重宣其義 承佛神力 觀察十方…"

法을 체득하지 못한다"고 하여[09] 오히려 번뇌의 더러움 속에 빠져 있는 중생이 불법을 바로 본다고 말하고 있다. 아라한이나 벽지불(辟支佛, 스스로 깨달은 사람)의 고매한 가르침 속에서는 보살이 나타나지 않으며, 다만 진흙과 같은 세속에서야말로 보살의 삶의 지표가 제시된다는 것이다. 이런 내용은 《유일마니보경遺日摩尼寶經》에도 나온다.[10]

이러한 연꽃을 인도에서는 창조신화의 중심적인 식물, 또는 신의 상징으로서 다루어 왔다. 불교에서 부처와 보살이 연화대蓮花臺에 앉고 보살이 손에 연꽃을 든 모습으로 표현되고 있는 것은 이와 같은 인도 종교의 신관神觀이나 세계관世界觀과 관련이 있다.

불교에서는 열반에 드는 것을 '물이 불을 끄는 것'에 비유한다. 뜨거운 열기가 사라진 상쾌한 상태를 이상理想으로 보며, 그렇기 때문에 진흙탕 속에서 물 위로 모습을 드러낸 연꽃을 고귀하고 청아한 것에 비유하는 것도 지극히 자연스러운 일이다. 오늘날 인도의 국장國章으로 쓰이는 사자 조각상은 연꽃대좌 위에 앞발을 세운 채 앉아 있는 형상이다. 이는 사람들이 지켜야 할 진리가 부처님이 설한 법(法, dharma)에 있다고 본 것이며, 다르마의 실현을 상징한다.

● 당초문唐草紋 -당초무늬

당초문은 당대풍唐代風의 덩굴 문양이라는 의미로서[11] 덩굴 모양의 장식문양이 중국 당나라 시대에 널리 활용된 것에서 비롯되었다. 즉, 당초문이란 덩굴성 풀인 만초蔓草가 비꼬여 구부러진 모양을 S자형, 나선형螺旋形, 좌우 또는 가로세로의 이방연속二方連續이나 사방연속四方連續 형식으로 문양화한 것을 말한다.[12]

줄기가 꽃이나 꽃망울, 꽃잎에 덩굴처럼 얽혀지는 당초문은 꽃 문양을 서로 자연스럽게 연결하거나 다른 문양을 이어주는 연결고리 노릇을 한다.[13]

당초무늬를 형성하는 주된 구성요소는 덩굴 모양의 파장곡선

09
《佛說維摩詰經》卷下〈觀人物品〉第七(《大正藏》No.474, 529쪽 下)
"…高原陸土不生靑蓮芙蓉薁華 卑濕汚田生此華 如是不從虛無無數出生佛法 塵勞之中乃得 衆生而起道意 以有道意則生佛法 從自見身積若須彌 乃能篡見而起道意故生佛法 依如是 要可知一切塵勞之疇爲如來種 又譬如人不下巨海能擧野光寶耶 如是不入塵勞之事者 豈其能發 一切智意…"

10
《遺日摩尼寶經》卷第三(《大正藏》No.350, 191쪽 中)
"…如是泥洹中不生菩薩也 糞治其地穀種潤澤生 於愛欲中生菩薩 佛語迦葉 譬如曠野之中 若山上 不生蓮華及優鉢華也 菩薩不於衆阿羅漢辟支佛法中出也…"

11
임영주, 《한국문양사》, (미진사, 1983), p.58.

12
강은미, 〈한국과 일본의 당초문 비교연구〉, 성균관대학교 대학원 석사학위논문, 1987, p.4.

13
위의 논문.

波狀曲線으로, 문양과 문양을 유기적으로 연결할 때나 문양과 문양 사이의 공간을 없애고자 사용된다. 무수한 문양들 가운데서도 이처럼 다양하게 변화하며 문양을 만들어 내는 덩굴무늬의 시원은 이집트의 인동문忍冬紋이나, 실제로 조형적인 표현과 리듬을 갖게 된 것은 그리스미술에서 비롯되었다고 할 수 있다. 덩굴문은 그리스뿐 아니라 페르시아, 로마, 비잔틴, 아라비아, 인도, 중국, 한국, 일본 등지에서 사용한 전 세계적인 문양이다. 길상초吉祥草로서 유기적인 문양 구성에 없어서는 안 되는 당초문은 덩굴무늬가 단독으로 그려지기도 하나, 연화·보상화·모란화·국화 등의 꽃문양과 결합하여 꽃을 더욱 아름답게 꾸며 주는 것은 말할 것도 없고, 무늬와 무늬를 연결하는 매개체로서 구실을 한다는 의미가 있다.[14]

우리나라의 경우, 삼국시대 및 통일신라시대 이후 고려·조선시대에 이르기까지 조각, 회화, 공예, 건축 등 조형미술 전반에 걸쳐 광범위하게 사용되었음을 볼 수 있다.[15] 우리나라의 당초무늬는 '천天' 사상에 따라서 나타난 중국의 운문계雲紋系와 훼룡문계虺龍紋系 및 이들의 혼합형인 비식물성 당초문양, 고대 이집트로부터 발생하여 그리스에서 완성을 이룬 안테미온Anthemion계 당초문, 팔메트Palmette[16] 문양이 불교미술의 전래와 함께 삼국시대부터 그 바탕을 형성한다.[17]

14
하진희, 〈조선조 불화에 나타난 의상문양 연구〉, 홍익대학교 대학원 석사학위논문, 1988, p.27.

15
윤병순, 〈당초문양의 변천과정에 관한 연구〉, 홍익대학교 대학원 석사학위논문, 1986, p.1.

16
팔메트Palmette란 'Honeysuckle'이라고도 부르며 고대 오리엔트와 그리스에서 장식의장으로 사용되었다(渡辺素舟,《東洋文樣史》, (東京: 富山房, 1971), p.541).

17
윤병순, 위의 논문, pp.1~2.

안테미온계 당초문

팔메트문

훼룡문계 당초문

당초문의 발생 그리스 안테미온계와 중국 훼룡문계 실측도

● 연화당초문蓮花唐草紋 -연꽃과 당초무늬

연화당초문은 연꽃무늬와 당초무늬가 서로 조화롭게 어우러져 구성된 문양이다. 당초문은 단독문양 그대로도 아름답지만, 연꽃무늬와 결합하여 연꽃을 더욱 돋보이게 해 주는 종속문양 또는 배경문양으로서의 구실도 매우 비중 있게 다루어진다.

연화당초문에서 연꽃의 모양은 주로 꽃봉오리에서부터 활짝 핀[萬開] 연꽃인데, 꽃이 커져 연밥만 남은 모습 등 단계별로 묘사된 것도 볼 수 있다.

● 보상화문寶相華紋 -보상꽃무늬 /

　보상당초문寶相唐草紋 -보상꽃과 당초무늬

보상화는 세상에 실제로 존재하지 않는 상상의 꽃으로, 이상적인 모습을 예술적으로 만들어낸 것이다. 꽃의 형태는 꽃잎이 겹겹으로 포개진 모양으로 생김새가 신비롭고 풍요로움이 느껴진다. 이처럼 풍만하고 화려함을 갖춘 보상화문은 문양 가운데서도 미의 극치를 이룬다.

꽃은 반쪽 팔메트Palmette 잎 두 개로 이루어졌는데, 반쪽 팔메트형 잎이 안쪽을 향하여 좌우가 상반되게 합한 것을 하나의 만개한 꽃잎 모양으로 하여 문양화한 것이다.[18] 팔메트 문양이 처음 나타나기 시작한 것은 기원전 1500년 고대 이집트의 신왕조시대新王朝時代부터였으며, 점차 메소포타미아 유역과 페르시아, 그리스 미케네 문명의 미술에도 나타난다.[19] 기원전 1300~1500년 무렵 미케네 문명을 거쳐 처음 나타난 그리스의 팔메트 양식은 기원전 400년 후반 무렵에 이르면 두 가지로 변화한다.[20] 하나는 사실적으로 묘사되는 팔메트 문양이고, 다른 하나는 입체화된 반 팔메트를 바탕으로 하는 아칸더스 문양이다.[21]

그리스의 팔메트형 문양은 기원전 300년경 알렉산더 대왕의 동정으로 동방에 전래되었는데, 이것이 곧 사산조 페르시아의 보상화문이다. 한편 중국에 팔메트 문양이 전해진 것은 한대漢代에 그

18
林良一,〈佛敎美術의 裝飾文樣8, パルメット(1)〉,《佛敎藝術》108호,(佛敎藝術學會, 1976), pp. 83~85.

19
위의 논문.

20
위의 논문, pp. 80~96.

21
아칸더스 문양은 기원전 5세기 후반에 이미 출현했는데, 기원전 4세기에 들어오면 자연식물인 Acanthus Spinoza의 가장자리 형식을 적용하게 된다[渡辺素舟, 앞의 책, pp. 192~194, 232~233].

리스·로마와 이루어진 비단[絹] 무역을 통해서이다. 그러나 중국
의 보상화문은 불교의 동점東漸과 함께 반 팔메트 문양이 인도로
부터 전래된 이후 당나라 7세기 중엽 이전에 성립되었을 것으로
여겨진다. 결국 보상화문은 사산 페르시아와 당대 중국 두 곳에서
탄생했다고 할 수 있으며, 우리나라의 보상화문은 중국화한 보상
화문으로 661년 무렵부터 나타나 조선시대까지 이어지고 있음을
볼 수 있다.[22]

보상당초문은 보상화와 당초가 혼합된 문양으로, 보상화문 단
독으로 표현된 것이 아니라 당초문과 결합하여 그려졌기 때문에
다른 어떠한 문양보다도 화려하고 정교하며 매우 장식적이다.

● 모란화문牡丹花紋 −모란꽃무늬 /
모란당초문牡丹唐草紋 −모란꽃과 당초무늬

우리나라 모란화의 시작은《삼국유사》선덕여왕 조善德女王條의
"당唐 태종太宗이 홍색·자색·백색, 삼색三色의 모란꽃을 그린 그
림과 씨앗 세 되를 보내 왔다"고 한 내용으로[23] 미루어 보아 신라
시대로 짐작된다. 이후 통일신라 암막새기와에서 문양화하여 나
타나지만 크게 성행한 시기는 고려시대 이후라고 할 수 있다.[24]

예부터 그 염려한 아름다움을 시로 표현하거나 고사로 전해 올
정도로 모란화는 그 자색이 '국색천향國色天香'으로, 한 나라의 으
뜸에 해당할 만큼 아름답다. 또한 모란화는 화목함에도 으뜸이
며, 부귀를 상징한다고 하여 의료衣料, 가구 등의 화재畫材로도 많
이 채용되고 있다. 이처럼 불화에서뿐만 아니라 일반 공예품에
도 여러 유형의 모란화문이 표현되는데, 그 가운데 도자기의 경
우 초기에는 중국 송宋·원대元代에 그려진 것처럼 사실적인 모란
꽃무늬 양상을 띠지만 점차 절지화折枝花, 화분화花盆花 계통의 관
념적인 모란꽃 무늬가 많이 그려진다. 철회모란화문鐵繪牧丹花紋이
특징인 조선시대에 이르러서는 박지기법剝地技法으로 추상화하는
양상이 나타나기도 한다. 또한 궁중 의례 및 여자들의 공간인 안

22
서경옥, 〈보상화문 양식변천에 관
한 연구〉, 이화여자대학교 대학원
석사학위논문, 1975, p.98.

23
당나라 태종이 붉은빛, 자주빛,
흰빛의 세 가지 색으로 그린 모란
과 그 씨 세 되를 보내온 일이 있
었다. 왕은 그림의 꽃을 보고 말했
다. "이 꽃은 필경 향기가 없을 것
이다." 그리고는 씨를 뜰에 심도
록 했다. 꽃이 피어 떨어질 때까지
과연 왕의 말과 같았다(史記에 따
르면 그 그림에 나비가 없음을 보
고 향기가 없을 것을 알았다고 전
해진다).
"初唐太宗送畫牧丹三色紅紫白以其實
三升王見畫花'此花定無香'仍命種於庭
待其 開落果如其言"
일연, 이재호 역,《三國遺事》紀異
篇, (솔출판사, 1997), p.161.

24
임영주, 앞의 책, p.46.

방에서 병풍으로 꾸며 아름답게 장식하였다.

모란당초문은 모란꽃무늬와 당초무늬가 서로 어우러진, 부드러움에 화려함을 더해 만든 문양이다.

● 국화문菊花紋 －국화꽃무늬 /
국화당초문菊花唐草紋 －국화꽃과 당초무늬

일찍이 연화문, 모란화문과 더불어 애용되어 온 국화문은 예부터 중국의 노장사상老莊思想에 따라서 신선神仙의 초화草花로 일컬어져 왔다.[25] 국화문은 고대 이집트의 관棺에서 처음 나타나며, 중국 송대宋代에는 도자에도 널리 사용되었다. 이러한 국화문은 고려시대에 큰 영향을 주어 많이 그려졌는데, 불화뿐만 아니라 나전칠기, 상감청자, 청동은입사정병 같은 공예품에도 국화를 소재로 한 문양이 두루 나타나고 있음을 볼 수 있다. 조선시대에 이르러서는 도자무늬로 널리 쓰였다.

국화당초문은 국화와 당초무늬가 결합되어 이루어진 문양이다. 국화당초문은 연속된 작은 크기의 국화와 유연한 곡선의 당초를 결합하여 표현한다. 이처럼 예스럽고 우아한 멋을 갖고 있는 국화당초문은 화면을 돋보이게 하는 효과가 있다.

● 초화문草花紋 －풀과 꽃무늬

초화문草花紋은 여러 가지 풀과 꽃을 잘 어우러지게 조합하여 표현한 무늬이다. 따라서 일정한 형形이 정해져 있는 것이 아니다. 수많은 풀들이 그려졌으며 이름을 알 수 없는 꽃들도 많은데, 대부분 봄가을에 나서 열매를 맺는 풀꽃[초화] 가운데 아름다운 것이 무늬의 주제가 된다. 이런 경우 여러 가지 풀꽃이 복합되어 문양을 이루며, 작가에 따라서 다르게 조형화되는 경우가 대부분이다.[26]

25
황호근, 《한국문양사》, (열화당, 1978), p.132.

26
위의 책, p.182.

● 봉황문鳳凰紋 ─봉황 무늬

봉황은 기린, 거북, 용과 함께 네 가지 영물[四靈]의 하나로 받들어져 왔는데, 우리나라 미술품에서는 이 같은 상서로운 상징성 때문에 다양한 유형의 봉황문이 회화와 공예품 등에서 단골 소재로 그려졌다.

봉황은 수컷인 '봉鳳'과 암컷인 '황凰'을 함께 이르는 말로서[27], 깃털을 가진 동물 가운데 가장 고귀한 새로 여겨져 왔다. 봉황의 모습에 대해 "앞에서 보면 야생 거위를 닮았고, 뒤에서 보면 일각수[28] 같으며, 제비 같은 목[인후]에, 새의 주둥이, 뱀의 목덜미, 물고기 지느러미 같은 꼬리, 학의 이마, 원앙의 화관, 용의 줄무늬, 거북의 등을 지녔다. 깃털은 다섯 가지 기본 덕목을 좇아 이름을 붙인 다섯 가지 빛깔을 띠고 있으며, 크기는 다섯 자라 하였다"고 묘사되어 있다.[29]

봉황은 다섯 가지 덕을 갖추고 있다고 하여 이를 색과 무늬로 나타낸다. 색에 따른 덕목 표시의 경우[30] 머리가 푸른 것은 '인仁', 목이 흰 것은 '의義', 등이 붉은 것은 '예禮', 가슴 부분이 검은 것은 '지智', 다리 아래가 누른빛을 띠는 것은 '신信'을 상징한다고 한다. 무늬에 따른 덕목으로는[31] 머리의 무늬를 '덕德', 날개의 무늬는 '의義'를, 등의 무늬는 '예禮'를, 가슴의 무늬는 '인仁'을, 그리고 배의 무늬는 '신信'을 표시한다고 하고 있어 다소 차이가 있다.

이렇듯 다양한 의미를 지니고 있는 봉황은 천상계의 팔선인과 사바세계의 인간 사이에서 중간 노릇을 하는 상서로운 새로서, 살아 있는 생물을 잡아먹지 않는다고 하여 살생을 금기禁忌로 여기는 불교사상에 잘 부합된다. 이러한 봉황은 고구려의 고분벽화에 나타나기 시작하여 백제는 고구려보다 좀 더 장식적으로 표현하며, 신라 때에는 부드러우면서도 화려한 봉황문이 베풀어지는 것이 특징이다. 이러한 수법이 고려에 이르러 한층 장식화된 봉황문으로 표출되면서 비로소 한국적인 봉황문이 시작되었다고 하겠

27
허균, 《전통문양》, (대원사, 2002), p.34.

28
일각수는 인도와 유럽의 전설에 나오는 동물로 이마 한가운데 한 개의 뿔이 달려 있는 유니콘 Unicorn을 말한다.

29
C.A.S. 윌리암스 지음, 이용찬 외 공역, 《중국문화와 중국정신》, (대원사, 1989), p.201.

30
허균, 위의 책, p.35.

31
馬昌儀 지음, 조현주 옮김, 《古本山海經圖說》上, (다른생각, 2013), p.153.

다. 고려시대의 봉황문은 이전 시기와 달리 꼬리가 길고 날개를
크게 표현하여 화려하고 서상瑞祥의 아름다움이 넘친다는 점이 특
징이다.[32]

● 학문鶴紋 －학 무늬

학은 용이나 봉황처럼 상상의 동물이 아닌 현실에 존재하는 동
물임에도 장수를 의미하는 상징성 때문에 매우 신성한 영물로 자
리 잡고 있다. 건물 단청에서도 학 무늬는 구름과 어우러진 형상
으로 천장의 반자초에 채용되며, 용문과 같이 대량·창방·평방
의 별지화 등의 소재로도 많이 사용되고 있다.

● 용문龍紋 －용무늬

용은 상상의 동물로, 고구려 고분벽화 사신도 가운데서도 으뜸
으로 꼽힌다. 형태는 굵고 길며 몸통은 뱀과 비슷하게 비늘이 있
고, 큰 눈은 툭 튀어나와 무섭게 꿰뚫어 보고 있는 모습이며, 귀
는 소에 가깝고 머리에는 사슴처럼 뿔도 있다. 코 옆에는 긴 수염
이 있고 항상 여의주를 지니는 모습으로 그려진다.

천자와 황후를 상징하는 용은 조선시대가 되면 왕실 이외에 일
반에게는 사용이 금지될 만큼 위엄과 권력을 상징하는 영물로 자
리매김하게 되었다. 사용하는 사람의 지위에 따라 발가락 수도
달리하는데, 황제는 오조룡五爪龍, 왕은 사조룡四爪龍으로 문양을
그려 넣었다.[33]

또 민간신앙에서는 만물 조화의 능력과 재앙을 막아주는 벽사
辟邪의 의미로 생활 가까이에 자리하였으며, 불교에서는 불법을
수호하는 호법신으로서 존엄의 대상으로 상징화했다. 이와 같은
상징성을 지닌 용은 불화는 말할 것도 없고 단청에서도 문양으로
널리 채용되었으며, 목조건축물의 가장 중요한 부재인 대들보와
창·평방의 별지화, 반자초, 불단, 닫집 등 다양한 곳에 표현되
고 있다.

32
황호근, 앞의 책, pp.142~144.

33
임영주, 전한효 편저, 《문양으로
읽어보는 우리나라 단청》Ⅱ, (태
학원, 2007), pp.297~299.

자연문

● 운문雲紋 ―구름무늬

구름무늬는 삼국시대 이전부터 사용되어 온 문양으로 크기나 형태가 다양할 뿐만 아니라, 그려지는 위치나 표현방법 또한 다변화함을 볼 수 있다.

고구려 구름무늬의 전체적인 형태는 S자형으로, 유연해 보이나 선의 흐름이 경직되어 있는데 험준한 산악지대의 기상을 그대로 나타낸 것으로 보인다. 고구려에 견주어 평야가 넓고 낮은 산악을 배경으로 하는 백제의 구름무늬는 그 꼬리가 소용돌이 모양을 하고 길게 늘어져 부드러워 보이며, 비교적 단순한 선으로 반점(•)형 구름무늬를 표현한다. 이는 경직된 고구려의 구름무늬보다 수려하면서도 부드러운 느낌을 주는 것이 특색이며, 구름머리[雲頭]를 보주형으로 장식하는 경향은 이때부터 나타난다.[34]

한편 신라시대의 구름무늬는 고구려, 백제와는 다른 형태인 연꽃형으로 나타난다. 즉 연꽃형 운문으로, 구름의 끝이 길며 그 긴 부분에 3~5개의 연꽃 모양을 나타내는 매우 화려한 구름무늬다. 이와 같은 운문의 형태 변화는 연화를 중심으로 하는 불교미술의 영향에 따른 결과라고 할 수 있다.

고려시대의 구름무늬는 삼국시대 구름무늬와 또 다른 형태 특징을 보인다. 이 시기의 구름무늬는 여의두如意頭 또는 화개花蓋 모양으로 구름머리가 커지고, 곡선의 꼬리를 나타내어 바람에 날리는 듯한 비운飛雲을 즐겨 표현하였다. S형의 꼬리로 보여 주는 곡선미는 고려 운문에서 볼 수 있는 가장 큰 특징이라고 하겠다. 또 이 구름무늬와 더불어 말기에 이르러 영지靈芝형 구름무늬가 표현되는 것도 볼 수 있는데, 이는 당시 상서로운 풀이었던 영지를 모티브로 구성한 것으로 짐작된다. 이와 같이 다양한 유형의 구름을 표현한 것은 고려인의 자유로운 성격에서 비롯했다고 할 수 있으며, 또한 형태와 색깔, 구름이 일어나는 시각 등을 합쳐서 길흉을 판단하는 사상이 팽배해 있었기 때문으로 생각한다.

34
방병선, 〈고려 상감청자의 발생에 따른 상감무늬의 고찰〉, 동국대학교 대학원 미술사학과 석사학위논문, 1991, p.62 ; 황호근, 앞의 책, p.133 참조.

구름무늬의 형태는 사실적인 것에서부터 도식화된 모양까지 다양한 변화를 보인다. 이러한 구름무늬는 곡선의 연속구성으로 이루어진 단독문이 사용되는 경우도 있으나, 대개의 경우는 그림의 배경 또는 장면의 경계를 짓는 데 표현되고 있다.

●와문渦紋 −소용돌이무늬

물과 바람 등이 소용돌이치는 자연현상을 문양화한 와문은 그리스, 이집트, 북유럽, 시베리아, 중국 등 전 세계적으로 광범위하게 나타난다. 소용돌이무늬는 고사리 같은 식물, 회오리바람의 자연물, 삶과 죽음으로 연결되는 주술적인 의미 등으로 다양하게 해석할 수 있다. 불화에 표현된 와문은 각 법의의 주요 문양으로뿐만 아니라, 주된 문양의 주위를 장식하거나 빈 공간을 메우기 위한 종속적인 무늬로도 많이 사용되었다.

●파도문波濤紋 −물결무늬

파도문波濤紋은 자연현상인 물결을 모티브로 한 도안문양이다. 동양에서는 물을 오행五行 가운데 첫째로 여기며 모든 생명의 근원으로 생각한다. 상대上代 중국의 고경古鏡 등에 나타나는 물결무늬는 파상문波狀紋, 선사토기나 청동기에 나타나는 원시무늬는 파선문波線紋이라고 부르며, 회화적인 표현을 강조할 때는 파도청해문波濤淸海紋이라고도 부른다. 물결무늬는 S자형의 반복 무늬가 기본이고, 그것이 몇 단으로 연속됨으로써 양상이 나타난다.[35]

기하학문

기하학무늬[幾何學紋]는 점과 선으로서 삼각문·사각문·번개문·방사선문·톱니鋸齒문과 원문·타원문·동심원문·곱팽이[渦, 소용돌이]문 등을 만드는데, 이들을 모두 보통 원시문原始紋이라고 부른다. 이러한 원시무늬는 곧 주술적인 특징을 지니는데, 일반생활에 유용한 물건을 제작하는 기술적인 작업과정에서 나타나

35
임명자, 〈고려 불화에 나타나는 의상문양 연구〉, 숙명여자대학교 대학원 석사학위논문, 1984, p.26.

는 예술적 산물이거나, 그와는 달리 특수한 신비로운 정신세계에 연관되는 어떤 관념의 표현 또는 이러한 관념에 결부되는 제사 목적으로 제작되는 의례적 산물로도 볼 수 있다.

불화에는 귀갑문을 비롯하여 파도문과 소슬금문, 마름모문, 기하학적 화문 등의 기하학무늬가 나타나는데, 대부분 그림의 효과를 높이기 위하여 부수적으로 쓰이고 있다.

●귀갑문龜甲紋 −거북이 등껍데기 무늬

거북이 등껍데기에 나타난 형태를 문양화한 귀갑문은 육각형을 이루는 전형적인 기하학 문양으로, 공주 무령왕릉 출토 왕비베개[頭枕]에서도 보이는 등 고대부터 흔하게 사용된 문양이다.

●금문錦紋 −비단무늬

금문은 '무늬를 수놓은 비단'이라는 뜻이다. 무늬가 연속적으로 꾸며진 형태인 금문은 아름다운 오색 빛으로 한난寒暖의 대비를 주고, 밝고 어두운 색을 2단계 이상으로 채색하여 장식한다. 금문은 종류도 매우 다양하며 건물 단청에서 자주 볼 수 있는 장엄무늬이다.[36]

불화에 그려진 금문은 고리금문, 소슬금문, 줏대금문 등 여러 형태인데, 대부분 사천왕 갑옷에 장식된다.

이 가운데 소슬금문은 비단을 짜는 것처럼 금錦의 짜임을 다양하게 하여 도드라진 무늬가 입체감을 느끼게 하는 무늬로, 불화와 단청문양에서 많이 사용되고 있다. 소슬금문의 '소슬'은 원래 '솟을'이란 말을 소리 나는 대로 읽은 것으로, '더 높게', '더 도드라지도록'이라는 뜻이다.

이러한 뜻을 담고 있는 만큼 소슬금문은 일찍부터 건축, 가구, 의상을 비롯하여 각종 집기 등에 장엄의미로 폭넓게 쓰여 왔으며, 장생불로長生不老, 다부多富, 다복多福으로 길상수복을 의미하는 상징적인 문양으로도 널리 사용되었다.[37]

36
금문 종류에 대해서는 張起仁, 韓奭成 共著, 〈단청〉 한국건축대계 Ⅲ, (보성각, 1993) 참조.

37
임영주, 앞의 책, p.59.

기타 문양

우리나라뿐만 아니라 중국, 일본 등지에서는 예부터 귀족층과 서민층을 가리지 아니하고 생활에서 기쁘고 행복한 일을 추구하는 요소들을 상징물로 하여 집안의 곳곳에 장식하거나 그려 놓았고, 의복과 각종 기물에도 무늬를 새겼다.

이러한 기복적인 마음이 담긴 문양은 대개 만사형통하며 앞으로 자손들에게 좋은 일이 많이 생기길 기원한 것으로, 칠보문七寶紋, 팔보문八寶紋, 여의두문如意頭紋, 문자문文字紋, 태극문太極紋, 팔괘문八卦紋 등 여러 가지 길상문이 있다. 이 가운데 불화에서 많이 그려진 예를 살펴보면 다음과 같다.

● 칠보문七寶紋 –일곱 가지 보배 무늬

'칠보'란 불교에서 말하는 일곱 가지 보배로운 것을 일컫는 말이다. 《무량수경無量壽經》, 《묘법연화경妙法蓮華經》, 《아미타경阿彌陀經》 등에서 설하고 있는데, 《아미타경》에서 말하는 금·은·청·옥·수정·진주·마노·호박을 흔히 '칠보'라고 말한다. 또한 불교에서 말하는 칠보와 관계없이 도교에서도 칠보가 숭앙되었는데, 다복·다수多壽·다남多男 등 길상적인 의미를 담은 것들로 전보(錢寶, 엽전), 서각보(犀角寶, 물소뿔), 방승보(方勝寶, 능형 장식품), 화보(畫寶, 책), 애엽보(艾葉寶, 약쑥 잎), 경보(鏡寶, 거울), 특경보(特磬寶, 옥이나 돌로 만든 고대 악기)를 말한다.

● 여의두문如意頭紋 –여의두 무늬

'여의'는 범어 아나률타(Anuruddha, 阿那律陀)의 번역으로, 스님이 독경이나 설법, 논의 등을 할 때 지니는 도구이다. '모든 것이 뜻한 대로 이루어진다'는 의미를 지니고 있어 길상의 형상으로 장식되었다. 단청에서는 쇠코문이라 하기도 하며 모양은 영지靈芝나 서운瑞雲 같기도 하다.

이런 여의두문은 불교와 관련된 조형미술에서 그 형상이 잘 묘

사되며, 불교미술뿐만 아니라 일상생활에 쓰이는 갖가지 공예품 등에 다양하게 나타난다.

● 문자문文字紋 −문자무늬

불화에 표현된 문자무늬는 범자문梵字紋, 만자문卍字紋, 수자문壽字紋, 복자문福字紋, 아자문亞字紋 등이다. 문자무늬 대부분은 조선시대에 그려졌는데 더욱이 19세기에 빈도수가 높아진다.

불교의 상징인 만卍자문은 범어로 '스바스티카Svastika'라고 한다. 원래는 글자가 아닌 형상으로, 인도, 페르시아, 그리스 등 여러 나라의 장식미술에 사용되었던 문양이다. 석가모니불의 가슴과 발바닥 등에 나타나는 이 무늬를 상서로운 상으로 여기면서 길상의 상징으로 삼았고, 만덕萬德이 모였다는 뜻의 '만'으로 읽게 되었다고 전한다.

만자문은 모든 일이 뜻과 같이 이루어지기를 기원하는 무늬이며 그 사방 끝이 종횡으로 끝없이 늘어날 수 있어 무한하고 장구하다는 의미를 지닌다. 단청의 금문을 만자문 모양으로 조형할 경우 이를 '만자금卍字錦'이라고도 하며, 직물, 건축, 가구 등 여러 기물의 장식문양으로 사용되었다.

수자문과 복자문은 목숨 수壽자와 복 복福자를 그대로 문양화한 것으로, 형태가 다소 변형되기도 하지만 장수하고 복을 누리라는 의미를 담고 있다.

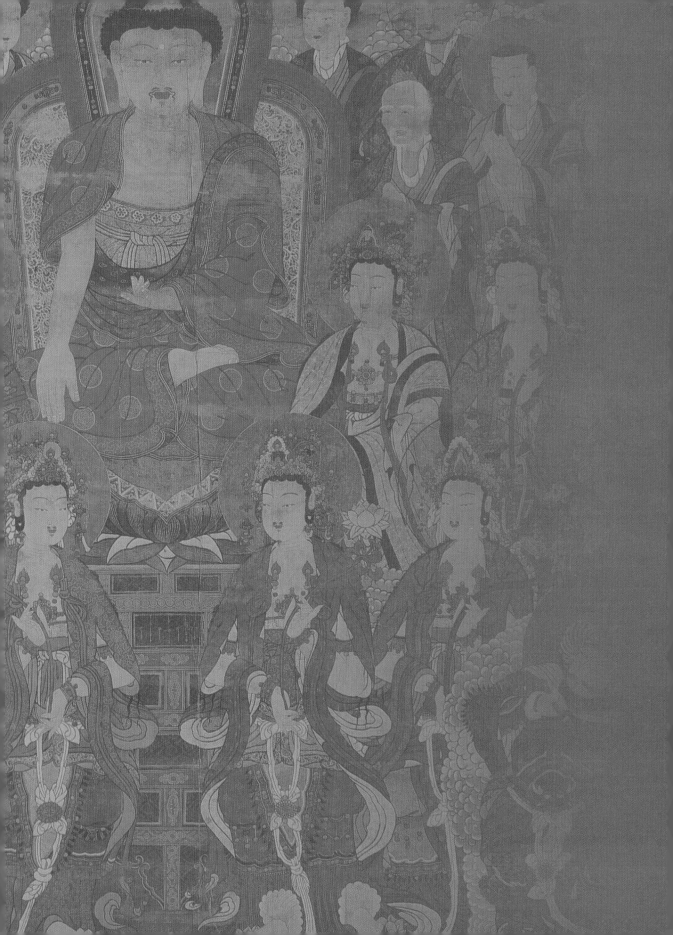

삼국~통일신라시대의 불화 문양

삼국시대부터 통일신라 때까지 예배용으로 조성된 본격적인 불화는 현재까지 전해지는 것이 없다. 다만 고구려 고분벽화에 본격적인 불화와 거의 비슷한 예불도를 비롯해서 불교적인 성격의 그림이 다수 남아 있고, 통일신라 때의 불화는 대방광불화엄경사경변상도가 남아 있어서 이 시기 불화의 일면을 알 수 있을 뿐이다.

이들 불화에는 주로 연꽃문이 표현되어 있다. 고구려 벽화에는 불교 수용 이전부터 연꽃무늬를 그렸는데 고구려 멸망 때까지도 계속 이어졌다. 백제의 고분에도 연화문이 그려져 있고, 가야의 고분인 고령고분벽화에도 아름다운 연꽃문이 남아 있다. 통일신라의 화엄경변상도에는 연꽃문과 보상당초문이 남아 있어서 당시 불화의 특징과 도상을 어느 정도 짐작할 수 있다. 따라서 이 때의 문양은 연꽃무늬를 중심으로 살펴볼 수밖에 없다.

01

고구려 고분벽화의 연화문

고구려는 우리 민족 고대사의 중심축으로서 7백여 년 동안 진취적 기상을 바탕으로 찬란한 문화를 꽃피웠다. 그 위대한 문화는 고분벽화에 잘 나타나 있다.

지금까지 107여 기가 발견된 고구려 고분벽화는 고구려의 역사와 문화를 알게 해 주는 당대의 생생한 증언이자 귀중한 문화유산이다. 장의미술葬儀美術이라는 새로운 갈래genre로 받아들여지던 초기의 벽화들은 조성된 시기가 같을지라도 내용은 아주 단순하거나(집안 지역 만보정 1368호분) 지나칠 정도로 짜임새가 있어(안악 지역 안악3호분) 구성 면에서 많은 차이점을 보인다. 일례로 만

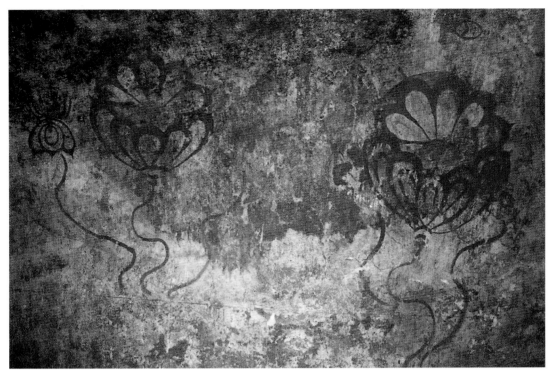

덕흥리 고분 널방 동쪽 북측 벽화 연못 부분그림 408년경, 평안남도 남포시 강서구역 덕흥리

보정 1368호분은 널방벽과 천장고임에 나무기둥 및 들보만 그려 져 있는 반면, 357년 무렵에 제작된 안악3호분의 내부는 250명이 넘는 인물이 행렬을 이루거나 일상생활을 꾸려 가는 모습으로 채 워져 있다.[01] 더욱이 안악3호분은 불교 수용 이전인 357년에 조성 된 고분벽화인데도 아름답고 정교한 연꽃무늬들이 묘사되어 있어 크게 주목할 만하다.

불교가 수용된 372년부터 불교와 불교미술이 장족의 발전을 이 루게 된다. 더욱이 광개토대왕廣開土大王 때부터 불교문화가 급속 히 신장되었다. 4세기 중엽부터 말까지 몇 차례에 걸쳐 정치·군 사적으로 위기를 맞았던 고구려는, 광개토대왕이 본격적인 치세 에 들어서면서 대외적으로는 주위의 소국들을 대대적으로 정복하 고, 대내적으로는 율령을 정비하며 불교신앙을 적극 장려하게 된 다. 이에 따라서 불교가 크게 신장하면서 불교문화가 찬란히 꽃 을 피웠다. 이러한 경향은 408년에 조성된 덕흥리 고분벽화에서

01
문명대 외 6명, 《고구려 고분벽 화》, (㈜한국미술사연구소/한국불 교미술사학회, 2012.10) 참조.

02
문명대 교수는 현실 동벽에 그려진 불교의식도가 묘주 진의 아미타정토 극락왕생을 기원하는 칠보예배공양의식 그림이고, 《무량수경》의 사상과 밀접하게 관련되어 있다는 점을 밝히며 큰 의의를 두었다. 문명대, 〈德興里 高句麗 古墳 壁畵와 그 佛敎儀式圖(淨土往生七寶儀式圖)의 圖像意味와 特徵에 대한 새로운 解釋〉, 《강좌미술사》41호, (㈔한국미술사연구소/한국불교미술사학회, 2013.12), pp.213~244.

03
이에 대해서는 문명대, 〈長川1号墓 佛敎禮拜圖 壁畵와 佛像의 始原問題〉, 《선사와 고대》1호, (한국고대학회, 1991) pp.137~154 ; 〈佛像의 愛容問題와 長川1号墓 佛敎禮拜圖 壁畵〉, 《강좌미술사》10호, (㈔한국미술사연구소/한국불교미술사학회, 1998.9), pp.55~72 참조.

04
환인에서 발견된 장군묘처럼 벽과 천장고임 전체가 연꽃으로 장식된 널방은 신비로운 연꽃에서 모든 존재가 출현한다는 불교의 정토淨土를 무덤 안에 재현시켜 놓은 것과 마찬가지다. 이와 같은 견해에 대해서는 다음 글을 참조할 수 있다. 정병모, 〈高句麗 古墳壁畵의 裝飾文樣圖에 대한 考察〉, 《강좌미술사》10호, (㈔한국미술사연구소/한국불교미술사학회, 1998), pp.105~155 ; 武家昌, 최무장 역, 〈환인 마창구 장군묘의 벽화에 대한 초보 검토〉, 《강좌미술사》10호, (㈔한국미술사연구소/한국미술사학회, 1998), pp.181~188 ; 全虎兒, 〈고구려 고분벽화에 나타난 하늘연꽃〉, 《美術資料》46호, (국립중앙박물관, 1990).

도 잘 나타난다. 이 벽화의 본실 남벽과 서벽에 걸쳐 연못에 핀 연꽃의 생생한 모습을 묘사한 연화문은 고구려 문화의 기상과 불교문화의 깊이, 극락정토의 장엄함을 잘 보여 주고 있다.[02]

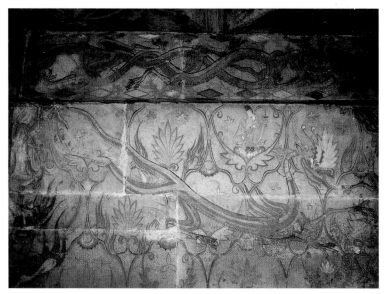

집안 오회분4호묘 안칸 북벽 벽화 6세기 말~7세기 초, 중국 길림성 집안시

이어서 장수왕 통치 시기인 5세기 전반의 집안 장천1호분 예배도에 부처님에 대한 배례, 보살과 비천, 연꽃장식 등과 연꽃에서 화생化生하는 인물들이 함께 묘사되어 있어 당시의 불화 문양을 생생하게 알 수 있다.[03] 이러한 연화화생사상蓮花化生思想은 서역[중앙아시아]을 거쳐 동방으로 유입된 불교문화의 한 요소이다. 중국으로부터 전해진 이런 불교사상이 고구려 장천1호분의 벽화에까지 나타나고 있어서, 고구려가 북조, 나아가 서역까지 문화적으로 교류했다는 사실을 생생히 알 수 있다. 이처럼 연화화생사상은 불교신앙과 예술문화가 전파되면서 전생적轉生的 내세관, 정토왕생관 등의 관념이 널리 받아들여지고 자리 잡는 데 큰 영향을 주었다. 집안 환인 지역에서 발견된 장군묘(5세기 중엽)[04]에서 볼 수 있듯, 연꽃으로만 장식된 고분벽화가 다수 나타나는 것도

이를 잘 알려주는 문화적 현상이다.

한편 5세기 말 대동 지역의 덕화리1호분 벽화는 토착신앙과 불교신앙이 결합된 형태로, 사신四神과 해, 달, 별자리, 구름, 연꽃으로 장식되었으며[05], 집안 지역 소재 6세기 중엽의 고분벽화를 보면 힘 있고 화려한 동시에 구성이 복잡하고 등장하는 주제가 다양해진다. 서로 얽히어 띠를 이루는 용龍과 신神과 비천飛天, 각양각색의 문양들로 벽면을 가득 메우고 있는 오회분4호묘 벽화에 이러한 경향이 잘 나타나 있다. 여기서 주목할 만한 것은, 도안화된 연꽃문의 형식과 단청 도안圖案인 녹실·황실의 시원始原적인 모양으로 추정될 만한 형상이 그려져 있다는 점이다.[06]

집안 지역과 달리 평양 지역의 6~7세기 고분벽화는 차분하고 안정적이며 정제된 세계의 이미지를 보여 주는데, 대표적인 예로 강서대묘를 들 수 있다. 강서대묘에는 널방 천장에 가득하게 하늘세계가 펼쳐지고, 상서로운 새와 짐승[瑞獸], 선인仙人, 연꽃문 등이 가득 그려져 화려하기 그지없다.[07]

05
국가 주도의 종교정책은 자발적인 신앙운동으로 뒷받침되지 않으면 사회 밑바닥에 뿌리내리는 데에 어려움을 겪을 수밖에 없다. 덕화리1호분 벽화에 묘사된 것은 고구려인의 전통적 신앙인 별자리의 세계와 고구려인의 내세관에까지 영향을 미쳤던 불교신앙의 위세가 적어도 고구려의 어떤 지역에서는 수그러들고 있었음을 짐작하게 하는 사례라고 할 수 있다. 全虎兒, 《고구려 고분벽화연구》, (사계절, 2000), pp.133~234.

06
유미나, 〈5회분 4·5호묘의 벽화와 신화로의 상징성〉, 《고구려 고분벽화》, (㈔한국미술사연구소/한국불교미술사학회, 2012), pp.99~118.

07
이에 대해서는 정병모, 〈중국 북조 고분벽화를 통해 본 진파리1·4호분과 강서 중·대묘의 양식적 특징〉, 앞의 책, pp.81~98 ; 〈중국 北朝 고분벽화를 통해 본 진파리1·4호분과 강서중·대묘의 양식적 특징〉, 《강좌미술사》 41호, (㈔한국미술사연구소/한국불교미술사학회, 2013.12), pp.313~334 참조.

백제의 연화문

백제에 불교가 들어온 시기는 384년(침류왕 1년)으로, 백제의 불교 문화도 이 시기를 기점으로 하여 함께 이루어졌을 것으로 여겨진다. 백제는 한성과 웅진을 거쳐 사비[부여]를 수도로 삼고, 이곳에 정림사定林寺, 왕흥사王興寺 같은 절을 많이 지었다. 이후 전국에 걸친 갖가지 불사佛事를 바탕으로, 660년에 멸망할 때까지 120년 동안 불교문화가 융성하게 되었다. 이 시기에 백제의 불교 미술이 비약적으로 발전하여 독특한 아름다움을 창출하게 된다.

부여 능산리 고분 천장 비운연화문 6세기 중엽~7세기 중엽. 부여 능산리 동하총

대개 6세기 중엽에서 7세기 중엽에 축조되었을 것으로 추정되는 부여 능산리 고분군에서 불교적 문양의 특징을 볼 수 있다. 고분 주실主室 천장을 가득 메운 연꽃과 구름이 어우러진 비운연화문飛雲蓮花紋은 장엄한 연꽃의 세계를 연출하고 있다. 이 연꽃무늬

는 백제 막새기와의 연꽃무늬와 거의 비슷한 팔엽 단판 연꽃무늬이다. 예산 사방불 광배 연화문이나 서산 마애불 광배 연화문과도 친연성이 짙은 것으로, 고구려 연화문에 견주어 다소 생동감은 떨어지지만 온화하면서 우아한 기품이 있는 백제미술의 아름다움을 잘 나타낸다.

백제의 연꽃무늬는 부여 능산리고분의 비운연화문과 공주 무령왕릉 및 송산리고분의 연화문전蓮花紋塼 이외의 회화작품은 현존하고 있는 예가 없다. 다만 태안·서산 마애불 등의 불교조각상과 무령왕릉에서 출토된 왕비베개, 각종 연꽃문 기와 같은 공예품에서 부분적으로나마 그 특징을 찾아볼 수 있다.

다른 무늬 또한 같은 시기의 조각, 회화, 공예, 건축 등에서 볼 수 있는 문양과 형태·양식이 거의 비슷하다. 문양의 바탕을 이루는 재료(종이, 비단, 목재, 회벽, 도자, 금속)에 따라서 표현하되 특징들만 조금씩 다르게 나타날 뿐이다. 따라서 조각과 공예품 등에서 불화의 연화문도 어떠한 유형이었는지 어느 정도 파악할 수 있다.

무령왕릉 출토 왕비베개 백제, 6세기 전반, 국보 제164호, 목재, 국립공주박물관 소장

예산 사방불 광배 연화문 부분그림 6세기 후반, 보물 제794호, 충청남도 예산 봉산면 화전리

03
신라 및 통일신라의 연화문

08
《三國遺事》, 卷第三, 塔像第四 芬皇
寺千手大悲 盲兒得眼條, "景德王代.
漢歧里女希明之兒. 生五稔而忽盲. 一
日其母抱兒詣芬皇寺左殿北壁畫千手大
悲前. 令兒作歌禱之. 遂得明. 其詞曰.
膝肹古召旀 二尸掌音毛乎支內良 千手
觀音叱前良中 祈以支白屋尸置內乎多
千隱手叱千隱目肹 一等下叱放一等
肹除惡支 二于萬隱吾羅 一等沙隱賜以
古只內乎叱等邪阿邪也 吾良遺知支賜
尸等焉 放冬矣用屋尸慈悲也根古. 讚
曰 竹馬葱笙戲陌塵. 一朝雙碧失瞳人.
不因大士迴慈眼. 虛度楊花幾社春"

신라 및 통일신라의 불화에서 연화문을 찾기란 쉽지 않다. 그러나 분황사 천수관음벽화[08]와 흥륜사 보현보살벽화[09] 등이 그려졌다는 《삼국유사》의 기록과 풍기 순흥면 읍내리 고분벽화[10] 등의 예로 보아 불교의 상징인 연화문양도 함께 그려졌을 것으로 추정된다.[11]

현재 남아 있는 이 시대의 유일한 회화작품으로는 국보 제196호로 지정된 〈대방광불화엄경변상도大方廣佛華嚴經變相圖〉(754~755년, 삼성미술관 리움 소장)가 있다. 황룡사皇龍寺의 연기법사緣

풍기 순흥면 읍내리 고분벽화 연화 부분그림 6세기 경, 경상북도 영주시 순흥면 읍내리

起法師가 발원한 이 변상도는 중국 성당기盛唐期의 불화와 거의 비슷하게 필치가 생동감 넘치고 불·보살상들의 모습이 풍만하고 우아하여 당시 불교회화의 높은 수준을 잘 알 수 있다.[12] 크게 훼손되어 완벽하지는 않으나 뒷면에 그려진 금강역사도에서 역사가 딛고 있는 연꽃대좌의 연꽃 문양을 볼 수 있는데, 이를 통해 8세기 통일신라에서는 활달하고 세련된 연꽃무늬가 유행했던 것을 짐작할 수 있다. 보상화문 역시 유려하고 화려한 특징을 나타내고 있어서, 통일신라 당시의 불화 문양들은 격조가 뛰어났을 것이라고 생각된다.

대방광불화엄경변상도 부분그림 통일신라, 754~755년, 국보 제196호, 삼성미술관 리움 소장

09
《三國遺事》, 卷第三, 塔像第四 興輪寺壁畵普賢條, "第五十四景明王時, 興輪寺南門, 及左右廊廡, 災焚未修, 靖和, 弘繼二僧募緣將修. 貞明七年辛巳五月十五日, 帝釋降于寺之左經樓. 留旬日. 殿塔及草樹土石, 皆發異香. 五雲覆寺. 南池魚龍喜躍跳擲. 國人聚觀. 嘆未曾有. 玉帛梁稻施積丘山. 工匠自來. 不日成之. 工旣畢, 天帝將還. 二僧白曰. 天若欲還宮, 請圖寫聖容. 至誠供養. 以報天恩. 亦乃因玆留影. 永鎭下方焉. 帝曰. 我之願力, 不如彼普賢菩薩遍垂玄化. 畫此菩薩像, 虔設供養而不廢宜矣. 二僧奉敎, 敬畫普賢菩薩於壁間, 至今猶存其像"

10
이 고분벽화의 조성시기 및 성격, 벽화의 전반적인 내용에 대해서는 문화재연구소,《순흥 읍내리 벽화고분》,(문화재관리국, 1986) 참조.

11
이에 대해서는 문명대,〈불화란 무엇인가〉,《한국의 불화》,(열화당, 1977) pp.13~18 ;〈삼국·통일신라의 불화〉,《불교회화-한국불교미술대전》,(색채문화사, 1994), pp.227~229 ; 김정희,《불화, 찬란한 불교미술의 세계》,(돌베개, 2009), pp.20~68 ; 유마리, 김승희,《불교회화》,(솔, 2004), p.27 참조.

12
문명대,〈신라화엄경사경과 그 변상도의 연구〉,《한국학보》5권 1호,(일지사, 1979), pp.27~64.

고려시대의 불화 문양

01

고려시대 불화의 의의

고려는 통일신라 때부터 융성하던 불교의 바탕에 유교사상을 접목하여 격조 있는 새로운 문화를 꽃피웠다. 더욱이 후삼국 통일 이후 불교를 국교로 숭상함으로써 불교의 번창은 그 절정에 이른다. 전국에 수많은 사찰들이 세워지고 수준 높은 예술문화가 발달했다. 더구나 고려는 외우내란外憂內亂이 일어날 때마다 불력佛力으로 이를 극복하려는 움직임을 보여 왔는데, 거란과 몽고의 침입 때《팔만대장경》을 만든 것이 그 대표적인 예이다.[01] 이와 같은 불교정책에 힘입어 고려의 불교미술은 급격히 발전했고, 왕실귀족들의 취향에 알맞은 호화롭고 장식적인 걸작품을 무수히 남겼다.

그 가운데서도 고려의 불화는 고려 왕실 귀족불교의 성격을 가장 잘 나타낸다. 화려하고 고상하며 섬세하고 정교한 고려 불화의 특징은 고려 불교의 성격을 명쾌히 드러낸다. 널리 알려져 있다시피 고려의 불교는 시종일관 국가가 공인한 종교[國敎]였으므로 국가불교이자 왕실불교이며 귀족불교의 격을 잘 견지하고 있다. 위엄 넘치면서도 고상하고 화려하면서도 우아한 특성을 간직하고 있었기 때문에 이런 특징이 고려 불화에 선명하게 나타난 것이다.

현재까지 전해지는 고려 불화는 대략 170~180여 점이나 된다. 그 대부분은 고려시대 후반기에 조성된 것으로, 당시의 사회·종교·문화를 짐작할 수 있는 중요한 자료가 되고 있다. 또한 고려 불화만이 지니고 있는 양식적 특징은 중국, 일본 등 동아시아 불교회화사에서도 그 예를 찾아 볼 수 없는 것으로 고려 불화의 독자성을 입증해 준다.[02]

01
문명대, 《한국의 불화》, (열화당, 1997), p.139.

02
이에 대한 언급은 문명대《高麗佛畵》, (열화당, 1991), pp.9~21 ; 菊竹淳一, 정우택 편, 이원혜 역, 〈高麗佛畵의 特性〉, 《高麗時代의 佛畵》 해설편, (시공사, 1996) 참조.

03
식물문양의 경우 그리스·로마를 비롯하여 인도·페르시아·중앙아시아의 문양문화가 중국을 거쳐 전래되기도 하였기 때문에 삼국시대에는 그리스 신전에서 많이 채용된 안테미온Anthemion계 당초문, 팔메트Palmette 문양 같은 이국적인 식물문양들도 보이고 있다. 통일신라로 들어서면 이들이 불교와 결연하여 종교미를 띄기도 한다.

고려 불화는 구도나 형태, 색채나 문양, 장엄 등에서 독창적인 아름다움의 세계를 잘 보여 주고 있다. 이러한 특징들이 고려 불화를 더욱 돋보이게 하는 요소인데, 그 가운데 화려하고 섬세한 문양이 가장 대표적이다.

고려 불화의 무늬는 크게 식물문양[03], 동물문양[04], 자연문양, 기하학문양, 기타문양 등 다섯 가지로 분류해 볼 수 있다. 이 가운데 식물문양은 다시 연화문, 연화당초문, 보상화문, 보상당초문, 모란화문, 모란당초문, 당초문, 국화문, 국화당초문, 초화문 등으로 나눌 수 있다. 동물문양은 봉황문, 학문, 용문, 어문 등으로 구분된다. 자연문으로는 운문, 화문, 파도문, 뇌문 등이 있고, 기하학문양은 귀갑문, 소슬금문, 연주문, 마름모문 등이며, 기타문양에는 칠보문, 여의두문 등이 있다.

무늬는 불화 화면 전체에 아름답고 화려하게 표현되었지만 불·보살상 등 도상의 불의佛衣와 법의法衣에 더욱 다양하고 다채롭게 그려져 있다. 이 책에서는 주존불상이 착용하고 있는 법의 명칭에 대해 불형과 보관불형은 '불의', 보살상의 경우는 '법의'로 명명했다. 주존불상이 착용하고 있는 불의는 불형佛形일 경우 대의大衣, 상의上衣, 군의裙衣, 승각기僧脚崎로 나뉘며, 보관불형寶冠佛形일 경우 대부분 대의, 군의, 승각기, 요의腰衣로 구분했다. 또 이해를 돕기 위해서 불의의 면적이 넓은 부분에 대해서는 '몸체'로, 각 끝부분에 대해서는 '단'이라고 칭했다. 군도형식 불화의 주협시보살상 법의는 보살형菩薩形 대의, 군의, 요의로 나누어 알아보도록 하겠다.[05]

고려 불화는 불·보살상 등 존상의 주제에 따라 쓰이는 문양의 종류가 다양하지만, 어느 정도 통일성과 기본적인 규칙성을 보여 준다. 불상의 경우 대의에는 연화당초문이 가장 많이 그려지고, 상의에는 거의 모든 불화에 운봉문雲鳳紋이 나타나고 있으며, 군의에는 보상당초문, 연화당초문, 운문 등이 주로 그려지고 있다. 또한 대의 단에는 대부분 모란당초문이 장식되고, 상의 단에는

04
동물문양은 고대부터 동물 숭배를 기념하고자 벽면에 선으로 조각한 때부터 그 시원을 찾을 수 있다. 이것이 점차 장식을 위하여 문양화되었으며, 표현 대상에 현실에 존재하는 동물뿐 아니라 봉황·용·기린·사자·천마·현무·백호·주작 등 신수神獸들도 많이 포함되기 시작했다.

05
불의와 법의는 불·보살상의 의복을 지칭하는 포괄적인 의미이다. 가사袈裟로 통칭되기도 하는데, 가사는 산스크리트어 Kaṣāya의 음역으로 '탁한 색'을 의미한다. 경전에는 오정색(五正色; 靑, 黃, 赤, 白, 黑)을 제외한 괴색壞色으로 옷을 지어야 한다고 명시되어 있으며, 인도에서는 의식을 위해서 입는 세 가지 옷이 있는데 이것을 보통 삼의三衣라고 한다. 삼의는 승가리(僧伽梨, 大衣), 울다라승(鬱多羅僧, 上衣), 안타회(安陀會, 下衣)이며 이것은 모두 겉옷에 해당한다. 속옷에 해당하는 것은 승각기僧脚崎와 군의裙衣이다.
불의에 대한 구체적인 내용은 문명대, 《한국 불교미술의 형식》, (한·언, 1997) pp.141~145 ; 최완수, 〈간다라佛衣考〉, 《佛敎美術》 1, (동국대학교 박물관, 1973.9), pp.82~116 ; 《望月佛敎大辭典》 1, 世界聖典刊行協會, 1933), pp.873~879 참조.

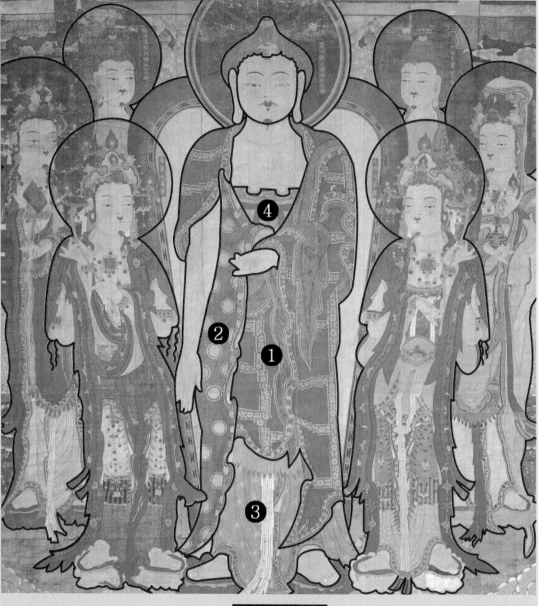

불형 불의 명칭

❶대의 ❷상의 ❸군의 ❹승각기

내소사 영산회괘불도 1700년, 삼베에 채색, 1,211×913cm, 보물 제1268호, 전라북도 부안군 내소사

우견편단右肩偏袒 불입상일 때 대의와 상의를 잘 구분할 수 없는 경우가 종종 있으나 이 책에서는 '상의' 라고 명명하였음을 밝힌다.

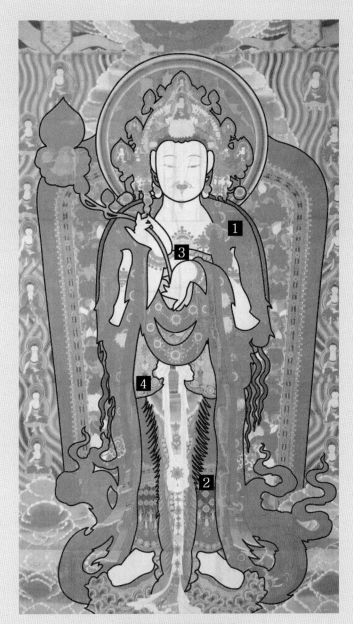

보관불형 불의 명칭

1 대의 **2** 군의 **3** 승각기 **4** 요의

보관불형 불화의 불상 불의와 일반 불화의 보살상 법의는 형태
가 비슷하다. 때문에 보살상의 법의 명칭도 보관불형 불화의 불
의 명칭과 동일하게 사용하였다.

무량사 미륵불괘불도 1627년,
1,200×693cm, 보물 제1265호,
충청남도 부여군 무량사

채색이 화려한 당초문이, 군의 단에는 꽃무늬인 화문이, 승각기 단에는 연화당초문이 주로 그려지고 있다. 대체적으로 불상 불의 佛衣의 문양은 보살상 법의法衣 문양이 다양한 것에 견주어 종류가 간단한 편이며, 불의 단에 그려진 문양을 제외하고는 모두 금니金 泥로 그려졌다.

고려시대 불화 문양의 종류와 특징

여러 가지 문양들 가운데 특히 고려 불화 불·보살상에 많이 그려져 있는 연화문, 연화당초문, 보상화문, 보상당초문, 모란화문, 모란당초문, 국화문, 국화당초문, 당초문, 운문, 운봉문, 기하학문양 등의 의미 및 양식 특징에 대해 살펴보도록 하겠다.[06]

연화문 (연꽃무늬)

연꽃은 불교의 진리를 함축하고 있다. 즉 연꽃은 불교와 밀접한 연관을 맺고 있는 꽃으로, 부처님의 진의眞意를 담고 있는 진리의 꽃, 법法의 꽃이라는 상징적인 의미를 지닌다.

석가모니불께서 이 세상에 태어났으나 세상을 초월하여 사는 것처럼, 연꽃은 진흙 속에서 자라나지만 더럽혀지지 않기 때문에 순수성과 완전무결성을 상징하여 청결, 순결의 상징물로 여겨졌다. 탐욕, 분노, 어리석음이라는 세속의 세 가지 독[三毒]과 여러 생애[多生]의 윤회 속인 혼탁한 세상에 처했다 하더라도, 인간의 마음속에 있는 본래의 자성自性은 물들지 않고 늘 청정하다는 불교의 기본교리에 비유되는 것이다.[07] 또 연꽃이 피어 있는 동안에 열매가 익어 가는 것이 마치 석가모니불께서 가르치는 진리가 그 즉시 깨달음이라는 열매로 얻어지는 것과 비슷하여 그러한 상징을 얻었다고도 볼 수 있다.[08]

이처럼 불교의 진리를 함축적으로 나타내고 있는 연꽃이 원래 물과 인연이 있는 식물이기에 연화문은 여러 문명의 발생지에서 신앙관을 담은 상징체계로 사용되었다. 연꽃문양은 원산지인 이집트에서 시작되어 메소포타미아, 그리스 등으로 전파되었다. 동양으로 전해진 연꽃문양은 인도 미술에 적극적으로 수용되었으

06
고려 불화 불의의 문양 내용 및 실측도면은 졸고, 〈고려불화의 문양 연구〉, 동국대학교 문화예술대학원 석사학위논문, 2000 ; 〈高麗佛畵의 佛衣 紋樣 硏究〉上, 《강좌미술사》 15호, (사)한국미술사연구소/한국불교미술사학회, 2000) ; 〈高麗佛畵의 佛衣 紋樣 硏究〉下, 《강좌미술사》 22호, (사)한국미술사연구소/한국불교미술사학회, 2004)를 바탕으로 수정·보완하여 재구성한 것이다. 필자는 20여 년 동안 (사)한국미술사연구소 및 동국불교미술연구회에서 주관한 학술연구조사로 인도, 중국, 일본, 동남아시아 등의 석굴사원과 사찰 곳곳에서 조각이나 회화로 표현된 불교 문양의 원류와 전개 과정을 조사하였다. 특히 일본에서 학술조사를 진행하면서 오사카, 교토, 도쿄 등의 사찰과 박물관에 소장되어 있는 고려 후반기, 조선 전반기 불화 약 50~60여 점을 면밀히 연구하여 불화에 표현된 기법과 문양 형태 등의 양식을 자세히 파악할 수 있었다.

07
구미래, 《한국인의 상징세계》, (교보문고, 1992), pp.103~106.

08
Masaharu Anesaki, *Buddhist Art in Its Relation To Buddhist Ideals, with Special Reference to Buddhism in Japan*, (Nabu Press, 2010), pp.3~4, 15~16 ; C.A.S. 윌리암스 지음, 이용찬 외 공역, 《중국문화 중국정신》, (대원사, 1989), p.313 참조.

며, 불교의 전파와 함께 중국 및 우리나라 불교미술의 주된 문양으로 자리 잡게 된다.

　고려 불화의 연화문은 불·보살상의 대의와 군의, 승각기 몸체에 원형(1유형) 및 보주형(2유형) 연화문과, 연꽃의 잎사귀인 연잎[荷葉]과 혼합된 연화하엽문蓮花荷葉紋(3유형)이 주로 베풀어진다.

연화문 1유형 일본 법도사法道寺 소장 아미타삼존래영도

연화문 2유형 일본 근진미술관根津美術館·덕천미술관德川美術館 소장 지장보살도

　1유형의 예는 일본 법도사法道寺 소장 아미타삼존래영도에서 살펴볼 수 있다. 커다란 연꽃 모양으로만 서로 대칭되어 있어 간결하지만 단정해 보여 부처의 신성함이 잘 나타난다.

　보살들의 군의에 많이 그려지는 2유형은 일본 근진미술관根津美術館·덕천미술관德川美術館 소장 지장보살도에서 명확히 찾아볼 수 있는데, 보주 형태의 연꽃을 비교적 작게 그리고 반복하여 표현하고 있다.

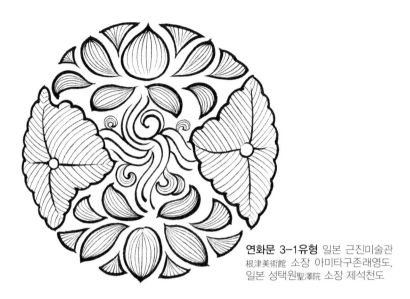

연화문 3-1유형 일본 근진미술관
根津美術館 소장 아미타구존래영도.
일본 성택원聖澤院 소장 제석천도

　3-1유형의 예는 일본 근진미술관根津美術館 소장 아미타구존
래영도, 일본 성택원聖澤院 소장 제석천도 등에서 볼 수 있다. 이
유형은 연꽃의 측면 형태 또는 위에서 아래로 내려다본 판형 연꽃
[雄蓮]을 그리고 양측면의 공간에는 연잎을 대칭한다.

　그 밖에 1·2·3-1유형은 일본 옥림원玉林院 소장 아미타불화
본존상 대의, 일본 개인 소장 아미타삼존래영도 본존상 대의, 일
본 대염불사大念佛寺 소장 아미타구존도 금강장보살 군의, 일본
친왕원親王院 소장 미륵하생경변상도 법림보살 군의, 일본 근진미
술관根津美術館 소장 지장보살도 군의, 일본 덕천미술관德川美術館
소장 지장보살도 군의, 일본 중궁사中宮寺 소장 지장보살도 대의
등에 표현되어 있다.

　3-2·3-3유형은 수월관음도 군의에서 주로 살펴볼 수 있는 채
색된 연꽃무늬이다. 3-2유형의 예는 일본 경신사鏡神社 소장 수월
관음도에서 확인할 수 있다.

　이 무늬는 연꽃과 하엽을 서로 대칭되게 그리고 그 중앙에 당
초줄기로 연결시킨 형태로 매우 세밀하면서도 아름답다. 분홍빛
으로 채색된 군의 전반에 그려지는 안쪽으로 작은 국화문이 시문

된 귀갑문과 함께 표현되는 경우가 대부분이다. 또 일본 공산사功
山寺 소장 수월관음도에서 알아볼 수 있듯이, 고려 말기로 갈수록
타원형이 점차 원형으로 변화되는 형식화가 진행된다. 이는 3-2
유형에서 3-3유형으로 변화하는 과정에서 확인할 수 있다.

일본 경신사鏡神社 소장 수월관음도 부분그림

연화문 3-2유형 일본 경신사鏡神社
소장 수월관음도

수월관음도(오른쪽) 1310년, 비
단에 채색, 金祐文 筆, 419.5×
254.2cm, 일본 경신사鏡神社 소장

연화문 3-3유형 일본 공산사功山寺
소장 수월관음도

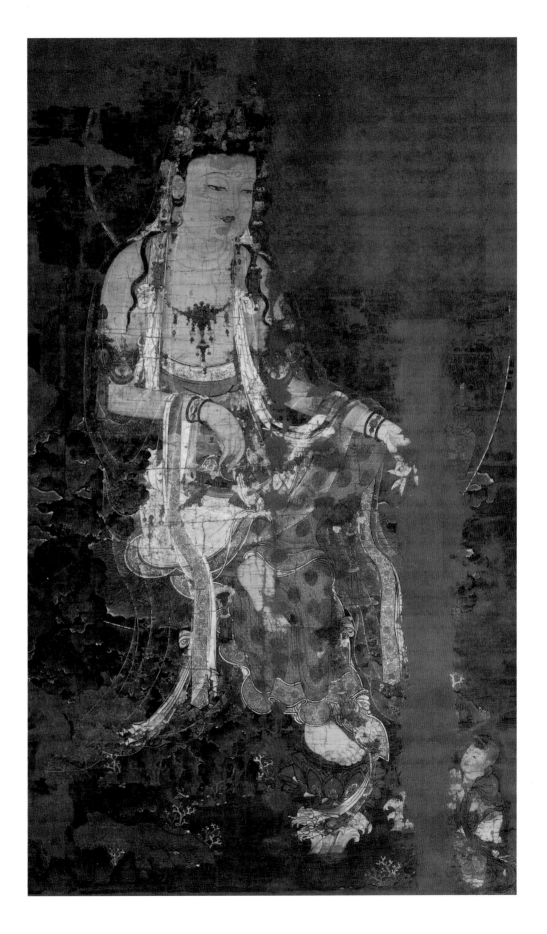

이와 더불어 연잎인 하엽만을 사용한 4유형도 있는데, 일본 성중래영사聖衆來迎寺 소장 수월관음도의 천의에서 보이는 것이 거의 유일한 예이다. 세 장의 연잎을 서로 맞물려 둥글게 뭉친 모양인데 소담하면서 섬세한 연잎의 아름다움을 나타내고 있다.

연화문 4유형 일본 성중래영사聖衆來迎寺 소장 수월관음도

일본 성중래영사聖衆來迎寺 소장 수월관음도 부분그림

당초문 (당초무늬)

고려시대 불화의 당초문양은 고려 말 귀족 취향이 크게 반영된 불교미술에서 주로 나타나고 있다. 이들은 화려하고 섬세한 특징을 보여주고 있지만, 후반기에는 패턴화한 문양으로 형식적이고 단순화한 경향도 일부 볼 수 있다. 우리나라의 당초문양은 중국과 서방의 영향을 받았으나 이를 그대로 이식移植하지는 않았다. 더욱이 불교미술에서는 치밀하면서도 유연한 곡선의 리듬을 활용하고 세부에 다양한 변화를 주어 한층 아름답고 다채롭게 발전하였다.[09]

고려 불화에 그려진 당초문은 불·보살상의 대의, 군의, 천의 몸체에 나타나는 S자형 둥근꼴의 1-1유형으로 많이 표현된다.

당초문 1-1유형 일본 정교사淨教寺 소장 아미타구존도

1-1유형 주위로 연주문을 두른 1-2유형으로 그려진 예도 볼 수 있는데, 이는 프랑스 국립기메동양박물관Musée National des Arts Asiatiques Guimet, France 소장 아미타래영도 본존 대의와 일본 정가당문고미술관靜嘉堂文庫美術館 소장 지장시왕도 지장보살 대의에서 대표적으로 볼 수 있을 뿐 일반적으로 사용한 무늬는 아닌 듯하다.

09
허균, 《전통 문양》, (대원사, 1995), pp.72~73.

따라서 단에 표현된 연속식 모양의 2유형, 수월관음도의 승각기 단 부분에 많이 시문된 3유형 등 크게 세 가지 유형으로 구분할 수 있다.

원형의 1-1유형 당초문은 일본 정교사淨敎寺 소장 아미타구존도 본존 대의에서 볼 수 있듯 S자의 유연한 곡선이 양쪽 끝에서 안쪽으로 힘차게 말려들어가 끊임없이 이어지는 덩굴의 형태를 더욱 돋보이게 만들어 준다. 불·보살상 대의 몸체 부분에 표현되는 경우가 많다.

대표적인 예로는 일본 근진미술관根津美術館 소장 아미타불화, 일본 동해암東海庵 소장 아미타래영도 군의, 일본 MOA미술관 소장 아미타삼존래영도 본존상 대의, 삼성미술관 리움 소장 아미타삼존래영도 본존상, 일본 송미사松尾寺 소장 아미타구존도 관음·세지보살상, 일본 동경예술대학東京藝術大學 소장 아미타구존도 미륵보살상, 일본 대염불사大念佛寺 소장 아미타구존도 관음·세지보살상, 일본 덕천미술관德川美術館 소장 아미타구존도 관음·세지·지장·금강장·제장애보살상, 일본 정교사淨敎寺 소장 아미타

일본 지은사知恩寺 소장 아미타삼존도 부분그림

당초문 1-1유형 일본 지은사知恩寺
소장 아미타삼존도

구존도 본존상, 일본 석마사石馬寺 소장 약사불화도 본존상, 일본
지은원知恩院 소장 미륵하생경변상도 본존상, 일본 천옥박고관泉屋
博古館 소장 수월관음도 천의, 일본 대덕사大德寺 소장 수월관음도
천의, 일본 장락사長樂寺 소장 수월관음도 천의, 일본 장곡사長谷寺
소장 수월관음도, 일본 공산사功山寺 소장 수월관음도 천의, 일본
근진미술관根津美術館 소장 지장보살도, 일본 덕천미술관德川美術館
소장 지장보살도, 일본 중궁사中宮寺 소장 지장보살도 군의, 미국
메트로폴리탄 미술관The Metropolitan Museum of Art, U.S.A. 소장 지장
보살도, 삼성미술관 리움 소장 지장보살군도 본존상 대의 · 군의,
일본 화장원華藏院 소장 지장시왕도 본존상 두건 등이 있다.

2유형은 일본 근진미술관根津美術館 소장 아미타불화 본존 상
의, 일본 화장원華藏院 소장 지장시왕도 본존 상의 등 거의 모든
불 · 보살상 상의 단 부분에 시문되는데, 유연한 곡선이 계속 이
어지는 형태는 비슷하되 조금씩 변화를 주며 고려 불화의 화려함
과 아름다움을 더욱 도드라지게 표현하고 있다.

일본 옥림원玉林院 소장 아미타불화, 일본 동해암東海庵 소장 아
미타래영도, 일본 법은사法恩寺 소장 아미타삼존도 본존상, 일본

근진미술관根津美術館 소장 아미타삼존도 본존·관세음보살상, 삼성미술관 리움 소장 아미타삼존래영도 지장보살상, 일본 송미사松尾寺 소장 아미타구존도 미륵·지장보살상, 일본 동경예술대학東京藝術大學 소장 아미타구존도 본존상, 일본 대염불사大念佛寺 소장 아미타구존도 본존상, 일본 덕천미술관德川美術館 소장 아미타구존도 관세음보살상, 일본 정교사淨敎寺 소장 아미타구존도 보살상, 일본 석마사石馬寺 소장 약사불화도 본존상, 일본 친왕원親王院 소장 미륵하생경변상도 불·보살상, 일본 지은원知恩院 소장 미륵하생경변상도 불·보살상, 일본 천옥박고관泉屋博古館 소장 수월관음도, 미국 프리어 갤러리Freer Gallery of Art, Smithsonian Institution, U.S.A. 소장 수월관음도, 삼성미술관 리움 소장 수월관음도, 일본 장락사長樂寺 소장 수월관음도, 일본 동광사東光寺 소장 수월관음도, 일본 선도사善導寺 소장 지장보살도, 일본 근진미술관根津美術館 소장 지장보살도, 일본 덕천미술관德川美術館 소장 지장보살도, 일본 중궁사中宮寺 소장 지장보살도, 미국 메트로폴리탄 미술관The Metropolitan Museum of Art, U.S.A. 소장 지장보살도, 일본 조호손자사朝護孫子寺 소장 지장보살도, 일본 양수사養壽寺 소장 지장보살도, 삼성미술관 리움 소장 지장보살군도, 일본

당초문 2유형 일본 근진미술관根津美術館 소장 아미타불도

당초문 2유형 일본 화장원華藏院 소장 지장시왕도

정가당문고미술관靜嘉堂文庫美術館 소장 지장시왕도, 베를린 아시아예술박물관Museum für Asiatische Kunst, Berlin, Germany 소장 지장시왕도 등이 대표적인 예이다.

3유형은 대부분 수월관음의 승각기 단 부분에 그려졌는데, 둥근 원형을 그리며 회오리가 몰아치는 듯한 역동성이 돋보인다. 그러나 조성 연대가 말기로 갈수록 역동적인 느낌은 점차 줄어드는 경향이 있다.

당초문 3유형 일본 천옥박고관泉屋博古館 소장 수월관음도

3유형 당초문이 보이는 대표적인 불화는 일본 천옥박고관泉屋博古館 소장 수월관음도, 일본 등정제성회유린관藤井齊成會有隣館 소장 수월관음도, 일본 담산신사談山神社 소장 수월관음도, 일본 장락사長樂寺 소장 수월관음도, 일본 양수사養壽寺 소장 수월관음도, 일본 정가당문고미술관靜嘉堂文庫美術館 소장 수월관음도, 일본 승천사承天寺 소장 수월관음도, 미국 메트로폴리탄 미술관The Metropolitan Museum of Art, U.S.A. 소장 수월관음도 등이 있다.

연화당초문 (연꽃과 당초무늬)

연화당초문은 연꽃무늬와 당초무늬가 서로 조화롭게 어우러져 구성된 문양이다. 당초문은 단독문양 그대로의 아름다움도 있으나 연화문과 결합하여 연꽃을 더욱 돋보이게 해 주는 종속문양從屬紋樣 또는 배경문양으로서 구실도 충실히 하고 있다.

연화당초문에서 연꽃의 모양은 주로 활짝 핀 연꽃으로 나타나지만, 꽃봉오리에서부터 활짝 핀 연꽃, 꽃이 커져 연밥만 남은 모양 등 단계별로 묘사된 것도 볼 수 있다.

불화에 나타나는 연화당초문은 일곱 가지 유형으로 표현된다. 1유형부터 4유형까지 네 가지 유형은 주로 불·보살상의 대의, 군의, 천의 몸체 부분에 표현되며, 5유형은 지장보살도 두건의 단 부분에 많이 그려진다. 6유형은 불·보살상 승각기의 단 부분에 주로 베풀어지며, 7유형은 수월관음도의 요의 단 부분에서 빈도수가 높게 나타난다.

연화당초문 1유형 일본 대천사大泉寺 소장 아미타삼존래영도

1유형은 일본 대천사大泉寺 소장 아미타삼존래영도 본존 대의에서 볼 수 있듯이 판형과 측면형 연꽃, 연꽃의 공간을 메운 당초문이 서로 어우러져 원형을 이루고 있다. 또 다른 예로는 일본 송미사松尾寺 소장 아미타구존도 미륵·지장보살상, 일본 친왕원親王院 소장 미륵하생경변상도 본존상 등이 있다.

2유형[10]은 일본 근진미술관根津美術館 소장 아미타삼존도 본존
대의에서 볼 수 있는데, 사방으로 연꽃을 표현한 1유형과 다르게
측면형의 연꽃을 더 크게 그리고 판형을 그 아래에 비교적 작게
그리며, 당초는 서로 대칭으로 표현하거나 연꽃을 감싸고 있는 형
태이다. 또 다른 예로는 일본 정가당문고미술관靜嘉堂文庫美術館 소
장 제석천도 본존 대의의 연화당초문이 있다.

일본 근진미술관根津美術館 **소장 아미타삼존도② 부분그림**

연화당초문 2유형 일본 근진미술관
根津美術館 소장 아미타삼존도②

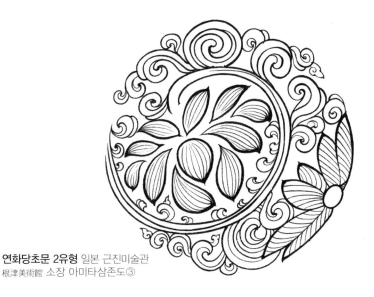

연화당초문 2유형 일본 근진미술관
根津美術館 소장 아미타삼존도③

10
2유형에 속하는 일본 근진미술관
根津美術館 소장 아미타삼존도는
총 세 점이 있는데, 이를 ②·③으
로 번호를 매긴 것은 菊竹淳一, 정
우택 편, 이원혜 역, 《高麗時代의
佛畵》해설편, (시공사, 1996)을 참
고하였음을 밝힌다.

일본 정가당문고미술관靜嘉堂文庫美術館 소장 제석천도 부분그림

연화당초문 2유형 일본 정가당문고미술관
靜嘉堂文庫美術館 소장 제석천도

3유형은 연꽃과 연밥, 연잎을 당초와 함께 둥근 형태로 단정하
게 시문하여 고상함이 느껴지는 무늬이다. 대표적인 예로는 일본
동해암東海庵 소장 아미타래영도가 있다.

일본 동해암東海庵 소장 아미타래영도 부분그림

연화당초문 3유형 일본 동해암
東海庵 소장 아미타래영도

4유형은 일본 선림사禪林寺 소
장 아미타불화에서 볼 수 있듯이
다양한 형태의 연꽃과 연잎, 당
초가 어우러진 무늬가 빈 공간이
없이 매우 조밀하게 그려져 있어
서 화려하고 세련된 고려 불화
양식을 절정으로 보여 준다. 또
다른 예로 일본 정법사正法寺 소
장 아미타래영도, 일본 송미사
松尾寺 소장 아미타구존도 본존
상, 일본 동경예술대학東京藝術大
學 소장 아미타구존도 본존상, 일
본 대염불사大念佛寺 소장 아미타
구존도 본존상, 일본 덕천미술관
德川美術館 소장 아미타구존도 본
존상, 일본 지적원智積院 소장 약
사불군도 본존상, 삼성미술관 리
움 소장 수월관음도, 일본 선도
사善導寺 소장 지장보살도, 일본
양수사養壽寺 소장 지장보살도,
일본 원각사圓覺寺 소장 지장삼
존도 본존상, 베를린 아시아예술
박물관Museum für Asiatische Kunst,
Berlin, Germany 소장 지장시왕도
등이 있다.

일본 선림사禪林寺 소장 아미타불도 부분그림

연화당초문 4유형 일본 선림사
禪林寺 소장 아미타불도

연화당초문 4유형 일본 정법사
正法寺 소장 아미타래영도

연화당초문 4유형 일본 덕천미술
관德川美術館 소장 아미타구존도

일본 전수사專修寺 **소장 아미타삼존래영도 부분그림**

연화당초문 4유형 일본 전수사
專修寺 소장 아미타삼존래영도

5유형은 연꽃과 당초가 원형이 아닌 가로세로로 곡선을 그리며
길게 이어지는 유형으로, 일본 친왕원親王院 소장 미륵하생경변상
도 본존상뿐만 아니라 대다수 지장보살도에서 볼 수 있다.

연화당초문 5유형 일본 친왕원親王院 소장 미륵하생경변상도

그 예로는 일본 동경예술대학東京藝術大學 소장 아미타구존도
지장보살상 두건, 일본 친왕원親王院 소장 미륵하생경변상도 본
존상 대의 단, 일본 근진미술관根津美術館 소장 지장보살도 두건,
일본 덕천미술관德川美術館 소장 지장보살도 두건, 일본 원각사
圓覺寺 소장 지장삼존도 본존상 두건, 베를린 아시아예술박물관

Museum für Asiatische Kunst, Berlin, Germany 소장 지장시왕도 본존상 두건 등이 있다.

6유형은 일본 정법사正法寺 소장 아미타래영도 본존 승각기 단에서 볼 수 있듯이 판형 연꽃을 절반만 그리고 꽃 사이에 당초를 그려 넣어 가로로 길게 표현한 무늬이다. 이 유형은 승각기 단 부분에 빈번하게 나타난다.

연화당초문 6유형 일본 친왕원親王院 소장 미륵하생경변상도

연화당초문 6유형 일본 정법사正法寺 소장 아미타래영도

또 다른 예로는 일본 옥림원玉林院 소장 아미타불화, 일본 근진미술관根津美術館 소장 아미타불화, 일본 동해암東海庵 소장 아미타래영도, 일본 법은사法恩寺 소장 아미타삼존도 본존상, 일본 근진미술관根津美術館 소장 아미타삼존도 본존상, 일본 동경예술대학東京藝術大學 소장 아미타구존도 본존 · 지장보살상, 일본 석마사石馬寺 소장 약사불화도 본존상, 일본 친왕원親王院 소장 미륵하생경변상도 불 · 보살상, 일본 지은원知恩院 소장 미륵하생경변상도 본존상, 일본 선도사善導寺 소장 지장보살도, 일본 근진미술관根津美術館 소장 지장보살도, 일본 덕천미술관德川美術館 소장 지장보살도, 일본 중궁사中宮寺 소장 지장보살도, 일본 원각사圓覺寺 소장 지장

삼존도 본존상, 한국 삼성미술관 리움 소장 지장보살군도, 일본 정가당문고미술관靜嘉堂文庫美術館 소장 지장시왕도 등 많은 불화가 있다.

7유형의 대표 불화로는 일본 경신사鏡神社 소장 수월관음도가 있다. 연꽃과 연잎을 형식화하지 않고 자연스럽게 표현하여 회화성이 돋보이는 문양으로, 주로 보살상이 허리에 두른 요의 단 부분에서 살펴볼 수 있다. 고려 불화 보살도 가운데 독존도로 가장 많이 조성된 수월관음도에서 자세히 표현되는데, 일본 천옥박고관泉屋博古館 소장 수월관음도, 일본 대덕사大德寺 소장 수월관음도, 일본

일본 경신사鏡神社 소장 수월관음도 부분그림

연화당초문 7유형 일본 경신사
鏡神社 소장 수월관음도

성중래영사聖衆來迎寺 소장 수월관음도, 삼성미술관 리움 소장 수월
관음도 등에서 상세하게 살펴볼 수 있다.

보상화문 (보상꽃무늬)

고려 불화의 보상화문은 일본 원각사圓覺寺 소장 지장삼존도

본존 군의 단 부분에서 살
펴볼 수 있다. 그러나 보상
화문을 시문할 때는 단독무
늬로 전개하기보다는 대부
분 연화와 당초, 모란, 국화
등과 결합하여 꽃과 열매,
잎과 줄기덩굴이 이중·삼
중으로 중복되어 화려하고
풍요로운 느낌을 주는 보상
당초문으로 시문한다.

보상화문 일본 원각사圓覺寺 소장 지장삼존도

일본 원각사圓覺寺 소장 지장삼존도 부분그림

일본 일광사日光寺 소장 지장시왕도 부분그림

보상당초문 (보상꽃과 당초무늬)

여러 가지 꽃무늬 가운데 다른 어떠한 꽃보다도 화려하고 정교하며 매우 장식적인 보상화는 단독으로 표현되기보다는 당초와 결합한 보상당초문으로 그려진다.

고려 불화에서 보이는 보상당초문은 불·보살상의 대의 몸체와 군의 단에 주로 표현된다. 1·2유형은 불·보살상 대의와 군의 몸체 부분에 주로 그려지며, 3유형은 법의 단 부분이나 수월관음도 팔에 걸친 대紳 부분에 많이 표현된다.

1유형의 대표 불화는 일본 도진가島津家 구장舊藏 아미타래영도이다. 다양한 형태의 꽃잎을 여러 겹으로 풍성하게 표현한 보상화와 그 주변을 S자로 유연하게 감싸는 당초로 둥근 형태의 외연을 만든 유형이다. 이 유형의 또 다른 예로는 일본 천옥박고관泉屋博古館 소장 아미타삼존래영도 본존상 등이 있다.

일본 도진가島津家 구장舊藏 아미타래영도 부분그림

보상당초문 1유형 일본 도진가島
津家 구장舊藏 아미타래영도

2유형은 당초로 외곽을 만들지 않고 불의 전반에 문양을 베풀어 놓은 형태이다. 일본 선림사禪林寺 소장 아미타불화 군의에 그려진 무늬가 가장 대표적으로, 그 화려함과 정교함은 이루 말할 수 없이 경이롭다. 또 다른 예로는 일본 동해암東海庵 소장 아미타래영도 승각기, 일본 근진미술관根津美術館 소장 아미타삼존도 본존상 군의, 일본 송미사松尾寺 소장 아미타구존도 본존상 군의, 일본 지은원知恩院 소장 미륵하생경변상도 본존상, 일본 선도사善導寺 소장 지장보살도 군의, 일본 화장원華藏院 소장 지장시왕도 등이 있다.

일본 선림사禪林寺 소장 아미타불도 부분그림

보상당초문 2유형 일본 선림사禪林寺 소장 아미타불도

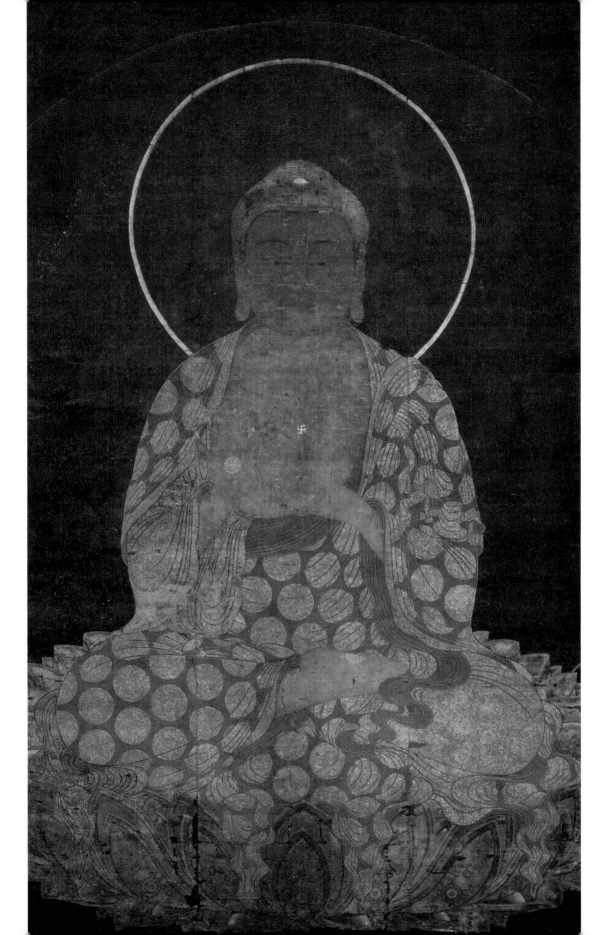

보상당초문 3유형 일본 경신사鏡神社 소장 수월관음도

3유형은 일본 경신사鏡神社 소장 수월관음도에서 대표로 살펴볼 수 있다. 대부분 불·보살 법의 단 부분에 그려지는데, 특히 수월관음이 팔에 걸친 대帶에서 확실한 형태를 볼 수 있다. 아름다운 보상화와 S형의 줄기로 이어진 당초가 길게 나열되어 있는데, 부처의 대의 단에는 대부분 금니로 그려지고 보살들의 법의와 수월관음의 대帶에는 흰색 바탕에 토황계열의 색으로 채색된 것이 빈도수가 높게 나타난다.

보상당초문 3유형 일본 선림사禪林寺 소장 아미타불도

그 예로는 일본 선림사禪林寺 소장 아미타불화 본존상, 일본 상삼신사上杉神社 소장 아미타삼존도 본존상, 일본 근진미술관根津美術館 소장 아미타삼존도 관세음보살상, 일본 MOA미술관 소장 아미타삼존래영도 관세음보살상, 일본 덕천미술관德川美術館 소장 아미타구존도 관세음보살상, 일본 정교사淨教寺 소장 아미타구존도 보살상, 일본 천옥박고관泉屋博古館 소장 수월관음도, 일본 대덕사大德寺 소장 수월관음도, 일본 성중래영사聖衆來迎寺 소

아미타불도(왼쪽) 14세기, 비단에 채색, 177.9×106.9cm, 일본 선림사禪林寺 소장

보상당초문 3유형 일본 상삼신사上杉神社 소장 아미타삼존도

보상당초문 3유형 일본 공산사功山寺 소장 수월관음도

장 수월관음도, 미국 프리어 갤러리Freer Gallery of Art, Smithsonian Institution, U.S.A. 소장 수월관음도, 삼성미술관 리움 소장 수월관음도, 일본 장락사長樂寺 소장 수월관음도, 일본 공산사功山寺 소장 수월관음도, 일본 양수사養壽寺 소장 지장보살도, 일본 원각사圓覺寺 소장 지장삼존도 본존상 방석, 베를린 아시아예술박물관Museum für Asiatische Kunst, Berlin, Germany 소장 지장시왕도 본존상 방석 등이 있다.

모란화문 (모란꽃무늬)

고려 불화에 표현된 모란화문은 연화문과 보상화문보다 빈도수가 낮게 나타나는데, 이는 시대상황이 반영된 것으로 보인다.

모란화문은 크게 1유형과 2유형으로 나눌 수 있는데, 1유형은 대부분 불·보살상 군의 몸체 부분에 표현되며, 2유형은 불상 대의 단과 조條 부분에 주로 그려진다.

1유형을 대표하는 불화는 일본 정법사正法寺 소장 아미타래영

일본 정법사正法寺 소장 아미타래영도 부분그림

모란화문 1유형 일본 정법사正法寺
소장 아미타래영도

도이다. 이 유형은 꽃봉오리 형태와 만개한 모란이 셋으로 나누어진 나무 잎사귀와 함께 어우러져 보주형[11]을 만드는 형태이다. 대다수 연꽃무늬가 원형으로 표현된 것과 달리 다양성을 띠고 있어 독창적이고 창의적이다. 그 밖에 불화는 일본 동경예술대학東京藝術大學 소장 아미타구존도 지장 · 문수 · 보현보살상, 일본 덕천미술관德川美術館 소장 아미타구존도 금강장보살상, 일본 정교사淨敎寺 소장 아미타구존도 본존상, 미국 메트로폴리탄 미술관 The Metropolitan Museum of Art, U.S.A. 소장 지장보살도, 일본 양수사養壽寺 소장 지장보살도 등이 있다.

2유형은 일본 선림사禪林寺 소장 아미타불화 본존상 대의에서 볼 수 있듯이, 불 · 보살상 대의 단과 불상 대의 조條 부분에 주로 그려지는 유형이다. 꽃과 잎의 형태는 1유형에서 표현된 것과 비슷하며, 옷 주름의 곡선에 따라 흐르는 모양을 매우 자연스럽게

11
보주寶珠는 보옥寶玉, 진주眞珠, 여의보주如意寶珠라고도 하는데 금은재보金銀財寶를 얻을 수 있게 해준다는 보배로운 구슬이다. 불교에서 이르는 바는 영묘하고 불가사의한 구슬인 여의보주如意寶珠이며, 진리를 상징하기도 한다. 불상에서는 약사불의 손에 보주를 얹으며, 보살상에서는 지장보살상의 수인으로 활용한다. 탑에서는 상륜相輪의 일부로서 수연水煙 위에 놓는 장식으로 삼기도 한다. 밀교에서는 법구法具로 활용했다. 고려시대는 불교의 전성시대였던 만큼 이 보주문을 법구에도 나타내고, 가구 등에도 널리 사용했다. 황호근, 《한국문양사》, (열화당, 1978), p.249 참조.

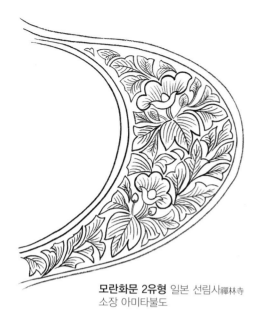

모란화문 2유형 일본 선림사禪林寺
소장 아미타불도

일본 선도사善導寺 소장 지장보살도 부분그림

베풀었다.

2유형은 일본 옥림원玉林院 소장 아미타불화, 일본 근진미술관根津美術館 소장 아미타불화, 일본 동해암東海庵 소장 아미타래영도, 일본 법은사法恩寺 소장 아미타삼존도 본존상, 일본 근진미술관根津美術館 소장 아미타삼존도 본존상, 삼성미술관 리움 소장 아미타삼존래영도 지장보살상, 일본 송미사松尾寺 소장 아미타구존도 미륵·지장보살상, 일본 동경예술대학東京藝術大學 소장 아미타구존도 본존상, 일본 대염불사大念佛寺 소장 아미타구존도 본존상, 일본 덕천미술관德川美術館 소장 아미타구존도 본존상, 일본 지적원智積院 소장 약사불화군도 본존·미륵보살상, 일본 지적원智積院 소장 약사불화도 본존상, 일본 지은원知恩院 소장 미륵하생경변상도 본존상, 일본 천초사淺草寺 소장 수월관음도, 일본 선도사善導寺 소장 지장보살도, 일본 덕천미술관德川美術館 소장 지장보살도, 일본 중궁사中宮寺 소장 지장보살도, 미국 메트로폴리탄 미술관The Metropolitan Museum of Art, U.S.A 소장 지장보살도, 일본 조호손자사朝護孫子寺 소장 지장보살도, 일본 양수사養壽寺 소장 지장보살도, 일본 원각사圓覺寺 소장 지장삼존도 본존·무독귀왕상, 일본 정가당문고미술관靜嘉堂文庫美術館 소장 지장시왕도, 베를린 아시아예술박물관 Museum für Asiatische Kunst, Berlin, Germany 소장 지장시왕도 본존상 등 고려 불화의 불·보살상 대의 단 부분에 빈도수가 높게 나타난다.

모란당초문 (모란꽃과 당초무늬)

모란당초문은 모란꽃과 당초가 혼합된 무늬이다. 고려 불화의 경우 일반적으로 불·보살상 법의 단에서 모란당초문을 찾을수 있다. 그 가운데서도 군의 단에 흰색과 적색으로 채색하고 바림 기법을 사용하여 입체감을 준, 고상하면서도 화려한 유형으로주로 표현된다. 대표적인 예로는 일본 동해암東海庵 소장 아미타래영도, 미국 메트로폴리탄 미술관The Metropolitan Museum of Art, U.S.A 소장 지장보살도, 일본 원각사圓覺寺 소장 지장삼존도 본존상 등이 있다.

모란당초문 일본 동해암東海庵 소장 아미타래영도

국화문 (국화꽃무늬) / 국화당초문 (국화꽃과 당초무늬)

고려 불화의 국화문은 문양의 특징이 다양하게 나타나며, 문양의 표현방법에서도 여러 형태를 보인다. 국화문은 문양의 구성과모양에 따라 크게 세 가지 유형으로 나누어 볼 수 있다.

1유형은 일본 MOA미술관 소장 아미타삼존래영도 관세음보살상 군의에서 보이다시피 가운데에 비교적 작은 국화문을 중심으로 놓고, 외곽에 같은 크기의 국화 여덟 개를 연이어 둘러 놓은뒤 그 주위를 작은 잎으로 장식한 유형이다. 원권문 안에 여러 개의 국화문을 표현한 1유형은 대부분 불상과 보살상에 나타나며, 특히 보살상의 대의와 군의, 승각기 몸체 부분에 주로 보인다.

일본 대염불사大念佛寺 소장 아미타구존도 부분그림

1유형 국화문이 표현된 불화는 삼성미술관 리움 소장 아미타삼존래영도 지장보살상, 일본 동경예술대학東京藝術大學 소장 아미타구존도 미륵·지장보살상, 일본 대염불사大念佛寺 소장 아미타구존도 제장애보살상, 일본 친왕원親王院 소장 미륵하생경변상도 불·보살상, 일본 지은원知恩院 소장 미륵하생경변상도 보살상, 일본 대화문화관大和文華館 소장 수월관음도, 일본 선도사善導寺 소장 지장보살도, 일본 조호손자사朝護孫子寺 소장 지장보살도, 일본 정가당문고미술관靜嘉堂文庫美術館 소장 지장시왕도 본존상, 베를린 아시아예술박물관Museum für Asiatische Kunst, Berlin, Germany 소장 지장시왕도 본존상, 일본 서복사西福寺 소장 관음·지장보살병립도 등이 있다.

국화문 1유형 일본 MOA미술관
소장 아미타삼존래영도

2유형은 일본 원각사圓覺寺 소장 지장삼존도 무독귀왕상에서 볼 수 있듯이 원형이 아닌 마름모꼴 문양으로, 크기가 작은 국화로 이루어져 있다. 불화에서 대부분 권속들의 무늬로 표현되었는데 마치 수를 놓은 듯 몸체 전반에 걸쳐 그려졌다. 2유형의 예로는 삼성미술관 리움 소장 아미타삼존래영도 관음보살상, 일본 대염불사大念佛寺 소장 아미타구존도 지장보살상, 삼성미술관 리움 소장 지장보살군도 제석천상, 일본 정가당문고미술관靜嘉堂文庫美術館 소장 지장시왕도 본존상 방석, 베를린 아시아예술박물관 Museum für Asiatische Kunst, Berlin, Germany 소장 지장시왕도 본존상 등이 있다.

국화문 2유형 일본 원각사圓覺寺 소장 지장삼존도

3유형은 일본 천옥박고관泉屋博古館 소장 수월관음도 승각기에서 볼 수 있다. 꽃모양으로 곡선을 그려 외형을 구획하고, 그 중앙에 2유형과 같은 작은 크기의 국화를 그려 넣은 뒤 외곽의 꽃모양 곡선을 따라 공간을 두고 그 둘레에 완전한 국화문과 낱개로 떨어진 국화 꽃잎을 표현한 유형이다. 대부분 보살상 승각기 몸체 부분에 베풀어진다.

국화문 3유형 일본 천옥박고관泉屋博古館 소장 수월관음도

국화당초문은 국화와 당초가 결합되어 이루어진 문양으로, 보살의 승각기, 군의, 요의에 많이 그려진다. 연속된 작은 크기의 국화와 유연한 곡선의 당초를 결합하여 나타냄으로써 입체적으로 돋보이게 하는 효과가 있다.

국화당초문 일본 선도사善導寺 소장 지장보살도 본존 승각기

특히 지장보살도 승각기 부분에 많이 그려졌는데, 대표 불화는 일본 선도사善導寺 소장 지장보살도, 일본 근진미술관根津美術館 소장 지장보살도, 일본 덕천미술관德川美術館 소장 지장보살도, 한국 삼성미술관 리움 소장 지장보살군도 본존상 등이다.

운문 (구름무늬)

고려 불화에 표현된 구름무늬는 대부분 불·보살상의 대의 안감과 상의, 군의에 그려진 것이다. 또한 지장시왕도에서 시왕상, 판관, 옥졸 등의 옷 무늬로도 자주 그려졌다. 운문의 형태는 크게 네 가지 유형으로 나타난다.

1유형은 일본 도진가島津家 구장舊藏 아미타래영도 본존상 군의에서 살펴볼 수 있다. 정형화되지 않은 자유로운 형태를 지니지만, 가운데 구름머리는 둥근 형태로 부드럽게 표현하고 굴곡을 따라 내려온 구름꼬리는 끝을 뾰족하게 표현한 규칙성도 엿보인다.

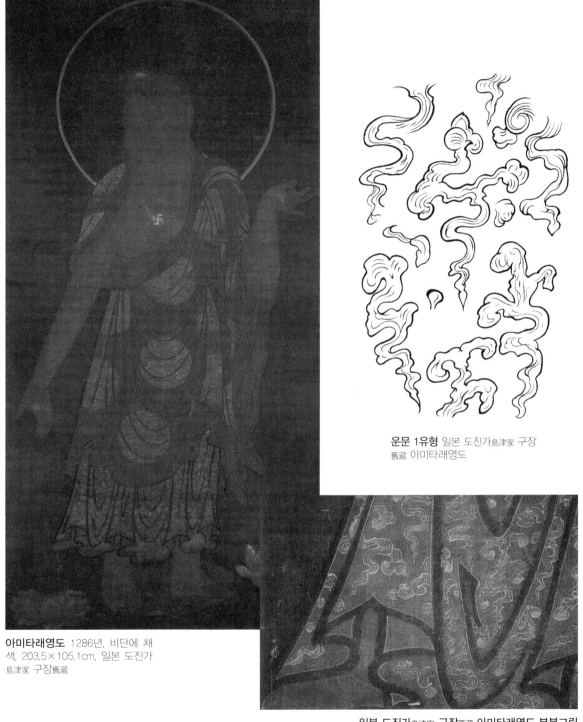

운문 1유형 일본 도진가島津家 구장
舊藏 아미타래영도

아미타래영도 1286년, 비단에 채
색, 203.5×105.1cm, 일본 도진가
島津家 구장舊藏

일본 도진가島津家 구장舊藏 아미타래영도 부분그림

대표적 예로는 일본 송미사松尾寺 소장 아미타구존도 관세음보살상, 일본 지은원知恩院 소장 미륵하생경변상도 보살상, 일본 장곡사長谷寺 소장 수월관음도, 일본 근진미술관根津美術館 소장 지장보살도 등이 있다.

2유형도 1유형과 같이 자연스러운 형태로 표현하고 있다. 일본 송미사松尾寺 소장 아미타삼존래영도 본존상 군의에서 대표적으로 볼 수 있는데, 구름의 둘레를 마름모꼴로 형태를 잡았다. 이렇게 비교적 단순한 구름무늬는 불상 대의 안감이나 군의, 보살상 천의, 시왕상·옥졸·판관 등의 옷에 그려진다. 일본 서원사誓願寺 소장 아미타구존도 본존상 대의 안감, 일본 일광사日光寺 소장 지장시왕도 시왕상, 베를린 아시아예술박물관Museum für Asiatische Kunst, Berlin, Germany 소장 지장시왕도 시왕상, 일본 화장원華藏院 소장 지장시왕도 시왕상·판관상 등에서 볼 수 있다.

일본 송미사松尾寺 소장 아미타삼존래영도 부분그림

운문 2유형 일본 송미사松尾寺 소장 아미타삼존래영도

S자형 곡선의 3유형은 일본 근진미술관根津美術館 소장 아미타삼존도 대세지보살상에서 볼 수 있듯이 1·2유형에 견주어 매우 정형화된 형태이다. 이는 고려 말기의 불화에서 많이 그려진 유형으로, 또 다른 예로는 프랑스 국립기메동양박물관Musée National des Arts Asiatiques Guimet, France 소장 아미타래영도, 한국 삼성미술관 리움 소장 아미타삼존래영도 관세음보살 상, 일본 등정제성회유린관藤井齊成會有隣館 소장 수월 관음도 등이 있다.

운문 3유형 일본 등정제성회유린 관藤井齊成會有隣館 소장 수월관음도

4유형은 삼성미술관 리움 소장 아미타삼존래영도 본존상 군의 부분처럼 단독으로 그려지기도 하며, 일본 경신사鏡 神社 소장 수월관음도 천의 부분같이 봉황과 함께 그려지기도 한 다. 이 무늬는 고려 불화만의 구름무늬 유형으로 매우 독특하고 아름답다. 대표 불화에는 일본 송미사松尾寺 소장 아미타구존도 대세지·문수·보현보살상, 일본 덕천미술관德川美術館 소장 아미 타구존래영도 관음보살상 등이 있다.

일본 경신사鏡神社 **소장 수월관음도 부분그림**

운문 4유형 일본 경신사鏡神社 소 장 수월관음도

운봉문 (구름과 봉황무늬)

　고려시대에 이르러서는 운봉문을 불화 이외에 청동은입사靑銅銀入絲 기법의 정병과 향완, 동경銅鏡 같은 불구佛具 공예품에도 많이 그렸다.[12] 고려 불화의 구름과 봉황무늬는 대부분 불·보살상의 상의에 그려졌는데, 일본 경신사鏡神社 소장 수월관음도에서는 투명하게 비치는 사라 천의 부분에 금니로 화려하게 그려서 귀족풍의 고려 불화 양식을 더욱 부각시켜 주었다.

운봉문 1유형 일본 동해암東海庵 소장 아미타래영도

　대체적으로 운봉문은 네 가지 유형으로 나눌 수 있다. 1유형은 일본 근진미술관根津美術館 소장 아미타불화 본존상 상의 등 고려 불화 불·보살상 상의 몸체에 가장 빈도수가 높게 나타나는 형태이다. 봉황 머리와 몸통을 단순화해 이미지만 표현하였고, 양쪽으로 활짝 벌린 날개도 몇 개의 선으로만 나타내었으며, 자연스러운 곡선으로 길게 뻗어 있는 꼬리 주위에는 마치 가시가 돋친 듯 짧은 털을 표현했다. 봉황 주위로는 바람따라 움직이는 듯한

12
최충식, 《韓國傳統紋樣의 理解》,
(대구대학교출판부, 2006), p.102.

운봉문 1유형 일본 정법사正法寺 소장 아미타래영도

구름이 가득 메우고 있는 형태이다.

대표 불화로 일본 옥림원玉林院 소장 아미타불화, 일본 근진미술관根津美術館 소장 아미타불화, 일본 선림사禪林寺 소장 아미타불화, 일본 정법사正法寺 소장 아미타래영도, 일본 지은원知恩院 소장 아미타래영도, 일본 동해암東海庵 소장 아미타래영도, 일본 근진미술관根津美術館 소장 아미타삼존도 본존상, 일본 백학미술관白鶴美術館 소장 아미타삼존래영도 본존상, 한국 삼성미술관 리움 소장 아미타삼존래영도 본존상, 일본 송미사松尾寺 소장 아미타구존도 본존·대세지보살상, 일본 동경예술대학東京藝術大學 소장 아미타구존도 본존·지장보살상, 일본 친왕원親王院 소장 미륵하생경변상도 본존상, 일본 덕천미술관德川美術館 소장 지장보살도, 일본 중궁사中宮寺 소장 지장보살도, 미국 메트로폴리탄 미술관The Metropolitan Museum of Art, U.S.A. 소장 지장보살도, 일본 원각사圓覺寺 소장 지장삼존도 무독귀왕상, 일본 화장원華藏院 소장 지장시왕도 등이 있다.

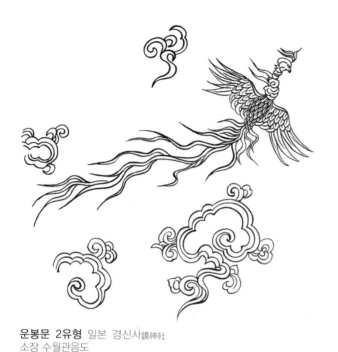

2유형은 일본 경신사 소장 수월관음도 천의에 그려졌는데, 앞서 살펴본 4유형 구름무늬에 봉황을 함께 그린 형태로 매우 세련되고 장식적인 효과를 준다. S형 곡선의 구름에도 꽃을 그리듯 또 다시 선을 꾸미고 사방으로 당초형태의 구름을 더해 장식했다. 봉황의 형태도 머리, 몸통, 날개를 사실적으로 표현하고 있으며, 꼬리가 굵게 구불구불 풀어져 있어 활기찬 기운과 양감이 느껴지고 금방이라도 날아오를 듯 생동감이 있다. 고려 불화의 세련미와 구성미를 충분히 느낄 수 있는 2유형 운봉문은 일본 동광사東光寺 소장 수월관음도에서도 볼 수 있다.

운봉문 2유형 일본 경신사鎭神社 소장 수월관음도

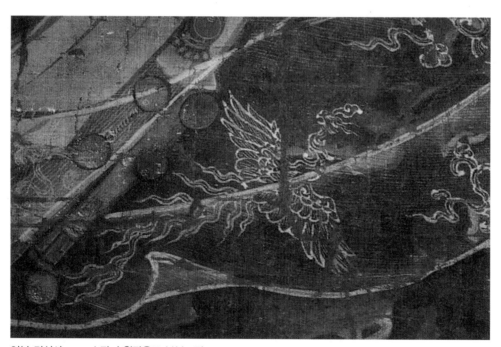

일본 경신사鎭神社 소장 수월관음도 부분그림

3유형은 일본 선림사禪林寺 소장 아미타불화 상의에 그려져 있
다. 봉황의 몸집이 비대하고 날개도 아랫방향으로 내려와 있어
1·2유형에 견주면 날렵해 보이지 않는다. 구름의 형태도 전반적
으로 생동감이 떨어지는 유형이다.

일본 선림사禪林寺 **소장 아미타불도 부분그림**

운봉문 3유형 일본 선림사禪林寺 소장 아미타불도

4유형은 일본 상삼신사上杉神社 소장 아미타삼존도 본존상 대의
에서 보이는데, 불의 전체에 베풀어져 있는 1 · 2 · 3유형과 다르
게 원형으로 이루어졌다. 두 마리 봉황이 서로 반전되어 있는 모
습으로, 마치 회오리치듯 펼친 커다란 날개가 율동감을 주며 빈
공간에는 당초형 구름무늬도 그려져 있다. 또 다른 예로는 일본
원각사圓覺寺 소장 지장삼존도 무독귀왕 등이 있다.

일본 상삼신사上杉神社 **소장 아미타삼존도 부분그림**

운봉문 4유형 일본 상삼신사上杉神社 소장 아미타삼존도

기하학 문양 (기하학 무늬)

불화의 문양을 연구하면서 수많은 기하학 무늬를 빼놓기 어렵다. 불화에서는 거북이 등껍질 문양인 귀갑문龜甲紋, 소슬금문(소슬錦紋)을 비롯한 여러 가지 금문錦紋, 기하학적 화문 같은 다양한 기하학 무늬를 발견할 수 있는데, 대부분 그림의 효과를 높이고자 부수적으로 그려진 것이다.

거북이 등껍데기에 나타난 형태를 문양화한 귀갑문은 육각형을 이루는 전형적인 기하학 무늬로, 공주 무령왕릉 출토 왕비 베개[頭枕]에서도 보이는 등 고대부터 많이 사용된 문양이다.

일본 경신사鏡神社 소장 수월관음도 군의에 그려진 귀갑문은 안팎에 장식문양을 넣어서 창의적으로 구성한 새로움이 돋보인다. 육각형을 굵고 가는 선으로 두르고 그 중앙에 국화문이나 화문 등 꽃형태를 시문한 것이 일반적인 무늬이다. 대부분 보살상, 그 가운데서도 수월관음도 군의 몸체 바탕문양으로 많이 표현되었는데, 일본 경신사鏡神社 소장 외에 또 다른 불화로는 일본 천옥박고관泉屋博古館 소장 수월관음도, 일본 대덕사大德寺 소장 수월관음도, 일본 등정제성회유린관藤井齊成會有隣館 소장 수월관음도, 일본 상삼신사上杉神社 소장 수월관음도, 일본 장락사長樂寺 소장 수월관음도, 한국 삼성미술관 리움 소장 수월관음도, 일본 공산사功山寺 소장 수월관음도 등이 있다.

귀갑문 일본 경신사鏡神社 소장 수월관음도

소슬금문 삼성미술관 리움 소장
지장보살군도 사천왕 갑옷

소슬금문은 삼성미술관 리움 소장 지장보살군도 사천왕 갑옷
에서 볼 수 있듯이 고려 불화에서 주로 신장상神將像이나 사천왕
상四天王像 갑옷의 가슴과 대퇴부에 주로 표현되고 있다.

일본 대염불사大念佛寺 **소장 아미타구존도 부분그림**

일본 개인소장 아미타삼존래영도 부분그림

이외에도 기하학 문양 가운데 하나로는 기하학적 화문을 들 수
있다. 기하학적 화문은 보살상이 착용하고 있는 투명한 천의의
바탕 문양으로 많이 쓰인 기하학적으로 도안화한 꽃무늬를 말한
다. 이 무늬는 특히 수월관음도 본존 천의 바탕 문양에서 정확히
나타난다. 흰색의 가는 선으로 세밀하게 묘사되어 있어서 마치
눈송이가 하얗게 피어난 것처럼 보이기도 하고, 여섯 개의 꽃잎
이 연속적으로 결합하여 형성된 꽃무늬 같기도 하다. 고려 시대
에 제작되었다고 믿기 힘들 정도로 세련된, 매우 현대적이고 아
름다운 도안이다.

일본 장락사長樂寺 **소장 수월관음도 부분그림**

기하학적 화문 일본 장락사長樂寺 소장 수월관음도

흔히 이 무늬를 마엽문麻葉紋으로 설명하고 있지만[13], 그보다는
오히려 도안화한 화문으로 보는 것이 타당하다고 생각되어 '기하
학적 화문花紋'으로 명명하고자 한다.

대표적인 예가 일본 장락사長樂寺 소장 수월관음도 천의에 그려

13
菊竹淳一, 鄭于澤 외, 《高麗時代의
佛畵》해설편, (시공사, 1996) 참조.

진 꽃무늬로, 여섯 개의 꽃잎이 서로 맞물리면서 이어지는 연속무늬이다. 그물망처럼 꽃잎들이 서로 연결되어 무한히 연속되는 꽃무늬의 세계는 불교 연기(緣起, 因緣生起)의 진리를 상징하는 미묘하고 섬세한 아름다움을 잘 보여 주고 있다.

기타 문양

고려시대 불화에 표현된 여러 가지 무늬 가운데는 자연문도 많다. 그 예로는 파도무늬(물결무늬), 꽃무늬, 풀과 꽃무늬 등이 있다.

파도문은 자연현상으로 나타나는 물결무늬를 모티브로 한 문양으로 파상문波狀紋이라고도 한다. 고대 중국의 거울[古鏡] 등에 그려진 파상문波狀紋, 천전리 암각화의 물결무늬 문양, 선사시대 토기나 청동기에 나타나는 파선문波線紋, 회화적인 표현으로서 파도청해문波濤淸海紋이라고도 부르는 물결무늬는 S형의 반복무늬가 기본이 되고 몇 단씩 연속적으로 생겨나는 문양으로, 여러 가지 유형으로 표현된다.[14]

파도문 1유형 일본 동경예술대학
東京藝術大學 소장 아미타구존도

고려 불화의 물결무늬는 1·2 유형으로 나눌 수 있는데, 주로 불·보살상의 승각기 및 지장보살 대의의 조條와 단 부분에 보인다.

일본 동경예술대학東京藝術大學 소장 아미타구존도 지장보살상 대의에서 살펴볼 수 있는 1유형은 반원의 형태를 연속적으로 그리고 그 안에 빗금을 넣어서 물결을 표현하였다.

14
임명자, 〈고려 불화에 나타나는 의상문양 연구〉, 숙명여자대학교 대학원 석사학위논문, 1984, p.26.

2유형은 출렁거리는 파도의 힘찬 모습을 자연스럽고 역동적으로 표현하고 있다. 2유형의 대표적인 예는 미국 메트로폴리탄 미술관Metropolitan Museum of Art, U.S.A. 소장 지장보살도 대의에서 살펴볼 수 있다. 이 외에 일본 장락사長樂寺 소장 수월관음도 승각기, 일본 공산사功山寺 소장 수월관음도 승각기, 일본 중궁사中宮寺 소장 지장보살도 승각기, 일본 근진미술관根津美術館 소장 지장보살도 대의 등에서 볼 수 있다.

파도문 2유형 미국 메트로폴리탄 미술관Metropolitan Museum of Art, U.S.A. 소장 지장보살도

파도문 일본 천옥박고관泉屋博古館 소장 수월관음도 부분그림

연주문 일본 화장원華藏院 소장
지장시왕도

　그 밖에 자연을 소재로 하여 표현한 연주문, 동심원문 등 단순한 유형들의 무늬는 주로 보살상의 승각기, 지장보살의 두건, 권속들의 옷, 대좌 부분, 배경 바탕 부분에 주로 그려졌다.

초화문 일본 서복사西福寺 소장
관경십육관변상도

동심원문 일본 정가당문고미술관靜嘉堂文庫美術館 소장 지장시왕도 부분그림

동심원문 일본 송미사松尾寺 소장
아미타구존도 부분그림

동심원문 일본 조호손자사朝護孫子寺
소장 지장보살도

동심원문 일본 지적원智積院 소장
약사삼존십이신장도

일본 일전사―畑寺 소장 아미타삼존래영도 부분그림 **화문** 일본 일전사―畑寺 소장 아미타삼존래영도

화문 삼성미술관 리움 소장 아미타삼존래영도

화문 일본 보도사寶道寺 소장 지장시왕도 부분그림

조선시대의 불화 문양

01
문명대, 〈한국 미술사의 시대구
분〉, 《한국미술사 방법론》, 열화
당, 2000 ; 〈조선 전반기 불상조각
의 도상해석학적 연구〉, 《강좌미술
사》 36호, (사)한국미술사연구소/한
국불교미술사학회, 2011.6) p.111 ;
〈조선조 후반기 불화양식의 고찰〉,
《불교미술》 12, (동국대학교 박물
관, 1994), pp.27~50 ; 김창균, 〈조
선조 인조~숙종 대 불화 연구〉,
동국대학교 대학원 미술사학과 박
사학위논문, 2005, pp. 4~7 참조.

02
김창균, 〈조선 전반기 불화의 도상
해석학적 연구〉, 《강좌미술사》 36
호, (사)한국미술사연구소/한국불교
미술사학회, 2011.6), pp.223~224.

03
기청재는 농경과 밀접한 관계를
갖는 재로서 영재禁齋라고도 한
다. 국가에서 행하는 기청재는 강
무·발인 등 특별한 행사를 앞두
고 날씨가 맑기를 비는 재와 수재
를 당했을 때 올리는 재 두 종류로
구분된다.

04
기신재는 사찰에서 죽은 자의 명
복을 빌고자 올리는 재이다. 《조
선왕조실록》 태종 11년 5월 23일에
"태조의 기신재를 흥덕사에서 베
풀다"는 기록이 있다.
"設太祖忌晨忌辰齋于興德寺 命世子行
祭 命議政府承政院皆詣寺 命議政府曰
今後太祖忌晨忌辰 及神懿王后忌晨忌
辰 依太祖小祥例行之"

일반적으로 미술사에 있어서 시기구분은 크게 전기와 후기
로 구분하는 방법과 전·중·후기로 나누는 3기 구분법, 그리고
전·중·후·말기로 구분하는 4기 구분법이 적용되고 있다. 조선
시대 미술사 및 불교미술사에 대해서는 (사)한국미술사연구소와 한
국미술사학회의 연구진들이 논의를 거쳐 크게 다섯 시기로 나누
어 제시한 구분법이 오늘날 학계에서 널리 적용되고 있는데, 이
책에서도 그 분류에 동의하여 따르기로 한다. 이는 조선을 크게
태조~선조 연간인 전반기(1392년~1608년)와 광해군~순종 대
인 후반기(1609년~1910년)의 두 시기로 구분하고, 이를 다시 전
반기는 1기(태조~성종 대; 1392년~1494년)와 2기(연산군~선조
대; 1495년~1608년)로, 후반기는 1기(광해군~경종 대; 1609년~
1724년), 2기(영조~정조 대; 1725년~1800년), 3기(순조~순종 대;
1801년~1910년)로 나누는 것으로, 총 5기로 구분된다.[01]

조선시대 전반기는 태조太祖로부터 선조宣祖 대에 이르는 시기
(1392년~1608년)로서 성리학性理學을 정치이념으로 내세운 왕도
정치 시기이다. 태종 이후 세종, 문종부터 성종, 연산군을 거쳐 중
종 대에 이르기까지 강력한 배불排佛과 척불斥佛 정책이 시행되었
다. 따라서 이 시기는 불사佛事가 거의 이루어지지 않았을 것으로
생각되나, 왕실 내명부 중심의 깊은 신앙심에 힘입어 많은 불사가
일어났다.[02]

이와 같은 억불책과 함께 유지되어 온 왕조별 흥불책은 기청
재祈晴齋[03], 기우재, 기신재忌辰齋[04], 수륙재[05] 등과 같은 불교식
의례와 더불어 불교미술 조성에 많은 영향을 미쳤다. 더욱이 비
빈妃嬪 등 궁중 여성들이 불사로써 왕실의 안녕을 기원한 일이나
왕자·종친들의 사적인 신앙심, 경전을 간행하고 독경하여 궁중
의 안녕과 개인적인 소원을 모두 이룰 수 있다고 본 '경전에 대한
믿음'이야말로 불교미술 발전의 밑바탕이 되었다고 할 수 있다.

기청재 및 기신재, 수륙재 등 많은 민중들이 참여하는 재 의식
에는 야단법석을 마련하고 내걸어 예를 올리기 위한 불화[掛佛畵]

가 필요했을 것이며, 규모가 큰 괘불화 조성에 필요한 경비는 궁중의 관심에 따라 좌지우지되었을 것으로 생각된다. 척불책 아래에서도 불사는 왕실 및 사대부들의 뒷받침과 민중들의 합심에 힘입어 국가행사로 발전하게 된다. 이를 통해 불사에 필요한 경비가 조달되었음은 말할 것도 없고 불상 및 불화까지 조성되었을 것이다.[06] 더욱이 세조 대 불교가 진흥하고, 명종 대 문정왕후와 보우대사에 힘입어 불교중흥운동이 활발해지면서 불교미술계에도 왕실발원 불화를 조성하는 것이 크게 유행한다.[07]

이처럼 조선 전반기는 왕실발원 및 일반 대중들에 따라 불화가 그려졌고, 주제 또한 불·존상화를 비롯하여 내세영화 목적의 관세음보살도와 지장보살도, 기복의 성격을 지닌 신중도, 변상도, 감로왕도, 칠성도, 삼장보살도, 나한도 등 다양한 도상이 조성되기에 이른다.

05
수륙무차평등재水陸無遮平等齋라고도 하는 수륙재는 물이나 육지에 떠도는 외로운 영혼과 배고픔에 시달리는 아귀들에게 부처님의 가르침을 강설하고 음식을 베풀어 구제하고자 하는 불교의식 중 하나로서, 우리나라에서 처음 시작된 것은 고려 때부터이다(《고려사》 세가 권2, 태조 23년 12월조 참조). 조선시대에 국가에서 지원하여 설행한 국행수륙재에 관한 기록은 태조 4년(1395년)에 고려 왕씨의 천도를 목적으로 관음굴, 견암사, 삼화사 3곳에서 설행한 예를 비롯하여, 동왕 6년(1397년)의 진관사 설행의 유일한 조선왕조 국행 수륙재, 태종 대와 세종 대의 수륙재 관련 기록, 문종의 진관사 수륙사 중창에 관한 내용, 세조 9년(1463년)의 장의사 수륙재, 성종 8년(1477년)의 개성 통도사 수륙사 이전에 관한 것들을 들 수 있다(문명대, 《(삼각산) 진관사: 진관사의 역사와 문화》, (한국불교미술사학회, 2007), pp.26~34 참조).

06
김정희, 〈문정왕후의 중흥불사와 16세기의 왕실발원 불화〉, 《미술사학연구》 231, (한국미술사학회, 2001. 9), pp.25~27 참조.

07
위의 논문, p.6.
김정희 교수는 이 시기에 유행한 왕실발원불화가 화격畵格이 높고 독특한 양식적 특징을 공유하여 이른바 '16세기 궁중양식'이라고 부를 수 있는 새로운 불화양식을 창출하고 있음을 강조한다.

조선 전반기 불화에 관한 국내 부분 주요 연구 성과는 다음과 같다.

①文明大,〈無爲寺極樂殿 阿彌陀後佛壁畵試考〉,《미술사학연구》 129·130, (한국
미술사학회, 1976.6);〈浮石寺 祖師堂 壁畵試論〉,《불교미술》 3, (동국대학교 박물
관,1977);〈日本에 있는 우리 佛畵를 찾아서〉,《대우문화》 2, (대우재단, 1982);
〈朝鮮朝 佛畵의 양식적 특징과 변천〉,《한국의 미》 16(조선불화), (중앙일보사,
1984);〈재일 한국불화 조사연구〉,《강좌미술사》 4호, (㈔한국미술사연구소/한
국불교미술사학회, 1992);〈朝鮮 明宗代 地藏十王圖의 盛行과 嘉靖34(1555年) 地藏
十王圖의 硏究〉,《강좌미술사》 7호, (㈔한국미술사연구소/한국불교미술사학회,
1995).

②金昶均,〈조선 전반기 불화의 도상해석학적 연구〉,《강좌미술사》 36호,
(㈔한국미술사연구소/한국불교미술사학회, 2011.6) pp.223~262.

③유마리,〈조선전기 불교회화〉,《한국불교미술대전 2: 불교회화》, 한국색
채문화사, 1994;〈여말선초 관경십육관변상도−관경변상도의 연구 Ⅳ〉,《미술
사학연구》 208, (한국미술사학회, 1995);〈일본에 있는 한국불화 조사: 교토,
나라지방을 중심으로〉,《문화재》 29, (국립문화재연구소, 1996).

④金廷禧,〈高麗末·朝鮮前期 地藏菩薩畵의 考察〉,《미술사학연구》 157, (한국
미술사학회, 1983);〈《東國輿地勝寶》와 朝鮮前期까지의 佛畵〉,《강좌미술사》 2
호, (㈔한국미술사연구소/한국불교미술사학회, 1989);〈朝鮮前期의 地藏菩薩圖〉,
《강좌미술사》 4호, (㈔한국미술사연구소/한국불교미술사학회, 1992);〈조선전
기 불화의 전통성과 자생성〉,《한국미술의 자생성》, (한길아트, 1999);〈文定王
后의 中興佛事와 16세기의 王室發願 佛畵〉,《美術史學硏究》 231, (한국미술사학회,
2001.9);〈1465년작 관경16관변상도와 조선초기 왕실의 불사〉,《강좌미술사》
19호, (㈔한국미술사연구소/한국불교미술사학회, 2002).

⑤박도화,〈조선 전반기 불경판화의 연구〉, (동국대학교 박사학위논문,
1998);〈봉정사 대웅전 영산회후불벽화〉,《한국의 불화》 17, (성보문화재연
구원, 2000);〈15세기 후반기 왕실발원 판화: 정희대왕대비 발원본을 중심으
로〉,《강좌미술사》 19호, (㈔한국미술사연구소/한국불교미술사학회, 2002);〈초

간본 《월인석보》 팔상판화의 연구〉, 《서지학연구》 24, (서지학회, 2002).

⑥김현정, 〈안동 봉정사 대웅전 중창과 후불벽화 조성배경〉, 《상명사학》 8(매원 황선희 박사 정년퇴임기념 논문집), (상명사학회, 2003); 〈조선 전반기 제2기 불화(16세기)의 도상해석학적 연구〉, 《강좌미술사》 36호, (㈔한국미술사 연구소/한국불교미술사학회, 2011.6) pp.263~316.

⑦洪潤植, 〈朝鮮 明宗朝의 佛畵製作을 通해 본 佛敎信仰〉, 《佛敎學報》 19, (동국대 학교 불교문화연구원, 1982.9); 〈朝鮮初期 十輪寺所藏 五佛會相圖〉, 《불교학보》 29, (동국대학교 불교문화연구원, 1992).

⑧朴銀卿, 〈麻本佛畵의 出現: 日本周防國分寺의 〈地藏十王圖〉를 중심으로〉, 《美術 史學硏究》 199·200, (한국미술사학회, 1993.12); 〈日本 梅林寺소장의 조선초기 〈수월관음보살도〉〉, 《美術史論壇》 2, (한국미술연구소, 1995.6); 〈朝鮮前期 線描 佛畵: 純金畵〉, 《美術史學硏究》 206, (한국미술사연구소, 1996.6); 〈朝鮮前期의 기 념비적인 사방사불화: 일본 보수원 소장 〈약사삼존도〉를 중심으로〉, 《美術史 論壇》 7, (한국미술연구소, 1998); 〈일본 소재 조선 16세기 수륙회 불화, 〈감로 탱〉〉, (통도사성보박물관, 2005); 《조선 전기 불화 연구》, (시공사·시공아트, 2008); 〈일본소재 조선불화 유례: 安國寺藏 天藏菩薩圖〉, 《고고역사학지》 16, (동 아대학교 박물관, 2000); 〈조선 전기 불화의 서사적 표현, 불교설화도〉, 《美術 史論壇》 21, 2005).

⑨유경희, 〈道岬寺 觀世音菩薩三十二應幀의 圖像 硏究〉, 《美術史學硏究》 240, (한 국미술사학회, 2003. 12) 등이 있다. 이 밖의 논문은 지면상 생략하기로 한다.

조선 전반기의 불화 문양

문양의 흐름

조선 전반기 불화는 고려시대와 조선 후반기를 연결해주는 매개체가 될 뿐만 아니라, 우리나라 불화의 전반적인 양식 변화의 양상을 밝혀낼 수 있는 중요한 위치를 차지한다. 더욱이 조선 후반기 불화 문양을 살펴보기에 앞서 반드시 알아 두어야 할 필수 과제이다.

현존하는 조선시대 전반기 불화는 대략 140여 점에 달한다.[08] 그 가운데 국내 사찰에 현존하는 작품은 토벽에 채색되어 있는 강진 무위사 극락보전의 후불벽화, 후불벽 배면벽화 및 중방벽 석가설법도와 아미타래영도, 안동 봉정사 대웅전의 석가설법도, 창녕 관룡사 약사전의 오십삼불도가 있으며, 동판에 채색되어 있는 수종사 금동불감 석가설법도가 있다. 박물관·미술관 등에서 소장하고 있는 작품으로는 국립중앙박물관의 사불회도(1562년)와 약사삼존도(1565년)가 있으며, 국립진주박물관의 석가삼존도(16~17세기)와 제석천도(16세기, 명대추정), 삼성미술관 리움의 오백나한도(15~16세기, 명대추정)와 나한도(16세기, 이상좌 화첩), 동아대학교박물관의 석가설법도(1565년), 이외에 개인 소장 지장시왕도(1555년) 등이 있다.[09]

140점 가량의 전반기 불화 가운데 위 15점 정도를 제외한 나머지 불화는 모두 국외에 소장되어 있는데, 이 중 115점 가량이 일본에 집중되어 있으며, 나머지는 미국, 독일, 프랑스 등지에 소장되어 있다. 이는 조선 전반기 불화뿐만 아니라 우리 불교문화재 전반에 모두 해당되는 일이며, 상당수가 국외에 소장되어 있는 배경에는 여말선초 이후 빈번했던 왜구의 노략질과 임진왜란으로

08
박은경, 《조선 전기 불화 연구》, (시공사·시공아트, 2008), pp.19~29 〔표1-1〕 국내외 소장 조선 15·16세기 불화 일람 참조.

09
조선 전반기 불화들은 우리나라로 계속 들어오고 있어 현재는 15점보다 훨씬 많아졌다고 생각된다.

말미암은 불교미술품 피탈이 가장 큰 이유일 것으로 추측된다.

조선 전반기 불화에는 아름다운 색채와 화려하고 섬세한 문양, 표현기법 등 앞 시대의 전통적인 명맥을 이어나가는 불화들이 다수 남아 있다. 더욱이 무늬 표현에 있어서는 고려 불화와 같이 세련되고 능숙한 솜씨의 격조 있는 문양이 그려지기도 하고, 그와는 다소 차이가 있으면서 단순하고 꾸밈없는 소박한 문양까지 다양하게 표현되었다.

이 책에서는 현존하는 조선 전반기 불화 가운데 대표적인 불화 위주로 불화 문양을 살펴보겠다. 고려시대 관경십육관변상도의 양식을 계승하고 있는 일본 교토京都 지은사知恩寺 소장 관경십육관변상도觀經十六觀變相圖(1435년), 비단에 채색한 그림이 아니라 흙벽에 그린 전남 강진 무위사 아미타삼존불벽화(보물 제1313호, 1476년), 산수를 배경으로 아름다운 구성과 작품성이 돋보이는 일본 교토京都 지은원知恩院 소장 관음삼십이응신도(1550년), 조선 전반기 양식특징을 잘 살펴볼 수 있는 일본 히로시마廣島 광명사光明寺 소장 지장시왕도(1562년), 이전 시기에는 볼 수 없었던 독특한 주제와 도상 표현의 일본 교토 금계광명사金戒光明寺 소장 다불회도(1573년), 조선 전반기 양식과 후반기의 양식을 연결시켜주는 일본 오사카大阪 사천왕사四天王寺 소장 석가설법도(1587년)을 중심으로 조성 시기에 따라 표현된 문양 특징을 살펴보고자 한다.

문양의 종류와 특징

● 일본 교토 지은사 소장 관경십육관변상도

일본 교토 지은사知恩寺에 소장되어 있는 관경십육관변상도觀經十六觀變相圖는 1435년에 조성된 왕실발원 불화로서[10], 고려 후기 관경변상도의 특징을 잘 계승하고 있을 뿐만 아니라 조성 배경과 조성 연대를 알 수 있고 화기까지 남아 있어 관경변상도 연구와 불교 회화사 연구에 크게 기여하고 있다.[11]

10
문명대 · 조수연, 〈고려 관경변상도의 계승과 1435년 知恩寺 藏 觀經變相圖의 연구〉, 《강좌미술사》 38호, ㈜한국미술사연구소/한국불교미술사학회, 2012.6), pp.371~394 : 김정희, 〈1465年作 觀經16觀變相圖와 朝鮮初期 王室의 佛事〉, 《강좌미술사》 19호, ㈜한국미술사연구소/한국불교미술사학회, 2002) 참조.

11
문명대 · 조수연, 앞의 논문, pp. 376~386.

관경십육관변상도 1435년, 비단
에 채색, 224.2×160.8cm, 일본
교토 지은사知恩寺 소장

　이 그림은 현재까지 전해오는 고려시대 관경변상도의 전통적
인 형식과 양식을 계승하고 있는 2점 가운데 하나이자 세종 17년
인 1435년 6월에 조성된 현존 조선 최고의 관경변상도로 크게 중
요시되고 있다. 조선 건국 43년째에 조성된 이 작품은 고려시대
관경변상도로부터 조선시대 관경변상도로 이행해 가는 과도기의
변상도로 학술적 의의가 크다. 고려시대 관경변상도와 같은 좌우
대칭의 치밀한 구도와 정교하고 세밀한 형태, 아름다운 채색은

말할 것도 없고, 금선을 많이 사용한 수작으로 조선불화 연구에 크게 중요한 작품이다. 또 화면 아래쪽 화기에 관경변상도에 대한 편년과 조성 주관자 및 조성 시주자 등을 알게 해 주는 금선의 화기畵記가 잘 남아 있어서 조성 배경을 어느 정도 파악할 수 있다. 화기 내용으로 보아 이 그림은 1435년 세종 17년에 세종의 이복형제이자 태종의 아들 온령군의 부인인 익산군부인益山郡夫人이 대시주가 되어 조성한 왕실발원 불화로서, 왕실의 왕권투쟁과 연관성이 짙은 관경변상도라는 역사적 배경을 밝힐 수 있다.

화면 하단 바탕화면에 찢어진 부분이 있고 군데군데 부분적인 손상이 보이기는 하나 전반적인 보존 상태는 매우 양호한 편이다. 형태 및 색채가 잘 보존되어 있고 세부 문양 표현 또한 남아 있어서, 이 관경변상도가 고려 불화의 섬세한 표현법을 그대로 이어받고 있음을 확인할 수 있다. 색채를 살펴보면 금색 및 붉은 홍색과 녹색이 주조색인데, 이 역시 14세기 고려 불화의 경향을 계승한 것이다. 모든 존상이나 물체에도 14세기 고려 불화와 거의 동일하게 호화스러운 금색과 금선 등이 묘사되어 있어서 몹시 화려하다. 불상 대의의 붉은 홍색은 금선과 어우러져 화면이 밝고

국화문 일본 지은사知恩寺 소장 관경십육관변상도

우아하게 보이는 효과를 내고, 녹색은 상의나 두광, 대좌 등에 홍색과 대비되도록 채색되어 불화의 고상함을 드높인다.

일본 지은사知恩寺 소장 관경십육관변상도 당초문 및 모란화문 부분그림

이 변상도에는 14세기 고려 불화의 표현기법과 거의 비슷한 문양 유형이 계속 표현되고 있는데, 대표적으로 본존불상을 살펴보면 붉은색 대의의 몸체에는 원형 당초문이 그려져 있고, 단 부분에는 모란당초문이 금니 기법으로 장식되어 있다. 상의의 경우 몸체의 문양은 알아보기 어려우나 단 부분에는 채색된 당초문이 그려져 있고, 승각기 역시 몸체는 알 수 없고 단 부분에는 채색된 연화당초문이 그려져 있다.

●강진 무위사 극락보전 아미타삼존도 벽화[12]

전라남도 강진에 위치한 무위사는 신라 진평왕 39년(617년)에 원효국사가 창건했다고 전해지는 천년고찰이다. 주불전인 극락보

12
무위사에는 아미타삼존도 후불벽화(보물 제1313호)와 후불벽 배면의 백의관음도(보물 제1314호) 2점이 있고, 중방벽의 아미타래영도, 석가설법도 등 다양한 주제와 소재의 불화가 총 32점 현존한다(1점은 소실). ㈜한국미술사연구소에서는 2006년 10월부터 2007년 5월까지 연구소 학술용역사업으로 무위사 극락보전 벽화의 실측도와 모사도 작성을 시행하였다. 필자도 한국미술사연구소 연구원으로 사업에 참여했으며 이 책에 실린 문양사진은 당시 직접 촬영한 자료이다. ㈜한국미술사연구소, 《무위사 극락보전 벽화모사 보고서》(한국미술사연구소 학술총서 9), (강진군청·문화재청, 2007) 참조.

전의 벽화는 조선 전반기 1476년에 조성된 우리나라 최고의 벽화로, 중앙에 아미타불을 중심으로 관음·지장보살을 협시로 하고 상단에 나한상 3구와 화불 2구를 좌우에 각각 배치한 형식이다.

높은 연화대좌에 결가부좌하고 있으며, 몸에 견주어 얼굴이 다소 작은 편이고 근엄한 상호를 보이는 강진 무위사 극락보전 아미타삼존도 벽화의 주존불상 불의는 대의·상의·군의·승각기로 이루어져 있다.

무위사 극락보전 아미타삼존도 벽화 1476년, 270×210cm, 보물 제1313호, 전라남도 강진 무위사

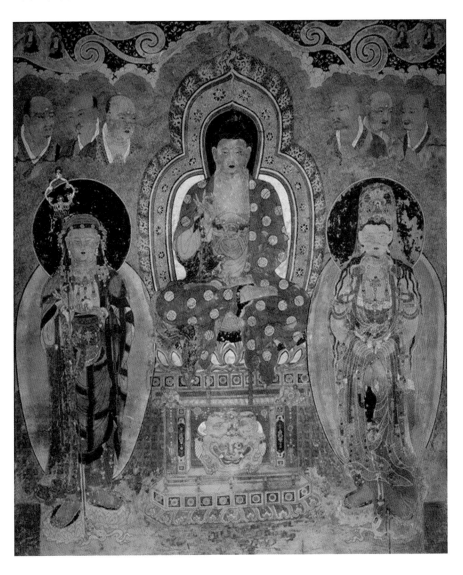

무위사 극락보전 아미타삼존도 벽화 연화문 부분그림

붉은색 대의에는 네 가지 형태의 다양한 연화문이 금으로 그려져 있는데, 둥근 원으로 구획을 짓고 측면과 평면 연화, 연화 하엽으로 이루어졌다는 것이 특징이다. 부처의 오른팔 부분이 투명하게 표현된 녹색 상의 몸체에는 금으로 연화당초문을 그렸고, 단 부분은 채색된 당초문이 둘러져 있다. 군의는 연하고 밝은 주색이며 연화당초를 금으로 그렸고, 가슴까지 높게 올려 묶은 승각기 단은 진한 녹색 바탕 위에 국화문을 그렸다.

화려한 영락장식을 하고 있는 좌협시 관세음보살상은 양쪽 어깨가 모두 드러난 법의에 보관부터 발끝까지 투명한 사라천의를 두르고 있으며 전체적으로 기하학적 꽃무늬를 그렸다. 밝은 적색의 군의는 가슴 위까지 올려 묶고 상체 부분만 작은 원문을 빽빽

하게 그렸으며 단에는 훼룡문계 당초문을 그렸는데, 검은빛이 도는 진한 바탕색에 흰색으로 문양을 표현하고 있어 더욱 선명하게 도드라져 보인다. 군의 위에 걸친 요의는 분홍빛으로 채색하고 단에는 군의와 같은 훼룡문계 당초문을 그렸다.

우협시 지장보살상은 호분이 많이 들어간 주황색 대의에 검은색에 가까운 진한 정색으로 표현하였고 금니로 보란 당초문을 장식하였다. 안감은 녹색으로 채색하였다. 상의는 본존불상과 같은 투명한 천의에 금니로 운문을 넣고, 단에는 당초문을 베풀었다. 군의와 승각기는 주황색으로 채색하고 연주문 형태의 이중 원형으로 금니를 그렸다.

무위사 극락보전 아미타삼존도 벽화 훼룡문계 당초문, 기하학적 화문 부분그림

무위사 극락보전 아미타삼존도 벽화 광배 보상화문, 불꽃문[火紋] 부분그림

무위사 극락보전 아미타삼존도 벽화 대좌 사자상 부분그림

앞서 살펴본 지은사知恩寺 소장 관경십육관변상도觀經十六觀變相圖와 비슷한 문양도 있지만 대의의 몸체 문양이 가장 많이 차이 난다. 이는 흙이라는 바탕 재료의 거친 표면에 그려야 했던 특성 때문일 수도 있고, 아미타불의 위엄을 더욱 부각시키고자 택한 방법이었을 수도 있으며, 이와 더불어 시기상의 특성도 고려해야 하는 복합적인 문제이다.

● 일본 교토 지은원 소장 관음삼십이응신도

1550년 조성된 조선 전반기 왕실 발원 불화의 대표작으로서 작품의 격을 한층 높여 주고 있는 일본 교토京都 지은원知恩院 소장 관음삼십이응신도는 다른 불화들과는 다르게 화면 전체 분위기가 맑고 밝은 투명감이 느껴지는 특징이 있으며 색채와 필치, 뛰어난 묘사력 등이 돋보인다. 산수도를 배경으로 하여 관음보살의 32가지 응신應身을 그렸는데, 이는 조선 초기 일반회화 산수도의 양식까지 살펴볼 수 있는 동시에 불화에서도 산수 표현이 수용되기 시작했다는 점에서 주목할 만하다.

관음삼십이응신도(오른쪽) 1550년, 비단에 채색, 235×135cm, 일본 교토 지은원知恩院 소장

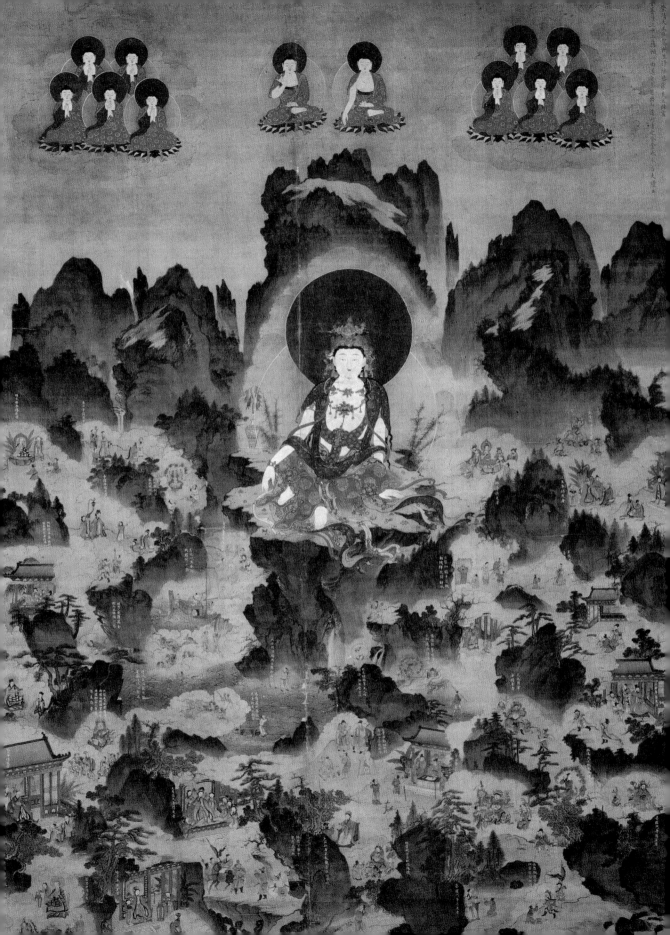

화면 우측 상단의 붉은 글씨[朱書]와 좌측 하단에 금니 화기가 남아 있다. 화기는 명종 5년에 인종비仁宗妃인 인성왕후가 인종의 명복과 극락왕생을 위해 화사 이자실에게 그림을 그리게 하여 월출산 도갑사 금당에 봉안하였다는 내용이다.[13]

일본 지은원 소장 관음삼십이응신도 당초문 부분그림

13
오른쪽 상단: 가정 29년, 즉 1550년 경성 4월 그믐, 공의왕대비전하께서 돌아가신 인종대왕을 태운 수레가 정토에 다시 태어나길 빌기 위하여 훌륭한 화가를 모집하고 채색으로 관세음보살삼십응신도 한 점을 그리게 하여 월출산에 보내니, 도갑사 금당에 안치하여 향화의 예를 영원히 받들도록 하여라
"嘉靖二十九年庚戌四月 旣晦我恭懿王大妃殿下 伏爲仁宗榮靖大王仙駕轉生淨域 恭募 良工綵畵觀世音菩薩三十二應幀一面 送安于月出山道岬寺之金堂 永奉香火禮尒"

왼쪽 하단: 신 이자실, 몸을 깨끗이 하고 향을 태우고 공경스럽게 그립니다
"臣李自實沐手焚香敬畵"

관음삼십이응신도에 관한 선행 연구 자료는 홍윤식, 〈불화와 산수화가 만나는 鮮初명품−일본 지은원 소장 觀音三十二應身圖〉,《계간미술》16, 1983 ; 任英孝, 〈道岬寺觀音菩薩三十二應身圖의 圖像 연구〉, 영남대학교 대학원 석사학위논문, 2000 ; 유경희, 〈道岬寺觀世音菩薩三十二應身幀 연구〉, 동국대학교 대학원 석사학위논문, 2000 ; 〈道岬寺 觀世音菩薩32應幀의 圖像 研究〉,《美術史學研究》240, (한국미술사학회, 2003.12) 등이 있다.

14
관경삼십이응신도의 원본 문양은 육안으로는 확인 가능하나 사진을 확대하였을 때는 분별되지 않아서 현재 영암 도갑사 성보박물관에 있는 모사본의 문양을 실었음을 밝힌다.

주존인 관세음보살상은 화면 중앙의 산수를 배경으로 정면을 향하여 넓은 기암괴석 위에 앉아 있다. 녹청색 보살형 대의를 착용하였는데, 몸체에 당초문이 시문되었으며 안쪽에 화문이 그려진 검붉은 주색 띠 천의로 가슴 부분을 묶었다. 당초원문이 그려진 붉은색 군의 위로 회청색의 요의를 두르고 있는데 단 부분에 화문이 채색되어 있다.[14]

일본 지은원知恩院 소장 관음삼십이응신도 화문 부분그림

화문 일본 지은원知恩院 소장 관음삼십이응신도

지장시왕도(오른쪽) 1562년. 95.2×85.4cm, 일본 히로시마廣島縣 광명사光明寺 소장

15
본존불상 대좌 아래 위치한 화기에 따르면 이 그림은 가정 41년(1562년) 淸平山人 懶庵이 주상 전하 및 왕비, 성렬인명대왕대비 전하·공의왕대비 전하·세자 저하·덕빈 저하 등 왕실 일가의 성수를 기원하고 불법이 널리 행해지기를 바라는 마음에서 조성하여 청평사에 봉안했던 지장시왕도이다. 박은경, 앞의 책, pp.95~169, 499 참조.

● 일본 히로시마 광명사 소장 지장시왕도

일본 히로시마廣島 광명사光明寺 소장 지장시왕도 역시 왕실발원 불화로, 화기에 기록된 '淸平山人 懶庵'은 허응당虛應堂 보우대사普雨大師로서 문정왕후와 함께 조선 중기 불교부흥운동을 주도한 고승이다.[15] 이 지장시왕도는 비단 바탕에 채색한 불화로, 중간 색조의 어두운 톤으로 색을 올렸고 선묘는 단순하며 지장보살상뿐만 아니라 여러 권속들의 상호 표현 또한 형식적인 느낌이다. 대표적인 특징은 여러 권속의 안면 표현인데, 이마·콧등·턱 부분을 백색 안료로 밝게 처리하는 하이라이트 기법을 나타내고 있다. 이러한 기법은 15·16세기 왕실관련 불화의 특징 가운데 하나에 속한다.

귀족적 분위기의 단아한 형태와 고상한 색채로 주목받고 있는 이 불화의 문양 또한 앞서 살펴본 왕실발원 불화의 문양 양식과 공통적인 부분이 많다. 지장보살상과 권속 모두 금니로 문양을 표현하였는데, 주존인 지장보살상의 경우 대의 몸체에는 원형 당초문을 넣고 대의 위로 왼쪽 어깨에 걸친 가사에는 둥근형태의 작은 화문을 그렸다. 군의에는 와문渦紋으로 중심을 그린 뒤 외곽에 작

일본 광명사光明寺 소장 지장시왕도 와문 부분그림

와문 일본 광명사光明寺 소장 지장시왕도

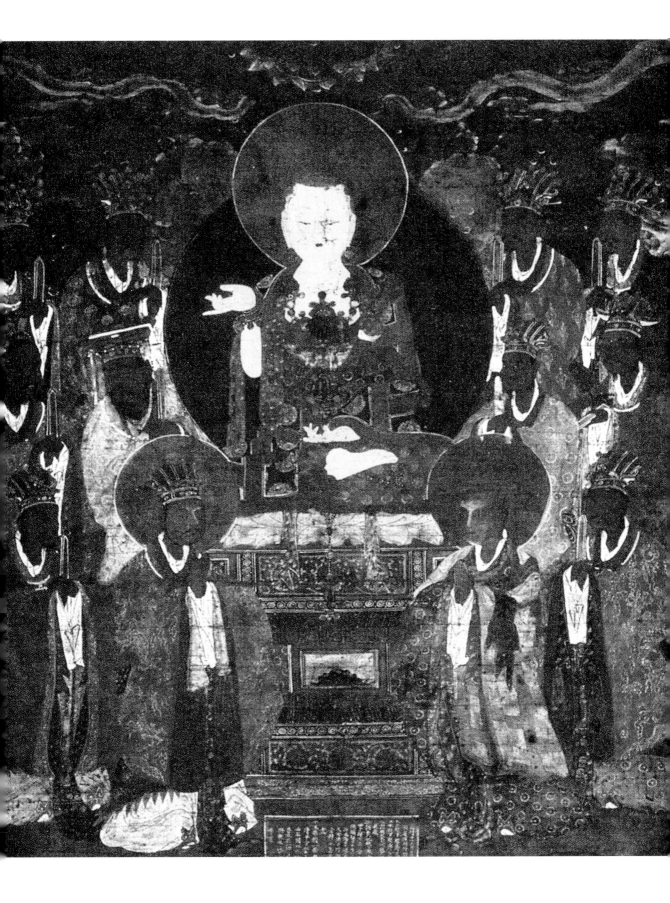

은 원을 장식한 화문을 표현하였다. 도명존자 법의에 그려진 문양은 지장보살상의 가사에 그려진 꽃무늬와 같은 문양이며, 무독귀왕 의복은 전체에 용문을 화려하게 그려 넣었다. 용문양은 무독귀왕뿐만 아니라 시왕들의 의복에도 장식되어 있으며, 이 밖에도 당초문, 화문, 와권문, 연주문 등 다양한 문양을 채용하고 있는 점이 특징이다.

용문 일본 광명사光明寺 소장 지장시왕도

일본 광명사光明寺 소장 지장시왕도 용문 부분그림

● 일본 교토 금계광명사 소장 다불회도

본존을 아미타불로 하여 좌측에 약사불상, 우측에는 석가불상을 배치한 다불형식의 일본 교토京都 금계광명사金戒光明寺 소장 다

불회도多佛會圖[16]는 삼베에 주홍색 바탕을 하고 육색 피부와 군청색 수발[머리카락]을 그렸다. 광배는 녹색으로 채색했으며, 백색·황색의 밝은 선으로만 그린 불화이다.

일본 금계광명사金戒光明寺 소장 다불회도
화문, 연주문 부분그림

화문 일본 금계광명사金戒光明寺 소장 다불회도

삼불 가운데 본존불인 아미타불상의 경우 대의 몸체에는 이중 동심원을 중앙에 그린 다음 그 둘레로 작은 원형을 배치한 화문을 베풀고, 단에는 작은 원형 연주문을 장식했다. 상의 역시 대의 단과 같은 작은 원문을 그려 넣었으며, 승각기에는 회오리 같은 자연문을 도안화해서 나타낸 것으로 보인다.

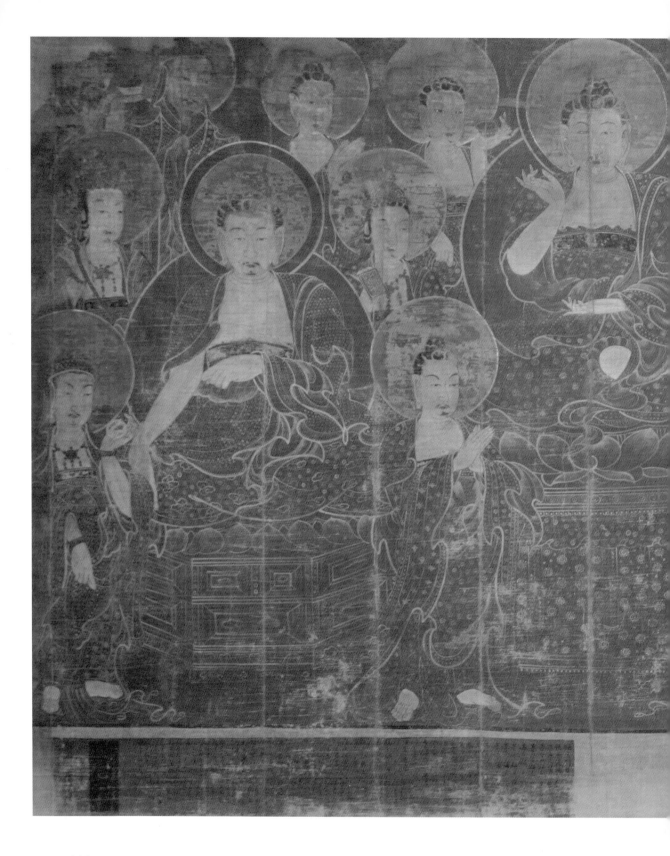

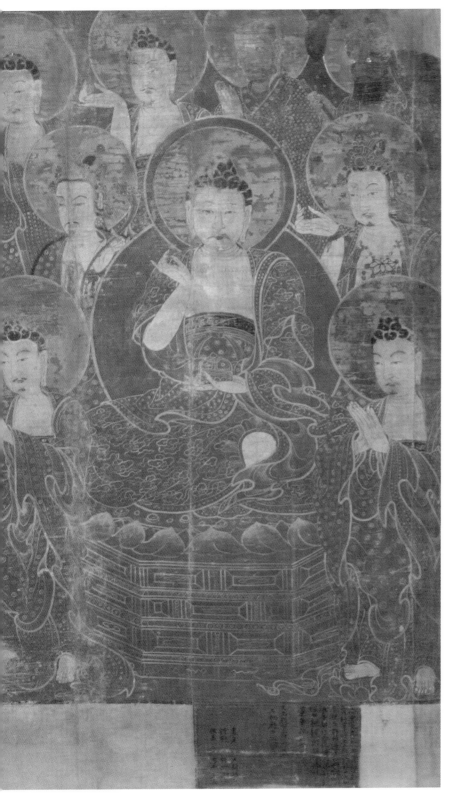

16

금계광명사 소장 다불회도는 화면 중앙의 설법인불說法印佛을 중심으로 좌측에 주존불과 같은 유형의 설법인불을 두고 우측에는 항마촉지인불降魔觸地印佛을 둔 유형이다. 선조 6년인 1573년에 조성된 대표적인 작품으로, 붉은색 바탕에 선묘로 나타내었다. 이중윤광을 구비한 삼불을 가로로 배치한 다음 사이사이로 칠불七佛과 다섯 보살 및 네 제자를 권속으로 두었는데, 과연 어떤 성격의 불상인지에 대하여서는 명확히 알 수 없다. 그러나 후세에 아미타불을 친견한 뒤 극락 구품에 연화화생하기를 기원한다[願我後世視親阿彌陀佛次九品蓮華化生也]는 화기의 내용과 그림에 등장하는 칠불로 미루어 보아 중앙 불의 경우 아미타불상으로 볼 수 있고, 좌측 불상은 설법인의 왼손에 약호 모양의 그릇을 들고 있는 것으로 보아 약사불상으로 추정되며, 우측 불상은 항마촉지인의 석가불상으로 추정된다. 화기에 대해서는 문명대 외,《朝鮮時代 記錄文化財 資料集》Ⅲ, ㈜한국미술사연구소, 2013.7) 참조.

다불회도 1573년, 비단에 채색, 199.0×138.0cm, 일본 교토京都 금계광명사金戒光明寺 소장

운문 일본 금계광명사金戒光明寺 소장 다불회도

일본 금계광명사金戒光明寺 소장 다불회도 운문 부분그림

　　좌보처불 약사불상 대의의 몸체에는 운문을 중심으로 주위에 작은 연주문이 배치되어 있으며, 상의 몸체에는 도안화한 작은 별 모양의 문양이 보이고, 승각기 몸체에는 아미타불상 대의 몸체와 같은 문양이 그려져 있다.

　　우보처불인 석가불상 대의의 몸체에는 작은 원문을 그려 넣고 단 전반에 걸쳐 마치 꽃술을 나타내듯 표현했다. 군의에는 구름 무늬를 중심으로 연주문이 보이는데, 구름무늬의 경우 약사불상 대의의 구름무늬와는 약간 다르게 구름 꼬리가 없는 모양이다.

금계광명사金戒光明寺 소장 다불회도는 화기를 보아 알 수 있듯이 시주계층이 왕실이 아닌 비구와 일반 대중들로서, 그려진 문양 또한 앞에서 살펴본 귀족풍과는 다르게 다양하면서도 단순화된 표현이다. 이 불화에 나타나는 문양들은 조선 후반기 불화에서도 많이 등장하고 있어 연계성을 보인다.

기하학 자연문 일본 금계광명사
金戒光明寺 소장 다불회도

기하학 자연문 일본 금계광명사
金戒光明寺 소장 다불회도

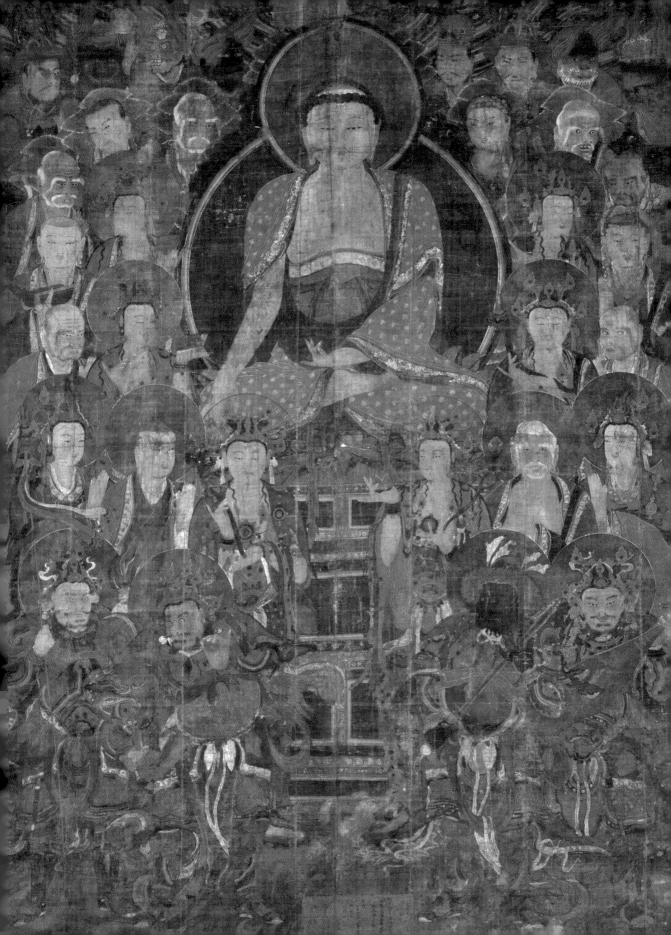

● 일본 오사카 사천왕사 소장 석가설법도

석가설법도(왼쪽) 1587년, 비단에 채색, 325.0×245.0cm, 일본 오사카 사천왕사四天王寺 소장

일본 오사카大阪 사천왕사四天王寺 소장 석가설법도는 비단 바탕에 채색하였으며 1587년에 조성된 불화로 규모가 325.0×245.5㎝인데, 이는 15~16세기에 조성된 불화 가운데 대형작품에 속한다. 안료의 박락이 다소 있긴 하나 부드러운 색채와 필선의 수려함은 충분히 가늠할 수 있다.[17]

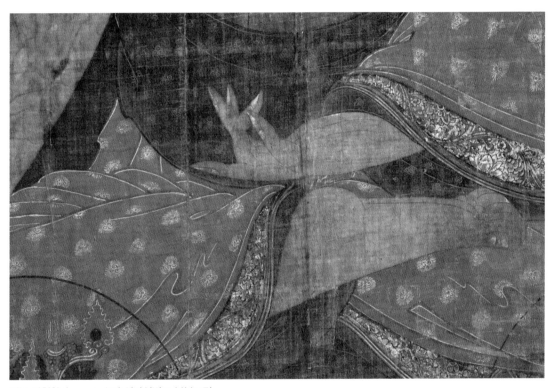

일본 사천왕사四天王寺 소장 석가설법도 부분그림

본존불상 불의의 경우 적색 대의와 녹색 승각기만 표현하고 상의와 군의는 그리지 않았다. 대의 몸체에는 금선으로 그린 작은 곱팽이 세 개가 삼각형을 이루며 모여 있고, 그 주위로 빙 둘러 뻗쳐나가는 광선을 나타내듯 선을 그렸다. 대의 안감에도 문양을 그렸는데, 겉감에 그려진 문양과 흡사하게 표현하되 광선 없이 세 개의 곱팽이만 나타내어 변화를 주고 있다.

일본 사천왕사四天王寺 소장 석가설법도 부분그림 중 와형 운문

대의 단에는 홍색·청색 연화와 그 주위로 당초를 그린 연화당초문을 볼 수 있는데, 이 문양은 조선 후반기 불화 불의 대의 단에 가장 많이 등장하는 문양 유형이기도 하다. 승각기 몸체에도 문양을 표현했던 흔적은 남아 있으나 박락이 심해 알아보지 못한다. 단 부분에는 꽃무늬를 넣었는데 호분이 많이 섞인 주홍색과 주황색으로 외형을 바림하듯이 채색하고 내형은 네 개의 잎으로 이루어진 작은 연녹색 꽃을 그려 넣어 보색으로 말미암은 산뜻함을 느낄 수 있다.

화문 일본 사천왕사四天王寺 소장 석가설법도

전반기의 불화에서는 일반적으로 고려 불화의 전통을 계승하면서 새로운 양식이 출현하기 시작했다. 사천왕사四天王寺 소장 석가설법도에서는 조선 후반기의 전형적인 군도형 석가설법도상과 유사점이 많이 보이며 문양 형식 또한 후반기로 접어드는 불화의 양식 특징을 점차 드러내고 있다.

여기까지 살펴본 것과 같이, 조선 전반기 불화에는 다양한 주제와 도상이 출현한다. 또한 왕실발원 불화와 대중발원 불화가 확연히 대조를 보이는 것처럼, 화기에서 확인할 수 있는 조성 시기와 발원자 등에 따라 화풍과 문양이 뚜렷하게 다르다.

왕실발원 불화는 대부분 견본 채색으로, 고려시대 불화에서 많이 그려 넣던 원형 당초문을 주된 문양으로 삼았으며 그 밖에 각종 꽃무늬가 금니로 표현되었다. 일반 대중들이 발원한 불화는 견본 채색도 있기는 하나 대부분 마본麻本 채색이 많고, 금니보

17
문명대, 〈항마촉지인석가불 영산회도靈山會圖의 대두와 1578년 작: 운문雲門필 영산회도(日本 大阪 四天王寺 소장)의 의미〉, 《강좌미술사》 37호, (사)한국미술사연구소/한국미술사학회, 2011. 12), pp. 333~341 ; 〈1592년작 장호원 석남사石楠寺 왕실발원 석가영산회도의 연구〉, 《강좌미술사》 40호, (사)한국미술사연구소/한국미술사학회, 2013. 6), pp. 363~372 참조.

다는 황백 선의 단순화한 꽃무늬가 일반적으로 그려졌다. 이러한 경향은 조선 후반기 불화에서도 지속적으로 나타나는 현상이다. 이는 시주자와 발원자 대다수가 승려와 일반 대중들로 이루어져 재료 선택에 있어서 경제적인 부분을 고려한 것이라고 보아도 무방할 것이다.

문양의 흐름

조선 후반기는 주제가 다양하고 양적으로도 전 시대와는 비교도 되지 않을 만큼 많은 불화가 조성·봉안되었다. 광해군~경종대가 16세기 말부터 시작된 훈구세력과 사림들 간의 끊임없는 대립으로 일어난 당쟁과 임진왜란(선조 25년, 1592년)과 정묘호란(인조 5년, 1627년)·병자호란(인조 14년, 1636년) 등의 전쟁으로 국가 재정이 궁핍해져 큰 혼란기에 빠져 있던 시기임은 주지의 사실이다. 그러나 한편으로는 광해군 이후 꾸준히 실시해 오던 대동법大同法을 전국적으로 확대 실시하면서 상업 활동이 활발해졌고, 이에 따라 사회적·정치적 안정을 꾀하기 시작했던 시기이기도 하다. 이러한 가운데 전쟁으로 극심한 피해를 입었던 사찰도 왕성한 복구사업을 하게 되면서 각 분야에 걸쳐 대규모의 불사가 행해졌다. 불화 조성 역시 활발하여 수많은 작품들이 전해져 오는데, 현재 사찰과 박물관에 소장된 불화와 기록, 연구논문 등에 언급된 17세기 불화는 괘불화를 포함하여 70여 점에 이른다.[18]

따라서 이 시기 불화를 총망라하여 문양을 모두 다 살펴보기란 불가능하며, 설사 모두 살펴본다고 해도 그 형식이 너무 방대하여 유형을 나누어 고찰하기에는 무리가 뒤따른다. 이에 더 효과적인 연구를 위하여 조선 후반기 조성의 예배용 불화 가운데 괘불화와 후불화를 중심으로 문양 유형을 살펴보고자 한다.

조선시대 후반기 제1기(1609~1724)는 조선시대 불교회화의 전형 양식을 이룩해 가는 정착기로서, 전반기의 불화와 제2기(1725년~1800년)·제3기(1801년~1910년) 불화를 연결해 주는 다리 노릇을 하고 있어 후반기 불교회화사에서 차지하는 비중이 매우 크

18
문명대, 〈한국미술사의 시대구분〉, 《한국미술사 방법론》, (열화당, 2000) ; 김창균, 〈조선 인조~숙종 대 불화의 도상 특징 연구〉, 《강좌미술사》 28호, (㈔한국미술사연구소/한국불교미술사학회, 2007.6) ; 〈조선 후반기 제1기 光海君~景宗代 불화의 도상해석학적 연구〉, 《강좌미술사》 38호, (㈔한국미술사연구소/한국불교미술사학회, 2012.6) ; 김정희, 〈17기, 인조~숙종 대의 불교회화〉, 《강좌미술사》 31호, (㈔한국미술사연구소/한국불교미술사학회, 2008.12) 참조.

다. 제2기는 1기를 바탕으로 조선시대 후기 불화의 정형을 이루는 완숙기로서 괘불화를 비롯하여 무수한 후불화가 조성되었다. 18세기 후반으로 갈수록 문양이 다양해지고 형식화가 이루어져 비교의 폭이 넓어졌다.

한편 제3기에 이르면 주변 강국들의 개방 압력으로 말미암은 정치·사회적 혼란이 일어난다. 때문에 19세기 중반 이후로는 왕실의 안녕을 기원하는 목적으로 조성하는 괘불화가 유행하였고, 다양한 주제와 갖가지 도상의 여러 가지 불화가 등장하였으며, 서양화 기법이 도입되고 도식화가 진행되면서 근대화로 행보가 이어졌다. 더욱이 19세기 후반 이후 20세기 초반에 조성된 불화 문양을 살펴보면 거의 형식화된 일률적인 문양 전개가 이루어지는 시기적 특징을 확인할 수 있다.

문양의 종류와 특징

조선 전반기 불화 문양 양식과 크게 다른 체계를 보여 주는 조선 후반기 제1기 불화 문양은 2·3기 문양에 지대한 영향을 끼치고 있다. 조선시대 후반기 불화 문양의 종류를 크게 다섯 가지로 분류하여 살펴보면 아래의 〈표 1〉과 같다.

〈표 1〉 조선 후반기 불화 문양의 종류

	종류	명칭
1	식물문	연화문, 연화당초문, 연화녹화문, 보상화문, 보상당초문, 모란화문, 모란당초문, 보상모란당초문, 국화문, 국화당초문, 주화문, 주화녹화문, 당초문, 화문 등
2	동물문	용문, 봉황문, 학문, 새문[鳥紋], 토끼문 등
3	자연문	운문, 와문, 파도문, 일출문 등
4	기하학문	결련금문, 갈모금문, 소슬금문, 고리금문, 줏대금문, 비늘문, 기하학적 화문, 능화문(菱花紋, 마름문), 능형보주문, 동심원녹화문, 태극문 등
5	기타문	칠보문, 여의두문, 범자문, 만卍자문, 복福자문, 수壽자문 등

각 문양별 유형 분류 기준은 첫째, 불화의 조성 시기가 이른 순서에 따라 빈도수가 높은 문양을 대상으로 하고, 둘째, 주존불상의 형태에 따라 구분하여 대의, 상의, 군의, 승각기 순으로 정한 뒤, 셋째, 각 불·법의의 몸체를 우선으로 하여 문양 표현 방법에 초점을 맞추었다. 다시 세부적인 특징에 따라서 문양별로 1유형에서 많게는 5유형까지 분류하였다.

식물문

● 연화문 – 연꽃무늬

고려와 조선시대 불화 문양 가운데 가장 핵심이 되는 문양은 연꽃무늬로, 외곽선이 있고 없음에 따라서 연꽃의 형태가 다르게 표현된다. 또한 그려진 위치에 따라서도 다양한 유형의 문양이 채용되었다. 조선 후반기 불화에 그려진 연화문은 형태에 따라 크게 세 가지 유형으로 나누어 살펴볼 수 있다.

연화문 1–1유형 은해사 괘불도

첫째, 제1유형은 굵고 가는 선으로 둥근 원문을 구획하거나 원형에 오금을 넣어 꽃 모양을 만들어 내는 형태와, 원문을 구획하지 않고 꽃잎이나 사각 형태로 외연을 만들어 그 안에 연꽃을 베푼 유형이다. 제1유형은 중앙에 그려져 있는 연꽃 형태뿐만 아니라 금니와 채색의 재료 차이, 그려 넣는 방법에 따라 세분하여 1–1유형부터 1–5유형까지로 나눌 수 있다.

1–1유형은 은해사 괘불도에서 볼 수 있는데, 연판 형태의 연꽃을 금니나 황백색 선으로 그려 넣은 유형이다.

연화문 1-1유형 선석사 괘불도

연화문 1-1유형 동화사 괘불도

연화문 1-1유형 흥천사 괘불도

연화문 1-1유형 대흥사 석가모니후불도

시기가 앞서거나 불형 불화의 연화문인 경우가, 시기가 뒤지거나 보관불형에 나타난 연화문보다 비교적 자연스러운 형태로 그려져 있다. 그러나 3기가 되면 불형이나 보관불형에 상관없이 꽃잎을 네 개에서 여덟 개 정도까지 두고 그 사이에 배주기[꽃잎과 꽃잎 사이 꽃잎] 형태처럼 다시 꽃잎을 그린 형식적인 문양 유형이 베풀어진다.

연화문 1-2유형 옥천사 괘불도

　　1-2유형은 연꽃이 이중으로 겹쳐져 있는 형태로 옥천사 괘불도에서 살펴볼 수 있다. 연판형이나 입면의 연화형을 오채색으로 그려 넣은 유형으로, 1-2유형부터 1-5유형까지는 적색과 녹색의 강한 보색대비로 화려하게 보이는 효과를 주었다.

　　1-3유형은 붉은 원형 안에 금니로 연화문을 베풀고 있는데 북장사 괘불도에서 살펴볼 수 있다. 이 유형은 조선시대 불화에는 그려진 예가 드물어 매우 독특하다.

연화문 1-3유형 북장사 괘불도 부분그림

연화문 1-4유형 봉국사 괘불도

1-4유형은 외곽선은 그리지 않고 원형 형태를 유지하며 많은 연꽃잎들이 겹겹이 쌓여있는 표현이다. 봉국사 괘불도에 표현된 1-4유형은 마치 국화문처럼 보이기도 하나, 지금까지 본존불상 대의 몸체부분에 단독으로 국화문을 그려넣은 예가 없기 때문에 연화문으로 보는 것이 타당할 듯하다.

또 독특한 연화문의 예로는 원형으로 갖춘 외연 안에 결련무늬를 전개하고 사이사이에 보주를 장식하였으며 한가운데에 도안한 연꽃무늬를 배치한 것과, 10엽으로 나눈 꽃잎에 난색과 한색 계열의 어자문을 배열한 1-5유형이 있다. 이 유형은 청곡사 괘불도에서만 표현된 매우 창의적인 문양으로, 대표 수화승인 의겸이 창출해 낸 그만의 예술성을 엿볼 수 있다. 의겸 불화의 예술적 특징 등에 대해서는 뒤에서 다시 설명하도록 하겠다.

이처럼 다양하고 다채롭게 시문된 제1유형 연화문은 대부분 대의의 몸체 부분에 둥근 무늬 형태로 베풀어져 있다. 1-2유형부터 1-5유형까지는 1-1유형보다 일반적인 형태는 아닌 것으로 생각된다.

청곡사 괘불도 부분그림(1)

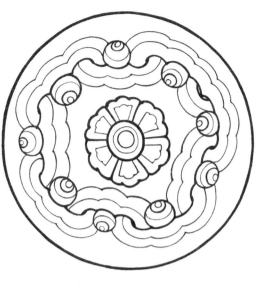

연화문 1-5유형 청곡사 괘불도(1)

청곡사 괘불도 부분그림(2)

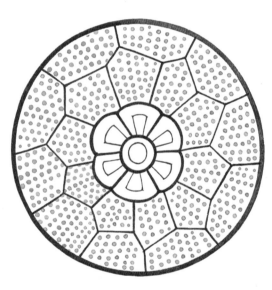

연화문 1-5유형 청곡사 괘불도(2)

청곡사 영산회괘불도(오른쪽)
1722년, 삼베에 채색, 641×
1,004cm, 국보 제302호, 경상남도
진주 청곡사 ⓒ성보문화재연구원

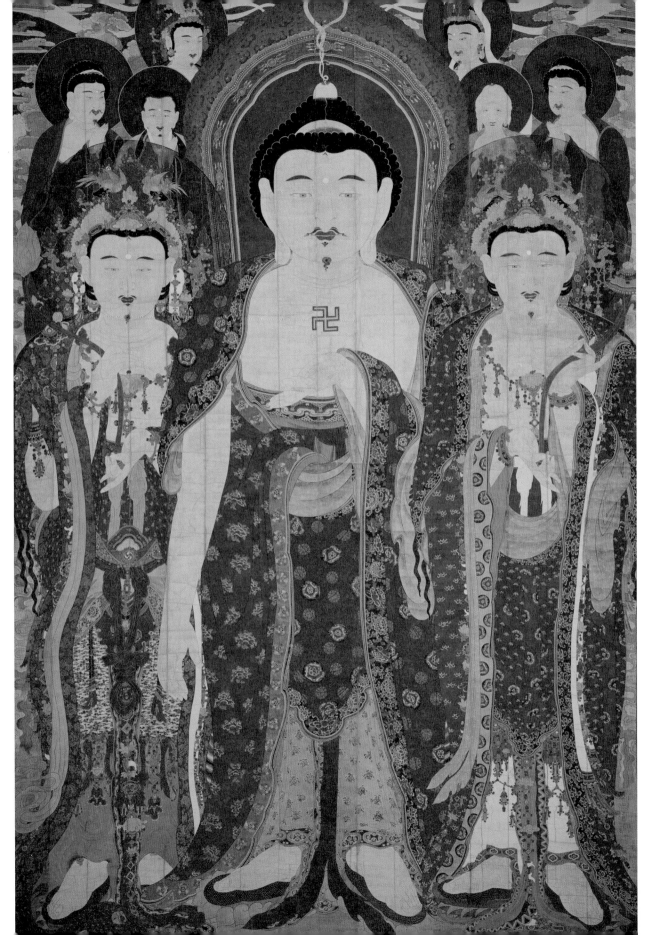

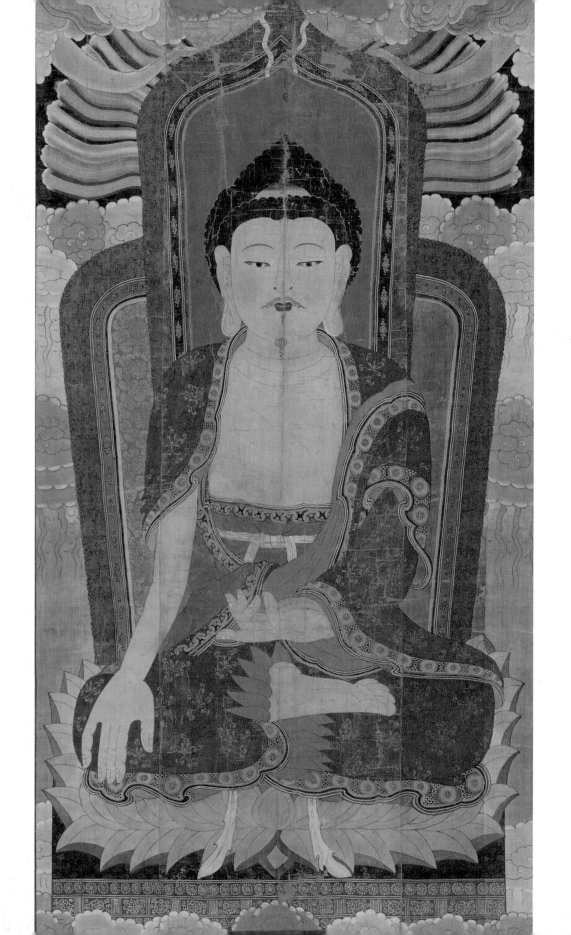

둘째, 제2유형은 1622년에 조성된 현존하는 최고最古의 괘불도인 나주 죽림사 괘불도와 안국사 · 천축사 · 김룡사 · 내소사 괘불도 등에서 대표적으로 살펴볼 수 있다. 원형이나 꽃모양의 외곽을 그려 넣지 않은 유형으로, 1유형과 같이 대부분 불의와 법의 몸체에 베풀어져 있다. 다양한 형태의 입면 연화를 많이 채용했으며 연꽃을 가운데 두고 사방에 간단한 당초를 그려 넣었는데, 연화당초문처럼 계속 연이어 연꽃과 당초가 반복되는 형식이 아니라 단독으로 문양 형태를 이루고 있다. 대부분 녹색 상의와 회청색 군의에 베푼 2유형은, 붉은색 · 청색 · 녹색으로 밝고 어두운 두 다른 빛깔을 칠하고 흰색으로 테두리에 윤곽선을 넣어 마무리하거나, 바탕색보다 밝은 흰색과 어두운 먹색으로만 이루어진 몰골법으로 전개한 문양 기법을 보여 준다.

죽림사 세존괘불도(왼쪽) 1622년, 삼베에 채색, 436.5×240cm, 보물 제1279호, 전라남도 나주 죽림사 ⓒ성보문화재연구원

연화문 2유형 안국사 괘불도

죽림사 괘불도 부분그림

연화문 2유형 죽림사 괘불도

연화문 2유형 군위 법주사 괘불도

연화문 2유형 용문사 괘불도

연화문 2유형 김룡사 괘불도

연화문 2유형 천축사 괘불도

천은사 아미타후불도(왼쪽) 1776
년, 비단에 채색, 360×277㎝, 보
물 제924호, 전라남도 구례 천은사
©성보문화재연구원

연화문 2유형 천은사 아미타후불도

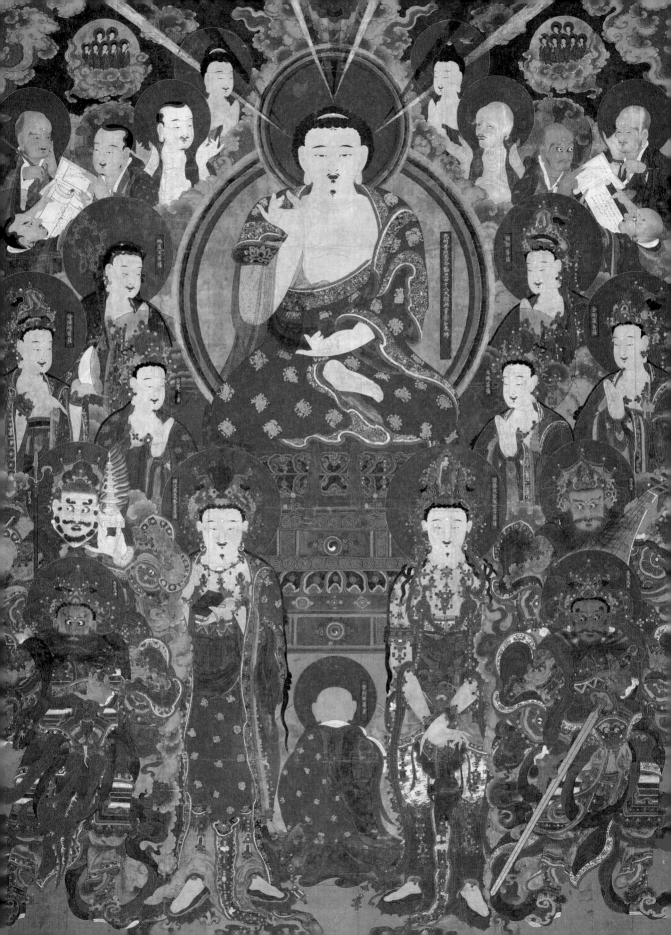

연화문 3유형 선석사, 신원사 괘불도

셋째, 제3유형은 갑사·화엄사·도림사·내소사·선석사·신원사·쌍계사 괘불도 등 조선 후반기 1·2기 불화에서 빈도수가 높게 나타난다. 대부분 불·법의 대의 조(條) 부분과 대의·상의·군의·승각기 단 부분에 시문되며, 조와 단의 형태에 맞춰 가로세로로 대열을 벌이고[縱橫帶] 길게 늘어서 군집된 형태로 베풀어진다. 이 경우 다시 두 가지로 구분되는데, 그 가운데 첫 번째는 연꽃을 단순하게 재구성하여 그려 넣은 완전한 문양과 반쪽만 보이는 연꽃무늬로, 대부분 시기와 주존불 형식에 관계없이 긴 직선대로 이루어진 조(條)와 승각기 몸체에 표현되고 있다. 두 번째는 5~6엽의 연꽃을 그려 넣고 그 외곽선을 따라 주위로 점점 크게 바림한 뒤 바탕을 어둡게 채색하여 연화문을 돋보이게 한 유형이다.

연화문 3유형 쌍계사 괘불도

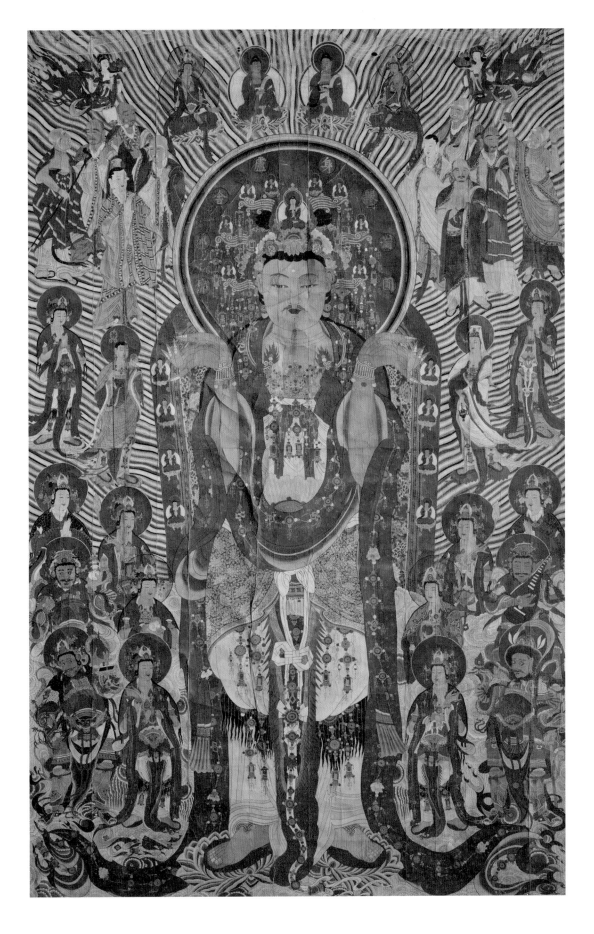

내소사 괘불도 부분그림

연화문 3유형 은해사 괘불도

갑사 삼신불괘불도(오른쪽) 1650
년, 삼베에 채색, 1,086×841cm,
국보 298호, 충청남도 공주 갑사
©성보문화재연구원

연화문 3유형 갑사 괘불도

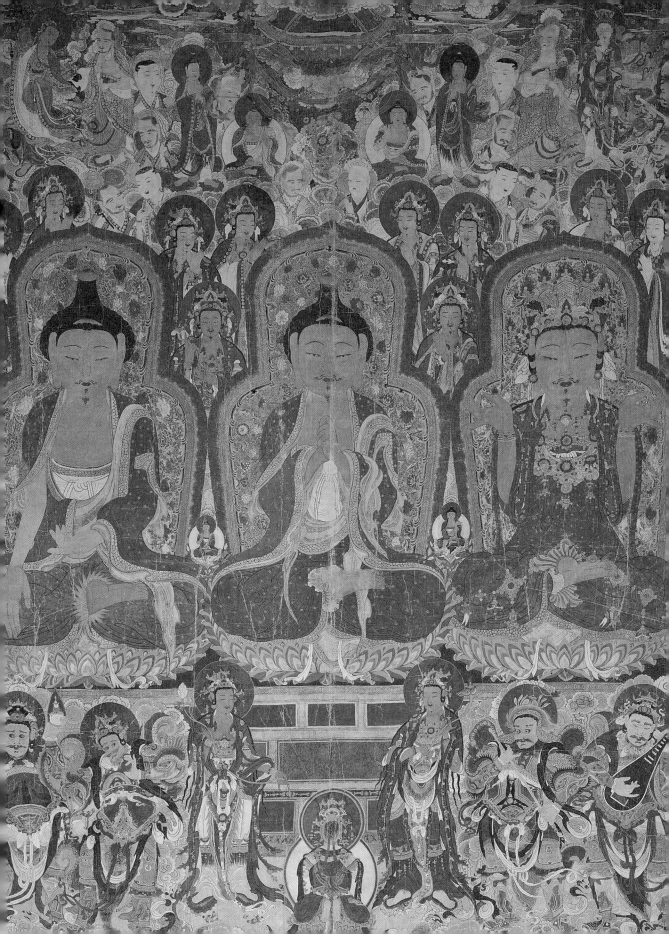

서울 · 경기 지역 괘불화에 그려진 연화문으로 예를 들어 보면 불형 주존불에 주로 그려지고 보관불형 주존불 불화에서는 잘 볼 수 없는데, 이는 매우 특이한 부분이라 할 수 있다. 서울 · 경기 지역에서 조성된 괘불화는 대부분 아미타불을 주존으로 하는 아미타불도였는데, 불형 부처상의 격을 한층 높여주는 데 무늬의 종류도 큰 구실을 하였을 것으로 생각된다.

　　대의 · 상의 · 군의 · 승각기로 이루어진 불의에 그려진 문양은 전 시기를 통틀어 대체적으로 연화문 위주의 문양이다. 그러나 17~18세기 서울 · 경기 지역 불화의 경우 대의 몸체에 선線으로 이루어진 덩굴무늬 문양이 주로 그려졌다. 상의와 군의 및 승각기의 경우 몸체에는 거의 문양이 표현되지 않고 단에만 결련금문과 갈모금문이 그려져 있는데, 드물게 청룡사 괘불도의 군의 몸체에는 연화문이 보인다.

도림사 괘불도 부분그림

이에 견주어 19~20세기의 불화는 대의 몸체에 원문양이 표현되어 있다. 연화문을 비롯하여 범자문과 와문, 물 위로 해가 떠오르는 모양의 일출문 등이 다양하게 등장하며, 단에는 몇몇 예를 제외하고 대부분 연화당초문이 그려져 있다. 상의와 군의에는 문양이 거의 보이지 않으며, 승각기 단에만 문양이 표현되었다.

● **연화당초문 – 연꽃과 당초무늬**

연화당초문은 앞에서 살펴보았듯 연꽃에 종속문양으로 가장 많이 채용되고 있는 당초를 더욱 적극적으로 베풀어 유려한 곡선으로 어우러지게 감싸고 있는 무늬이다. 형태와 표현방법에 따라서 크게 두 가지 유형으로 나눈다.

제1유형은 원형으로 외곽선을 두르거나 꽃 형태로 외형을 그리고 연꽃을 중앙에 둔 뒤 그 주위로 당초를 베풀고 있는 형태이다. 연꽃잎을 연판형이나 측면형으로 겹겹이 표현하고 외형을 꽃잎 모양으로 둘러 연꽃의 아름다움을 다양하게 부각시켰다. 또 여러 가지 색을 채색하기보다는 금선과 황백색 선으로 베푼 방법이 주를 이룬다.

연화당초문 1유형 선암사 괘불도

연화당초문 1유형 흥천사 괘불도

연화당초문 1유형 불암사 괘불도(1)

연화당초문 1유형 불암사 괘불도(2)

불암사 삼세불괘불도 1895년, 비
단에 채색, 574×347cm, 경기도
유형문화재 제315호, 경기도 남양
주 불암사 ©성보문화재연구원

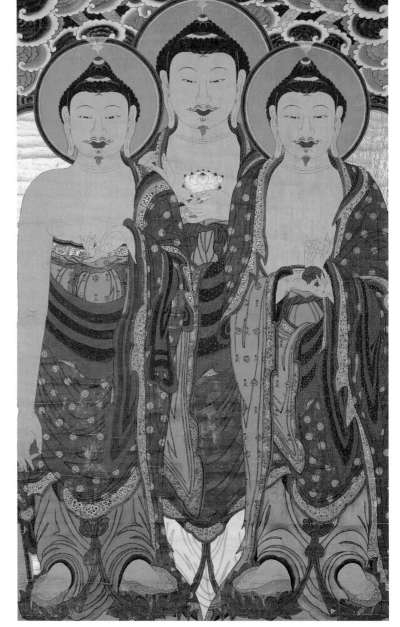

연화당초문 1유형 김룡사 괘불도 연화당초문 1유형 백련사 괘불도

제2유형은 원형 외곽을 표현하지 않고 연화와 당초를 바탕 부분에 채우는 형태이다. 연꽃과 당초를 2~3색까지 두어 화려하게 채색하고 있는데, 대부분 모두 단 부분에 장식되며 3기 불형에 집중적으로 그려졌다는 특징이 있다.

연화당초문 2유형 법주사 괘불도

연화당초문 2유형 군위 법주사 괘불도

연화당초문 2유형 봉정사 괘불도

연화당초문 2유형 개운사 괘불도

연화당초문 2유형 동화사 괘불도

연화당초문 2유형 적천사 괘불도

연화당초문 2유형 선석사 괘불도

연화당초문 2유형 다솔사 괘불도

연화당초문 2유형 보살사 괘불도

연화당초문 2유형 화엄사 괘불도

연화당초문 2유형 영수사 괘불도

연화당초문 2유형 경국사 괘불도

연화당초문 2유형 청룡사 소장 원통사 괘불도(1)

연화당초문 2유형 청룡사 소장 원통사 괘불도(2)

원통사 삼신불괘불도(오른쪽) 1806
년, 삼베에 채색, 500×320cm, 서울
청룡사 소장 ©성보문화재연구원

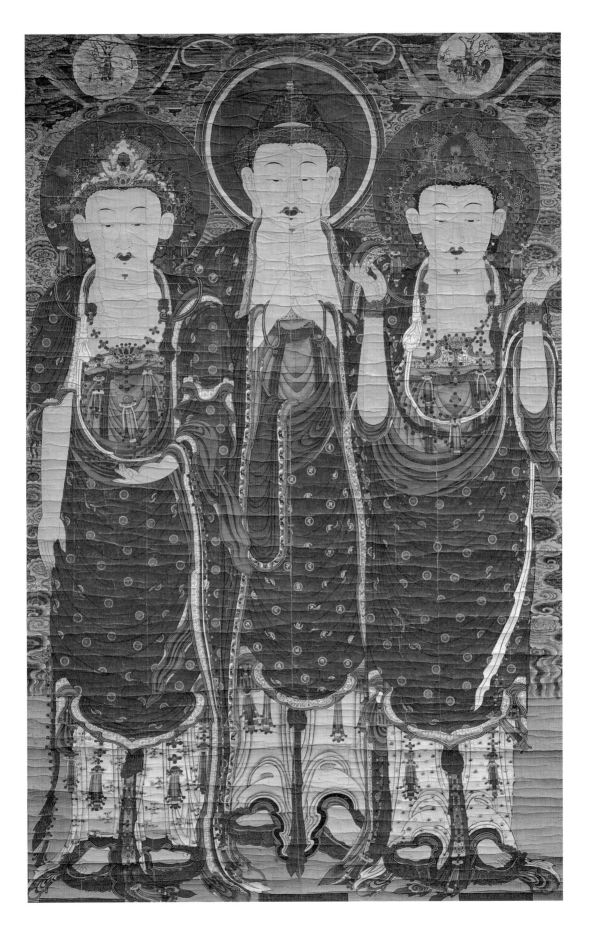

● 보상화문 ─보상꽃무늬

연꽃의 변형으로 이루어진 상상 속의 진귀한 꽃 보상화는 불의
에 문양을 묘사할 때도 꽃잎을 겹겹이 중첩시켜 화려한 색채와 장
식성을 부가한 것이 특징이다. 보상화문은 크게 다섯 가지 유형
으로 분류해 볼 수 있다.

보상화문 1유형 운흥사, 청곡사 괘불도

제1유형은 연화, 파련화, 주화, 당초, 석류동 등 단청의 연화
머리초 구성 요소들을 조합하여 하나의 단독 문양으로 그려 넣은
예로서, 문양 외곽
에 당초를 장식적으
로 꾸몄으며 흰색과
밝은 황색, 밝은 녹
색 바탕에 오채색을
올려 진귀한 보상화
의 의미를 부각시
켰다. 이러한 1유형
보상화문은 주로 경
상·전라 지역의 의

보상화문 1유형 대흥사 괘불도

운흥사 영산회괘불도(오른쪽)
1730년, 삼베에 채색, 726×
1,052cm, 보물 제1317호, 경상남도
고성 운흥사 ©성보문화재연구원

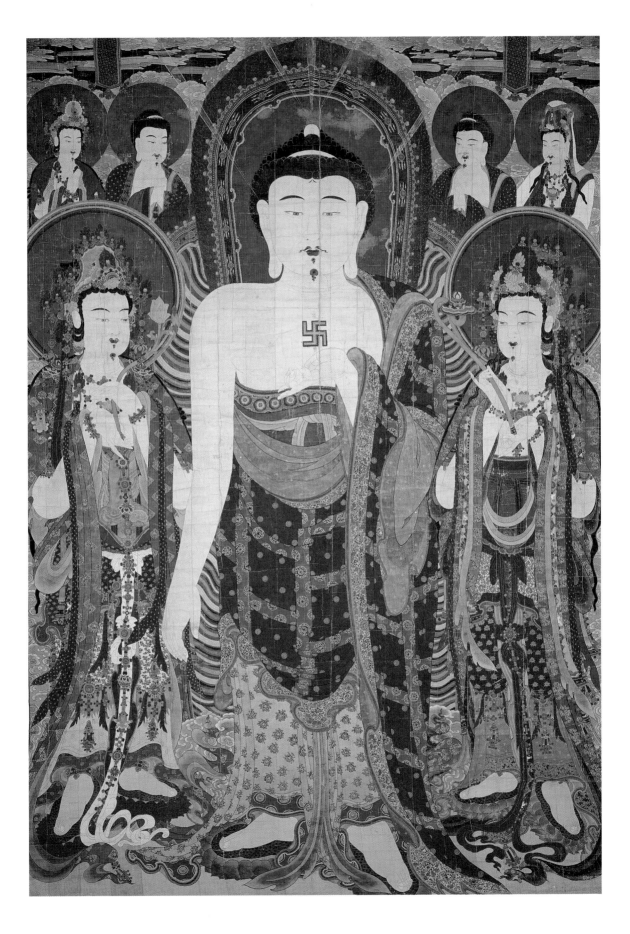

보상화문 1유형 통도사 괘불도

보상화문 1유형 선암사 괘불도

보상화문 2유형 축서사 괘불도

겸파 괘불도에서 나타나며, 대부분 불형 군의 몸체에 베풀어지고 있다.

제2유형은 1유형 문양과 비슷하나 갖가지 꽃무늬가 중앙에 자리하고 그 꽃모양 외형을 빛 단계에 따라 점점 커지게 그려 넣었으며 보상화 주위로 당초문을 가득 베풀었다. 운흥사, 김룡사 괘불도 등에서 볼 수 있는 형태로 대부분 군의 단 부분에 그려져 있으며, 단에 그려져 있는 연속된 형태와 다르게 원형 꽃모양으로 표현하고 있는 점이 특징이다.

보상화문 2유형 운흥사 괘불도

보상화문 2유형 김룡사 괘불도

보상화문 2유형 개심사 괘불도

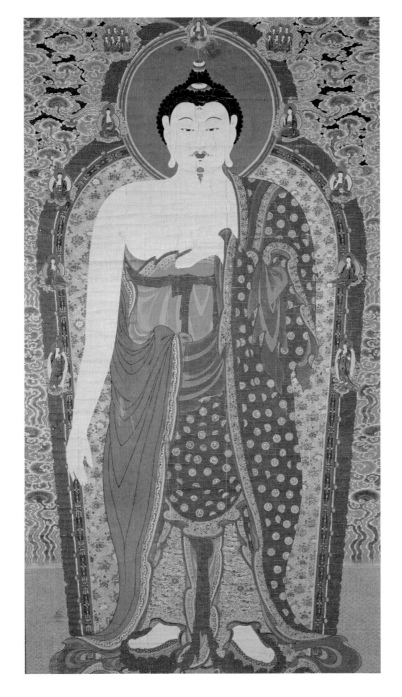

제3유형은 불형 2기 축서사 괘불도 등에서 등장하고 있는 유형으로, 보상화의 풍성하고 화려한 이미지를 더욱 부각시켜 주는 형

보상화문 **3유형** 축서사 괘불도(1)

태이다. 중앙에 판형 형태의 보상화를 두고 꽃잎 사이에 또다시 꽃잎을 넣은 뒤 사방에 보주를 올리며, 소용돌이와 흘러가는 구름 무늬로 공간을 메움으로써 여러 가지 문양이 혼합되어 하나의 문양을 만들어 내는 특이한 유형이다. 창의성이 돋보이는 형식으로 주목할 만하다. 그러나 3유형은 자주 표현되는 문양은 아니다.

보상화문 **3유형** 축서사 괘불도(2)

보상화문 4유형 통도사 괘불도　　　**보상화문 4유형** 축서사 괘불도　　　**보상화문 4유형** 용주사 삼장보살도

제4유형은 통도사 괘불도 등에서 볼 수 있는데, 중앙에는 보상화를 그리고 그 둘레로 와문이나 당초문을 한 방향으로 돌려서 마치 소용돌이치듯 역동적이다.

제5유형은 법주사와 통도사 괘불도에서 대표적으로 살펴볼 수 있다. 작은 당초 형태로 방형 구획을 마련하고 그 안쪽에 보상화문을 그려 넣고 있어 매우 독창성이 엿보인다.

법주사 괘불도 부분그림　　　　　　　　통도사 괘불도 부분그림

●보상당초문 −보상꽃과 당초무늬

보상당초문은 보상화와 당초가 조합된 무늬이다. 석류동과 결
합된 머리초형인 제1유형은 축서사, 개심사 괘불도 등에 표현되
어 있는데, 판형과 측면형의 보상화문을 상하좌우로 돌려 당초와
함께 화려한 오채색으로 채색한 문양이다.

개심사 괘불도 부분그림

보상당초문 1유형 개심사 괘불도(1)

보상당초문 1유형 개심사 괘불도(2)

축서사 괘불도 부분그림

보상당초문 1유형 축서사 괘불도

제2유형은 선석사와 용흥사 괘불도 등에서 보이듯이 1유형보
다는 단순한 형태이다. 보상화문도 판형을 주로 채용하였고 당초
도 단조롭게 그려 넣었다.

보상당초문 2유형 선석사 괘불도

보상당초문 2유형 용흥사 괘불도

이 밖에도 한 가지 형태의 보상화문만 그려 넣거나 보상화문의
종류를 2~3가지 정도로 번갈아 가며 다양하게 전개한 제3유형도
있다. 거의 모든 불화의 불의 단에 그려지고 있으며 보관불형보
다는 불형에서 더 높은 빈도수를 보이고 있다.

보상당초문 3유형 선암사 괘불도

보상당초문 3유형 부석사 괘불도

● 모란화문 −모란꽃무늬

부귀와 행복을 상징하는 모란화문은 크게 네 가지 유형으로 나
누어 살펴볼 수 있다.

청곡사 괘불도 부분그림

모란화문 1유형 청곡사 괘불도

제1유형은 청곡사 괘불도 상의 문양에서 보이다시피 모란화에
흰색으로 꽃잎 끝을 살짝 밝게 바림하여 입체감을 주고, 꽃 위쪽
에 꽃 봉우리들의 방향을 조금씩 달리한 구도이다. 마치 오리발
모양과 같이 세 갈래로 갈라진 잎사귀 형태를 몰골법식으로 채색
하여 색선이 들어간 모란화와 대조적인 효과를 보이고 있다.

다보사 괘불도 부분그림

모란화문 1유형 다보사 괘불도

북장사 괘불도 부분그림

　　제2유형은 북장사 괘불도 승각기 부분에서 살펴볼 수 있는데, 형식적으로 도안된 1유형보다 비교적 자연스러운 모란화의 형태를 그려 넣었다. 적색, 청색, 황색의 모란화를 꽃잎 안쪽 부분만 남기고 흰색으로 밝게 바림하여 더욱 화사한 분위기를 연출했다.

모란화문 2유형 북장사 괘불도　　　**모란화문 2유형** 대련사 괘불도

용봉사 괘불도 승각기 부분에 그려진 제3유형은 채색을 하지 않고 금니로만 모란화문을 그려넣은 유형이다. 중앙의 꽃잎은 점점 피어나는 듯한 느낌을 주며, 채색이 화려하지 않아도 고급스러운 금빛으로 말미암아 부귀의 상징성이 더욱 부각된다.

용봉사 괘불도 부분그림

모란화문 3유형 용봉사 괘불도

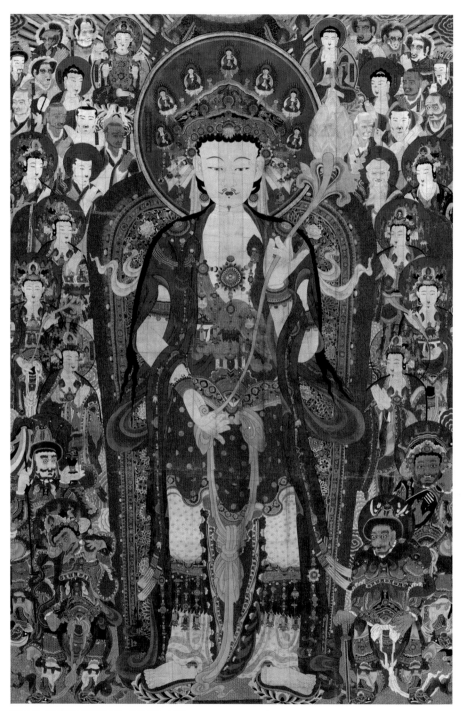

마곡사 석가모니불괘불도 1687년, 삼베
에 채색, 1,065×709cm, 보물 1260호, 충
청남도 공주 마곡사 ©성보문화재연구원

마곡사 괘불도 요의 부분에 그려진 제4유형은 둥근 무늬 주위에 모란화 잎을 그린 유형으로 매우 독특한 문양 형태를 보여 주고 있다. 모란화를 그리지 않고 태양처럼 빛나는 원의 형태만 금니로 그려 넣어 해와 모란화의 복합적인 의미를 부여한 듯하다.

마곡사 괘불도 부분그림

● 모란당초문 −모란꽃과 당초무늬

모란당초문은 화려하고 풍성한 모란화와 유려한 선으로 이루어진 당초가 조합된 문양으로, 두 가지 유형으로 나누어 살펴볼 수 있다.

제1유형은 아름다운 모란화를 강조한 형태로서 신원사, 수덕사 괘불도 요의 등에서 살펴볼 수 있다. 모란화와 모란화 잎이 s자 형

수덕사 괘불도 부분그림

모란당초문 1유형 신원사 괘불도

태인 당초줄기를 따라 연이어 그려진 유려함이 돋보인다. 1유형은 주로 상의와 승각기 단 부분과 군의나 보관불형 요의 몸체에 그려지는데 화려한 빛깔로 채색하거나 몰골법 형식으로 무늬를 표현한다.

봉은사, 다솔사에서 볼 수 있는 제2유형은 화려한 채색으로 문양을 더 돋보이게 강조하고는 있으나 도안화된 형식이 엿보여 1유형보다 비교적 경직된 형태를 보인다. 주로 3기 불화에 그려졌으나 시기에 상관없이 빈번하게 나타나므로 시기에 따른 모란당초문의 형태적 특징을 살펴볼 수 있다.

다솔사 괘불도 부분그림

모란당초문 2유형 다솔사 괘불도

모란당초문 2유형 봉은사 괘불도(1)

모란당초문 2유형 봉은사 괘불도(2)

모란당초문 2유형 연화사 괘불도

모란당초문 2유형 고양 흥국사 괘불도

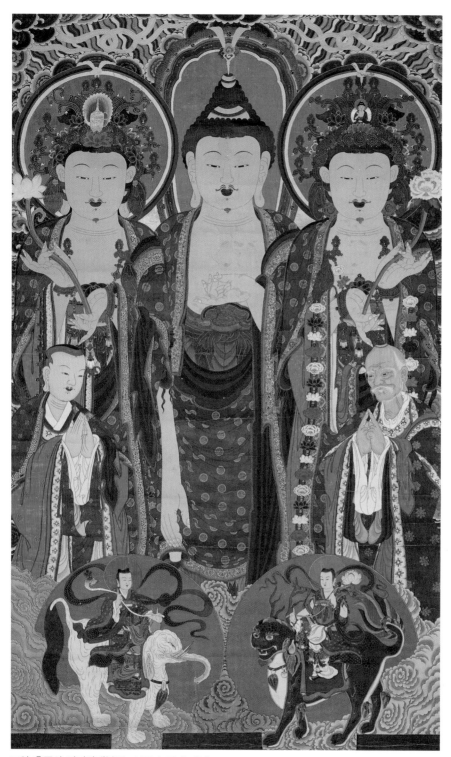

고양 흥국사 아미타괘불도 1902년, 면에 채색,
597×360.5cm, 경기도 유형문화재 제189호,
경기도 고양 흥국사 ⓒ성보문화재연구원

모란당초문 2유형 화계사 괘불도

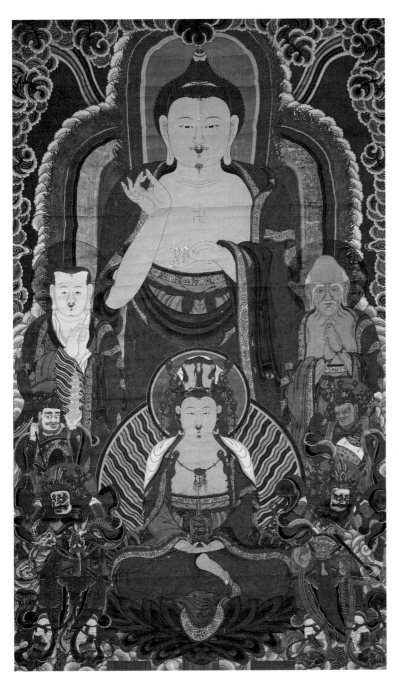

화계사 아미타괘불도 1886년, 비
단에 채색, 685×390cm, 서울특
별시 유형문화재 제386호, 서울
화계사 ©성보문화재연구원

● 보상모란당초문 −보상꽃 · 모란꽃 당초무늬

조선 후반기 불화 문양의 진수를 보여 주는 보상모란당초문은
문양 가운데서도 가장 색채가 화려하며 다양하고 아름답게 도안
된 문양으로 구성되어 있다. 조선 후반기를 대표하는 문양이라고
해도 손색이 없을 만큼 다채롭게 베풀어지고 있다.

다보사 괘불도 부분그림

보상모란당초문 운흥사 괘불도

보상모란당초문 대흥사 괘불도

보상모란당초문은 다보사 괘불도에서 살펴볼
수 있는 것처럼 보상화문이 한 가지 형태로 도안되
기도 하며, 청곡사 · 운흥사 · 개암사 · 대흥사 · 금
탑사 괘불도 등에서처럼 두 가지 형태로 도안되어
모란화문과 번갈아가며 그려진 것처럼 보이기도
하는 다양성이 있다.

보상모란당초문 다보사 괘불도

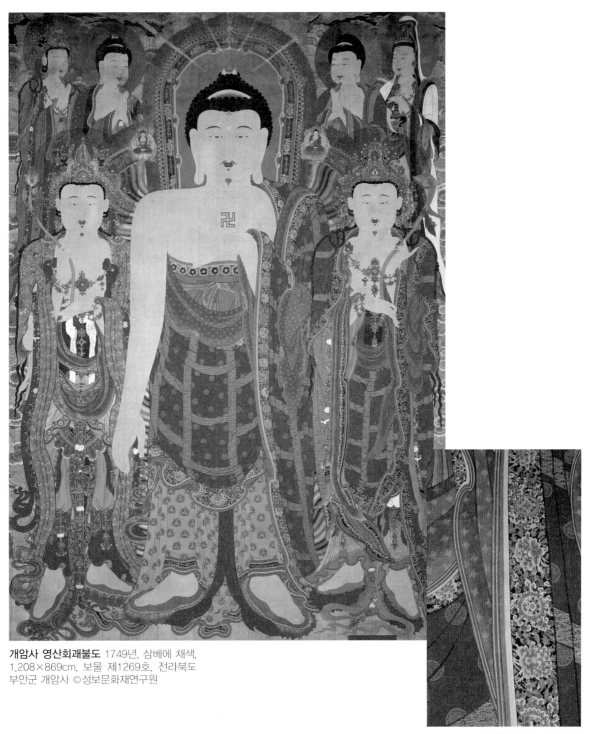

개암사 영산회괘불도 1749년, 삼베에 채색,
1,208×869cm, 보물 제1269호, 전라북도
부안군 개암사 ⓒ성보문화재연구원

개암사 괘불도 부분그림

보상모란당초문 선암사 괘불도

보상모란당초문은 비교적 시기가 앞선 1·2기 불형에 주로 그려지며 불의의 가장 중심인 대의 단 부분에 베풀어진다. 이와 같이 무늬가 그려진 유형도 지역·화사별 화풍 특징을 잘 보여 준다.

● **국화문 -국화 무늬**

삼국시대부터 모든 미술품에 등장하는 국화문은 군자와 장수의 의미를 갖고 있다. 그 상징성이 사회 상황과 매우 잘 맞아 떨어져, 조선시대에는 여느 시대보다 다양한 형태의 불화 문양으로 그려졌다. 여러 개의 꽃잎을 길고 가늘게 표현한 국화 무늬는 크게 세 가지 유형으로 나누어 볼 수 있다.

제1유형은 작은 크기의 국화 무늬를 주로 대의 몸체 겉과 안에 표현한 것인데, 군의 몸체에도 많이 그렸다. 이는 다시 두 가지 유형으로 구분할 수 있는데, 1-1유형은 중앙에 하나 내지 네 개의 작은 와문을 넣고, 그 외곽으로 빛이 뻗어나가듯이 직선으로 국화 꽃잎을 그린 다음 꽃잎 외연을 둘러싸고 또다시 꽃잎이 겹쳐 있는 것처럼 표현한 유형이다.

국화문 1-1유형 용화사 괘불도

1-2유형은 단순하면서 아기자기한 형태로 원형이나 마름모꼴로 국화문을 표현했다.

국화문 1-2유형 적천사 괘불도

국화문 1-2유형 다보사 괘불도

국화문 1-2유형 송광사 석가모니후불도

국화문 1-2유형 남양주 흥국사 지장시왕도

국화문 1-2유형 통도사 석가모니후불도

제2유형은 3기에 주로 그려지는 형태로 대의·상의·승각기 단에 두루 채용되고 있다. 또 문수·보현동자상이 앉아 있는 청사자와 흰코끼리 등에 덮인 천의 단에도 그려지고 있다.

국화문 2유형 봉녕사 현왕도

국화문 2유형 봉정사 십육나한도

국화문 2유형 향천사 괘불도

국화문 2유형 사자암 괘불도

국화문 2유형 흥천사 괘불도

국화문 2유형 청룡사 소장 원통사 괘불도

국화문 2유형 청룡사 괘불도

제3유형은 용봉사 괘불도와 율곡사 괘불도 등에 그려진 무늬로, 유려하게 서로 어울린 국화와 국화잎이 대의 몸체에 금선이나 밝은 색 선으로 묘사되어 있다. 이 같은 형태는 협시보살들의 법의 문양에서 빈도수가 높이 나타나며, 시기가 이른 1·2기에서 주로 채용되고 있다.

국화문 3유형 율곡사 괘불도

율곡사 괘불도 부분그림

국화문 3유형 용봉사 괘불도

용봉사 괘불도 부분그림

●주화문·주화녹화문 −주화무늬·주화와 녹화무늬

　주화란 감의 꼭지를 소재로 도안하여 문양화한 것이다. 모든 일이 잘 풀린다[萬事亨通]는 의미가 있어 불화는 말할 것도 없고 단청의 중요한 문양으로도 많이 채용하고 있다.[19] 주로 평면형의 판형으로 이루어지는데, 꽃잎이 네 개인 형태에 바깥쪽 변은 오금으로 그려 넣었다. 꽃잎이 서로 겹쳐져 있거나 연화와 중첩되어 있는 형태로 베풀어지는 등 다양한 유형으로 표현된다.

　주화문은 크게 두 가지 유형으로 나누어 살펴볼 수 있다. 제1유형은 원형이나 꽃 형태로 외연을 갖춘 다음 중앙에 주화문을 그려 넣고 그 주위에 당초를 장식한 유형이다. 제2유형은 꽃잎 네 개가 양옆으로 서로 겹쳐진 표현으로 단청에서도 많이 채용되는 문양이다. 이러한 주화문 형태는 주로 3기에서 그려지고 있다.

19
張起仁, 韓龶成, 《丹靑》韓國建築大
系 Ⅲ, (보성각, 1993), p.117 참조.

주화문 1유형 용연사 석가모니후불도 주화문 1유형 개심사 괘불도

주화녹화문은 중앙에 주화문을 시문하고 공간에 비늘 형태의
녹화문을 가득 베풀고 있는 유형이다. 연화녹화문과 같은 구성인
데 연꽃무늬 자리에 주화가 들어간 것만 다른 모양이다. 주화문
과 주화녹화문은 표현되는 빈도수가 그리 높지는 않다.

주화녹화문 군위 법주사 괘불도

주화녹화문 선암사 괘불도

●당초문 – 당초무늬

조선 후반기 당초문은 크게 세 유형으로 나누어 살필 수 있다.

제1유형은 대의 몸체에 그려진 무늬로, 연꽃무늬처럼 외연을 선으로 구획하지 않고 S형의 당초문으로만 묘사하여 둥근 형태를 이루었다. 두 종류로 세분할 수 있는데, 청룡사 괘불도에서 발견된 1–1유형은 고려시대 불화의 불의 문양을 계승한 흔적이 엿보이나 이전보다는 선묘의 표현이 경직된 형태로 형식화되었다.

청룡사 괘불도 부분그림 **당초문 1–1유형** 청룡사 괘불도

1–2유형은 기존의 당초문을 더욱 단순화하여 간소하게 그렸는데, 당초문 주위에 짧은 방사선을 그려 발광發光하듯이 표현한 문양도 종종 발견된다.

칠장사 비로자나오불회괘불도(오른쪽) 1628년, 삼베에 채색, 524 ×337cm, 국보 제296호, 경기도 안성 칠장사 ©성보문화재연구원

당초문 1–2유형 칠장사 괘불도 **당초문 1–2유형** 동화사 아미타후불도

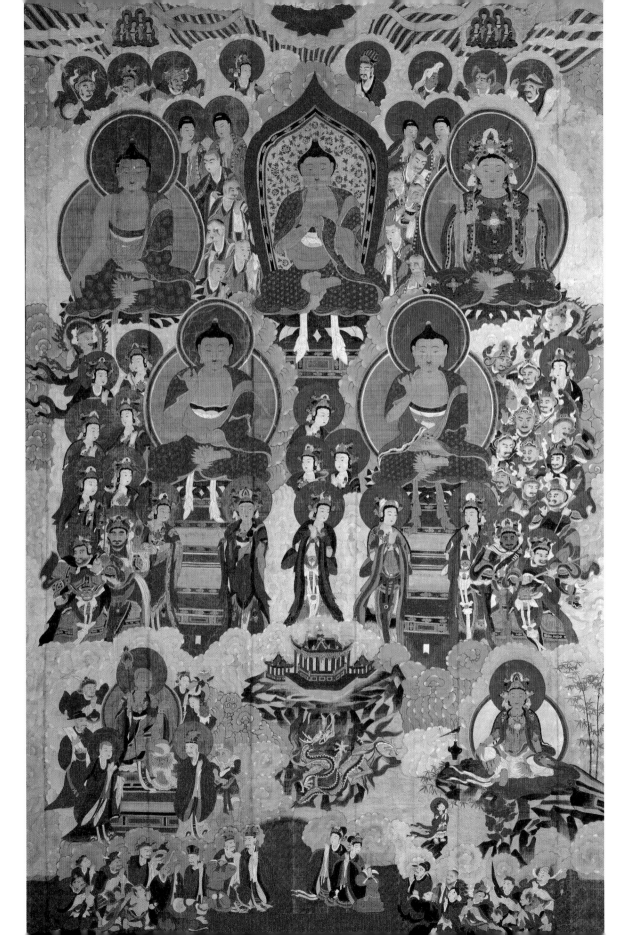

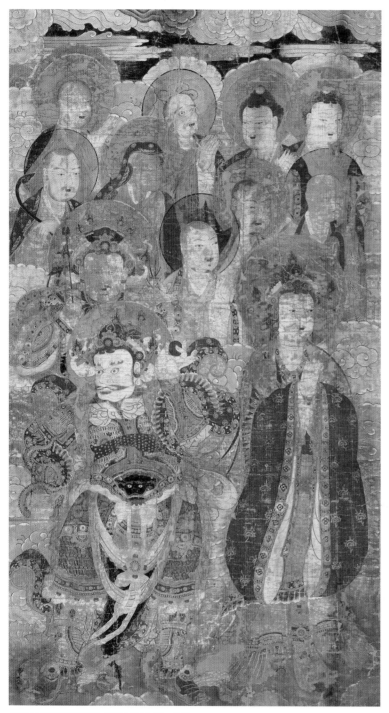

동화사 아미타후불도 우협시도 297×172cm

동화사 아미타후불도 본존 300×249cm

동화사 아미타후불도(3폭) 1699년, 비단에 채색, 보물 제1610호, 대구광역시 동화사
2016년 8월부터 2017년 10월까지 동국대학교 불교미술문화재조형연구소에서는 불화 보존 사업으로 동화사 아미타후불도
모사도를 조성하였다. 필자는 모사 총괄 책임자로서 조성 사업을 수행하며 도상에 표현된 문양의 형태를 자세히 파악하였다.

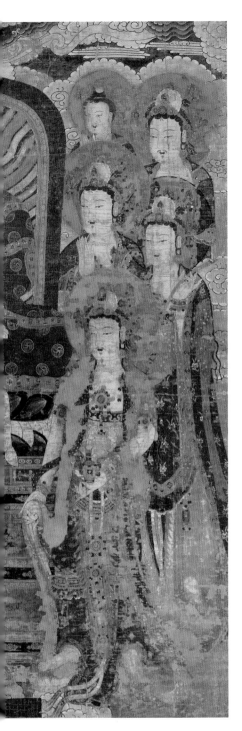
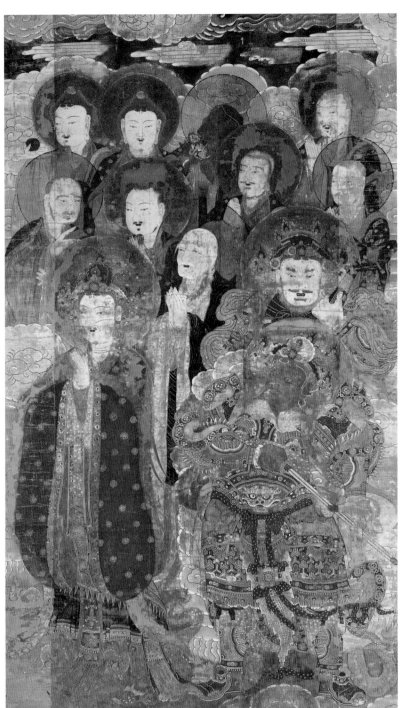

동화사 아미타후불도 좌협시도 301×172cm

제2유형은 보살상 대의 몸체 부분이나 조條 부분에 그려 넣은 형태로, 5~6개의 당초가 꽃 형태처럼 모여 하나의 당초문을 이루는 유형이다.

다보사 괘불도 부분그림

당초문 2유형 안국사 괘불도

제3유형은 단에 시문되는 유형으로 대부분 단에는 꽃문양과 함께 어우러지게 시문되는데 이처럼 단독으로 당초문만 있는 형태는 드물다.

당초문 3유형 영수사 괘불도

조선 후반기에 단독으로 표현되는 당초문은 형태도 다양한 편이 아니며 그려진 빈도수도 그리 높지 않다. 또 대부분 시기가 앞선 1·2기에 시문되며 3기에는 거의 베풀지 않은 것으로 보인다. 그러나 연화·보상화·모란화 등 다른 꽃문양과 연결되어 있는 종속문양으로서 가장 많은 비중을 차지하고 있어 불의에 그려지는 중요한 문양 가운데 하나임을 알 수 있다.

●화문花紋 −꽃무늬

　무늬의 종류에는 꽃을 소재로 한 것이 가장 많을 것이다. 이는 불화 문양에서도 마찬가지로, 그려지는 위치와 형태가 아주 다양하게 표현된다. 조선 후반기 불화에는 크게 네 가지 유형으로 꽃 문양이 그려진 것을 볼 수 있다.

　제1유형은 꽃잎의 형태를 잘 갖추고 있는 것이다. 1−1유형은 완전한 온문양이며 대부분 몸체에 그렸는데, 큼직한 꽃 한 송이만 있는 경우는 만연사, 금탑사 괘불도에 그려진 형태가 유일하다.

금탑사 괘불도 부분그림

화문 1−1유형 금탑사 괘불도

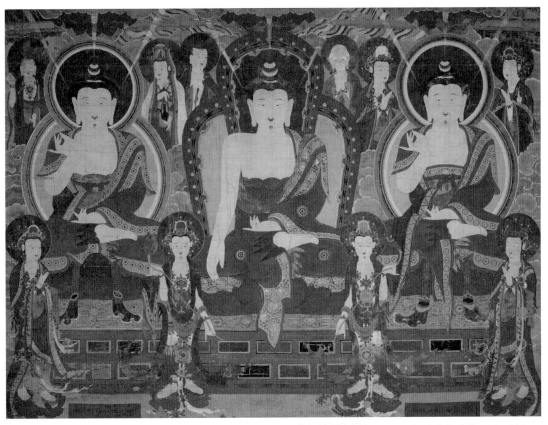

금탑사 삼세불괘불도 1778년, 비단에 채색, 453×630cm, 보물 제1344호, 전라남도 고흥군 금탑사 ©성보문화재연구원

만연사 괘불도 부분그림

화문 1-1유형 만연사 괘불도

1-2유형은 단에 주로 표현되는 형태로, 완전한 온문양이 아니라 반문양만 베풀고 있다.

예천 용문사 괘불도 부분그림

용흥사 괘불도 부분그림

용흥사 삼세불괘불도(오른쪽)
1684년, 삼베에 채색, 811×
532cm, 보물 제1374호, 경상북도
상주 용흥사 ©성보문화재연구원

화문 1-2유형 용흥사 괘불도

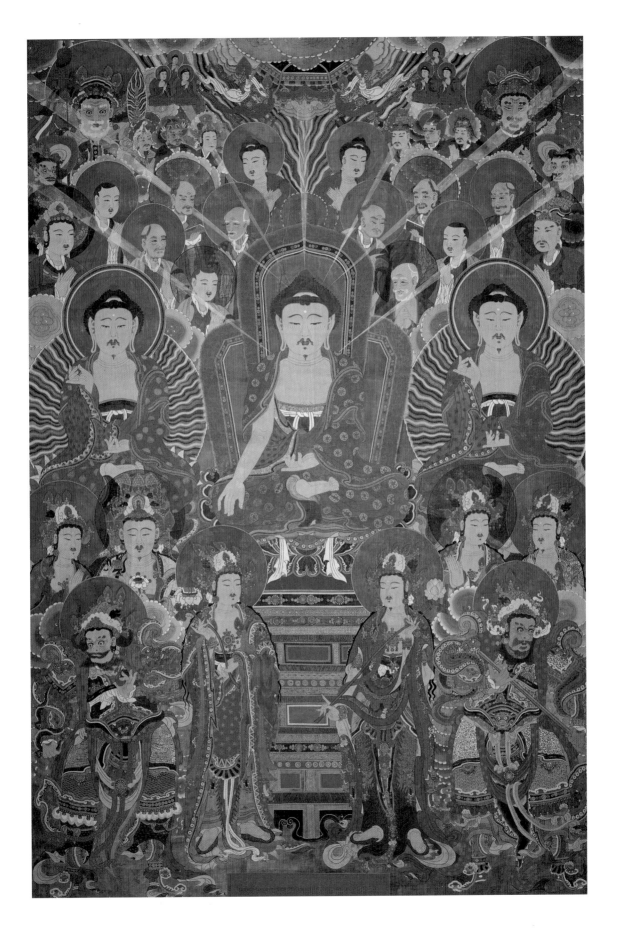

1-3유형은 꽃과 꽃가지를 표현하여 사실적으로 보이는 문양으로, 단순화된 도안도 이에 속한다.

화문 1-3유형 동화사 아미타후불도

화문 1-3유형 흥천사 괘불도

화문 1-3유형 정수사 괘불도

화문 1-3유형 용화사 신중도

제2유형은 원형을 구획하고 그 안에 꽃잎을 작은 원으로 표현하여 선으로 연결시킨 무늬와, 원형을 그리지 않고 그 둘레에 당초 또는 꽃 잎사귀 형태가 서로 어우러져 그려진 유형이다. 대부분 대의와 군의에 주로 표현된다.

화문 2유형 군위 법주사 괘불도

용문사 괘불도 부분그림

화문 2유형 용문사 괘불도

북장사 괘불도 부분그림

화문 2유형 북장사 괘불도

제3유형은 단청에서 매화점이라 불리는 형태이다. 8~13개의 꽃잎을 점點으로 단순화하여 나타낸 꽃문양이다. 중앙에 동심원을 그리고 그 둘레에 점을 찍어 꽃의 형태로 표현하였다. 1기부터 3기까지 꾸준히 채용되었으며 불·법의 대의 안감에 많이 그려졌다.

화문 3유형 옥련사 석가모니후불도 **화문 3유형** 불암사 괘불도

제4유형은 매우 독특한 꽃무늬로, 위에는 작은 점이나 원, 또는 화염보주火焰寶珠처럼 표현되기도 하며, 그 아래에 부채꼴 형태로 짧은 선을 넣어 꽃잎 안쪽이 보이게 뒤집혀 아래로 처져 있는 듯한 모양을 갖추었다. 세 개가 짝을 이루어 표현되기도 하지만 대부분 한 개로 그려지며, 시기가 이른 1기 보관불형의 군의 몸체 부분과 2~3기 불화에서도 꾸준히 표현된다. 이 유형은 마치 꽃씨방이 바람에 흩어지듯 날아가는 모습 같기도 하여 매우 신비롭고 특이한 무늬이다.

마곡사 괘불도 부분그림

화문 4유형 통도사 석가모니후불도　　　　　　**화문 4유형** 대원사 지장보살도

동물문

●용문龍紋 －용무늬

조선 후반기 불화에 그려진 용무늬는 크게 두 가지 유형으로
구분해 볼 수 있다.

제1유형은 둥근 무늬 안에 그리는
형태로서 표현방법에 따라서 두 가지
로 나누어진다. 첫째는 중앙부의 용
을 고분高粉 살붙임하여 금니 또는 금
박 처리한 다음 주위로 녹색·청색
구름형태의 원문을 돌리거나 바깥쪽
으로 빙 둘러 파도문을 둔 원문 형태
다. 더욱이 물보라 치는 파도 안쪽으
로 힘이 넘쳐 꿈틀거리는 용을 배치
한 것은 바다 속에 사는 응룡應龍과
규룡虯龍, 반룡蟠龍을 표현하기 위한
것이 아닌가 추정된다. 둘째는 채색
을 하지 않고 황백색 선으로만 그린
용문양으로 형식화가 다소 엿보인다.

남해 용문사 괘불도 부분그림

만연사 괘불도 용문 부분그림

용문 1유형 만연사 괘불도

제2유형 역시 표현에 따라 원형을 구획하지 않고 승각기 단 부분에 운룡문을 시문한 첫째 유형과, 용의 긴 몸을 이용해서 마치 능형처럼 틀을 구획한 둘째 유형으로 나눌 수 있다. 제2유형은 3기에 해당하는 봉국사 괘불도에서 볼 수 있는 문양으로, 첫 번째 유형은 본존불 승각기 단에 그려져 있으며, 둘째 유형은 우측 아난존자의 대의에 그려진 것을 볼 수 있다. 3기의 용 문양은 사실적이고 역동적인 형태의 1기에 비해 용의 형태가 형식화되고 있는데, 상징적인 의미를 반영하듯 왕실발원 괘불도에서 주로 나타나고 있어 주목된다.

용문 2유형 용문사 석가모니후불도

봉국사 괘불도 부분그림(1)

봉국사 괘불도 부분그림(2)

●봉황문鳳凰紋 ─봉황무늬

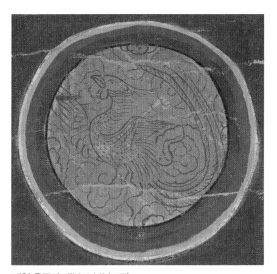

예천 용문사 괘불도 부분그림

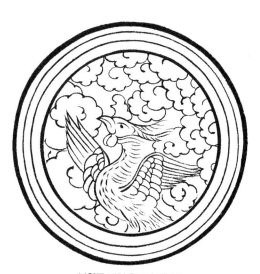

봉황문 예천 용문사 괘불도

봉황문은 앞서 살펴본 고려·조선 전반기 불화 문양에서도 알
수 있듯이 기품 있고 아름다운 형태로 구름무늬와 함께 많이 그
려지고 있다. 조선 후반기 1·2기에서는 이전 양식을 계승한 회
화적인 봉황의 형태를 찾아볼 수 있으나, 3기가 되면 형식적으로

도안하여 단순화시키는 경향을 보인다. 앞서 살펴본 화문(꽃무늬) 제4유형 문양과 비슷하게 생긴 머리와 몸통 부분에, 양쪽 옆으로는 날개처럼 길게 뻗어 나온 선을 표현했고 끝에 구불거리는 꼬리처럼 그 선이 내려와 있는 형태로 묘사된다.

봉황문은 불화 외에 건물 단청에서도 찾아볼 수 있다. 대부분 단청의 계풍界風, 별지화, 천장 반자초 등에 적용되며, 더욱이 그 상징성으로 말미암아 임금이 정사를 돌보는 궁궐의 단청에 주로 사용되었다.

봉원사 괘불도 부분그림

봉황문 송광사 석가모니후불도

군위 법주사 괘불도 부분그림

봉황문 군위 법주사 괘불도

●학문鶴紋 −학 무늬

　고려시대 불화인 일본 서복사西福寺 소장 관경십육관변상도에
서도 우아한 자태의 학을 표현한 예를 찾아볼 수 있으며, 앞서 살
펴본 일본 지은사 소장 관경십육관변상도에서도 생생하게 묘사되
어 있다. 이렇게 시기가 앞서는 고려 후반기부터 조선 전반기에
는 도안하기보다는 금방이라도 날아오를 듯 생동감 넘치는 학으
로 표현했으나 조선 후반기 불화에서는 무늬로 도안하여 그렸다.

일본 서복사西福寺 소장 관경십육관변상도 부분그림

　학 무늬가 표현된 대표적인 불화는 3기 옥천사 괘불도로,
보현보살상 군의 무릎 부분에서 살펴볼 수 있다. 조선 후반
기 불화에 학문이 표현된 경우는 그리 많지 않다.

옥천사 괘불도 부분그림

●새문[鳥紋] ─새 무늬

　하늘을 자유롭게 날아다니는 새는 천상세계와 인간세상을 연결해 주는 우월한 존재로 인식되었다. 선사시대부터 우리 선조들은 새를 회화와 조각 등 예술품의 장식 소재로 널리 애용하였다. 선사시대의 각종 장신구 및 의기儀器 등에서도 새가 표현된 것을 많이 볼 수 있으며, 삼국시대의 고구려 고분벽화, 신라 고분에서 출토된 금관 장식 및 백제의 각종 공예품 등 고대 예술품을 장식하는 소재로서 중요한 위치를 차지하고 있다. 고려시대 이후 조선시대에 이르기까지 회화 및 도자공예의 주제와 소재로 공작, 앵무, 원앙, 닭, 기러기, 오리, 까치, 꿩 등 더욱 다양한 조류를 볼 수 있으며 각각 의미를 담아 부귀와 안녕을 기원하였다.

새문 용문사 괘불도

새문 용화사 신중도

불화에 표현된 새는 고려시대 관경십육관변상도 및 수월관음도에서 대표적으로 그 예를 찾아볼 수 있다. 1323년 4월에 조성된 일본 인송사隣松寺 소장 관경십육관변상도와, 같은 해 10월에 조성된 일본 지은원知恩院 소장 관경십육관변상도에는 현상세계에 존재하는 학, 백곡[백조], 공작, 앵무 등과 함께 극락세계를 장엄하는 극락조, 사리새, 공명조, 가릉빈가 등을 그리고 있으며[20], 관경십육관변상도 가운데 제1관은 해를 상징하는 붉은 원 안에 금니로 삼족오를 묘사하였다. 역시 1323년에 조성된 일본 대덕사 소장 수월관음도에서도 오색 빛 앵무새가 입에 꽃다발을 물고 수월관음을 향해 날아드는 꽃 공양 표현을 볼 수 있다.

일본 인송사隣松寺 소장 관경십육관변상도 부분그림

일본 지은원知恩院 소장 관경십육관변상도 부분그림

일본 대덕사大德寺 소장 수월관음도 부분그림

20
《佛說阿彌陀經》, (《大正藏》 12, No.366, p.347)
"…極樂國土成就如是功德莊嚴 復次舍利弗。彼國常 有種種奇妙雜色之鳥。白鵠孔雀鸚鵡舍利迦陵頻伽共命之鳥。是諸衆鳥。晝夜六時出和雅音。其音演暢五根五力七菩提分八聖道分如是等法。其土衆生聞是音已。皆悉念佛念法念僧。舍利弗。汝勿謂此鳥實是罪報所生…"

조선시대 전반기의 불화를 보면, 대표적으로 앞에서 살펴본 일본 지은사 소장 관경십육관변상도에 새가 묘사된 것을 볼 수 있다. 그러나 조선 후반기 불화에서는 봉황과 학 무늬처럼 단순하게 도안하거나 외형만 포착하여 2~3개의 곡선으로만 형식화하는 경향이 나타난다.

일본 지은사知恩寺 소장 관경십육관변상도 부분그림

21
《본생경》 이야기는 한정섭, 《불교설화문학대사전》, (불교정신문화원, 2012), pp.219~220, 달토끼의 형상에 관해서는 염원희, 〈달토끼의 상징성 연구〉, 《고황논집》 제41집, (경희대학교 일반대학원 학술단체협의회, 2007), p.37 ; 장기권, 《중국의 신화》, (을유문화사, 1974), pp.220~236 등을 참조할 수 있다.

22
현재 40여 점의 고려시대 수월관음도가 전해지는데, 그 가운데 네 점의 도상에 달이 묘사되고 있다. 네 점은 일본 양수사養壽寺 · 노산사盧山寺 · 장락사長樂寺 소장 수월관음도와 미국 메트로폴리탄미술관Metropolitan Museum of Art, U.S.A. 소장 수월관음도이다. 조수연, 〈고려후기 수월관음보살도와 조선후기 민화의 달月 표현 연구〉, 한국민화학회 학술발표회 자료집, 2013, pp.35~50 참조.

● **토끼문[月象紋] -토끼무늬**

불교미술에서 표현된 토끼의 형상은 《본생경(本生經; 本生譚, Jātaka)》에 실린 토끼의 소신공양 이야기에서 비롯되었다는 해석이 있다. 이는 불교 발생지인 인도의 회토懷兎 사상에서 시작된 문화가 전파되면서 영향을 미친 것으로 보는 것이다.[21] 고구려 고분벽화에서도 일월상문日月象紋이 많이 표현되며, 고려시대 수월관음도 네 점에서도 달 속에 토끼가 계수나무 아래에서 방아를 찧고 있는 모습이 묘사된다.[22]

이렇게 고구려 고분벽화와 고려 불화에 표현되었던 토끼 형상

옥천사 괘불도 부분그림

일본 장락사長樂寺 소장 고려 수월관음도 부분그림

은 조선시대 후반기 3기에 그려진 옥천사 괘불도의 문수보살상
군의 무릎 부분에도 묘사되어 있다. 여기에는 고려시대 수월관음
도에 그려진 형상과 흡사한 월상문이 보인다. 불로장생약을 찧고
있는 토끼는 앞서 살펴본 학과 마찬가지로 장수를 의미하는 상징
의 동물로, 조선 후반기 불화에서도 종종 등장하는 소재이다.

자연문

● 운문 -구름무늬

상서로운 구름을 도안한 구름무늬는 조선시대 불화에서 꽃과
함께 가장 많이 표현된 무늬이다. 운문은 크게 다섯 가지 유형으
로 나누어 살펴볼 수 있다.

제1유형은 원형이나 꽃 모양 외곽을 하고 구름무늬를 중앙에
그려 넣은 형태이다. 1유형은 다시 3가지 형태로 나눌 수 있는데,
1-1유형은 굵고 가는 선으로 원형 외곽을 두른 뒤 중앙에는 와문
을 그리고 그 주위로 당초형 구름무늬를 표현한 것이다.

운문1-1유형 봉선사 괘불도

운문1-1유형 현등사 아미타후불도

운문1-1유형 군위 법주사 괘불도

운문1-1유형 보살사 괘불도

운문1-1유형 청곡사 괘불도

운문1-1유형 송광사 석가모니후불도

1-2유형은 외곽에 굵은 선으로 당초형 구름무늬를 반형半形으로 돌리고, 그 중앙에 운문과 와문을 그려 넣어 구름과 바람의 복합 이미지를 동시에 보여 주는 유형이다.

운문1-2유형 해인사 영산회상도

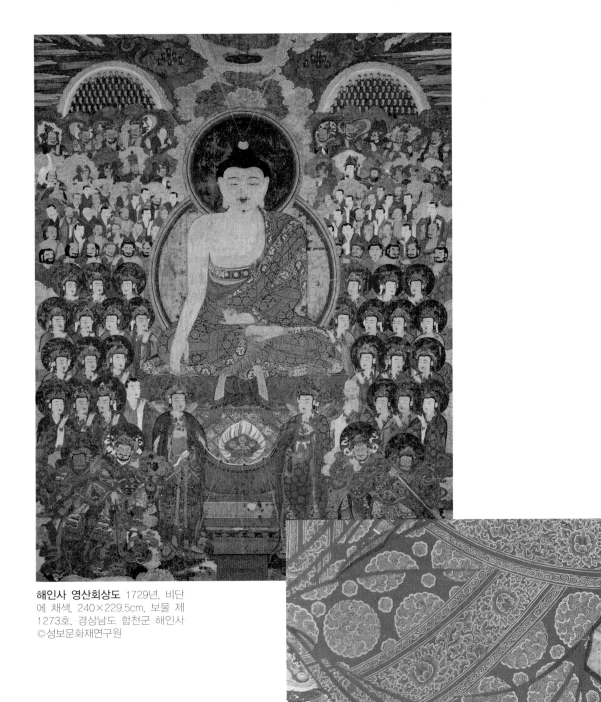

해인사 영산회상도 1729년, 비단
에 채색, 240×229.5cm, 보물 제
1273호, 경상남도 합천군 해인사
ⓒ성보문화재연구원

해인사 영산회상도 부분그림

운문1-2유형 용흥사 괘불도

운문1-2유형 운흥사 괘불도

운문1-2유형 옥련사 석가모니후불도

1-3유형은 원형과 꽃의 형태로 외형을 구획하고 흘러가는 구름을 묘사한 유형이다.

제1유형은 어떤 형태로든 외형을 만들어 틀을 갖추고 그 안에 구름무늬를 그린 유형으로, 불형 1·2기에 집중적으로 베풀어졌다.

용봉사 괘불도 부분그림

운문1-3유형 용봉사 괘불도

운문1-3유형 다솔사 괘불도 **운문1-3유형** 동화사, 향천사 괘불도

　제2유형은 외곽에 틀을 마련하지 않고 자연스럽게 흐르는 구름
무늬를 베푼 형태이다. 2-1유형은 조선시대 직물 문양에서도 많
이 보이는 유형으로, 바람이 불어 날아가는 형상의 비운飛雲과 천
천히 흘러가는 듯한 유운流雲을 본떠 도안화한 구름무늬이다.

운문 2-1유형 군위 법주사 괘불도

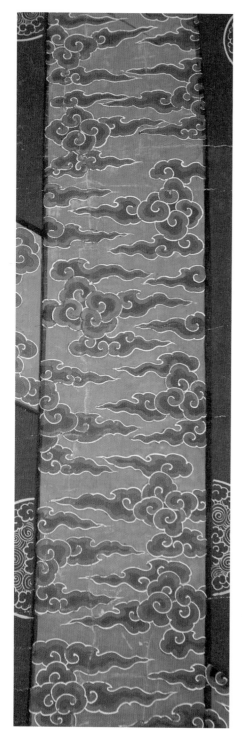

운문 2-1유형 개암사 괘불도

개암사 괘불도 부분그림(1)　　개암사 괘불도 부분그림(2)

2-2유형은 상당히 독특한 모양의 구름무늬인데, 마치 신령스런 나무의 형상 같기도 하고 영지버섯처럼 보이기도 하며, 산호초와도 닮아 있는 기이한 형태의 구름무늬다. 이는 불형 2기에 빈번하게 등장한다.

운문 2-2유형 대흥사 괘불도

제3유형은 당초형 구름무늬가 군집되어 있는 형태로 몸체에 가득 그려진 예가 보인다.

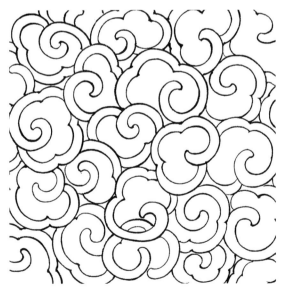

운문 3유형 도림사 괘불도

제4유형은 구름의 꼬리가 있는 2-1유형에 비해 꼬리 없이 매우 형식적으로 도안된 형태이며 이 역시 직물의 문양에서 많이 채용되고 있다.

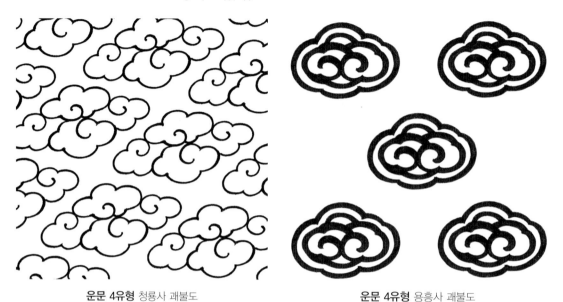

운문 4유형 청룡사 괘불도 **운문 4유형** 용흥사 괘불도

제5유형은 주로 불형 3기에 그려졌는데, 와문의 형상으로 표현한 구름무늬이다.

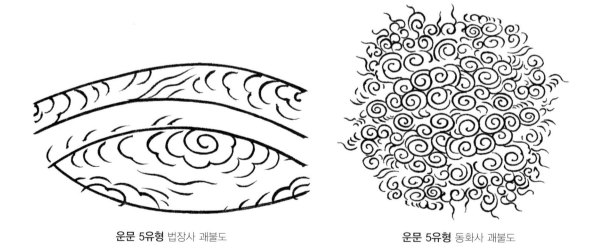

운문 5유형 법장사 괘불도 **운문 5유형** 동화사 괘불도

이렇듯 운문은 유형이 다양하여 그 어느 종류의 문양보다도 각 시기에 따라 양식을 달리하여 표현되는 경우가 잦았다. 괘불도의 경우 불형에서 운문을 많이 나타냈고, 이 밖에도 후불도, 보살도, 신중도 등 다양한 주제에서 구름무늬를 두루 채용했다. 그리는 위치별로도 무늬 유형이 달랐는데, 제1유형은 대부분 대의 몸체에 그려졌고, 제2유형은 대의 몸체 조條 부분이나 군의 몸체, 제3유형과 제4유형은 상의·군의·승각기의 몸체, 제5유형은 상의와 승각기 몸체에 베풀어졌다.

● **와문**渦紋 **−소용돌이무늬**

물과 바람 등이 소용돌이치는 자연현상을 문양화한 와문은 각 법의의 주요 문양으로서뿐만 아니라, 주문양의 주위를 장식하거나 빈 공간을 메우기 위하여 사용하는 종속적인 문양으로도 많이 표현되었다. 와문은 크게 두 가지 유형으로 그려진다.

제1유형은 원형으로 외연을 구획하여 그리는 형태이다. 1−1유형은 마치 파형동기波形銅器를 보는 듯하며, 1−2유형의 소용돌이무늬보다 훨씬 더 역동적으로 표현하고 있다. 중앙에 중심을 잡고, 3∼5개 정도로 구획을 나누어 한 방향으로 회오리바람이나 거센 파도가 일렁이는 형태를 나타냈다.

와문 1−1유형 봉림사(법화사) 후불도

와문 1−1유형 동화사 아미타후불도

와문 1-1유형 수도사 괘불도　　　　　**와문 1-1유형** 적천사 괘불도

1-2유형은 굵고 가는 선으로 원형 외곽을 그리고, 중앙에 1개에서 많게는 15개 정도까지 나선형으로 돌아가는 작은 소용돌이를 빈 공간에 나선 형태로 맞추어 한 방향으로 돌려 가며 그린 유형이다.

와문 1-2유형 대련사 괘불도　　　　　**와문 1-2유형** 흥천사 괘불도

제1유형의 소용돌이무늬는 대부분 1기 불형·보관불형 주존불상의 대의 몸체에 그려지며, 1-2유형보다 1-1유형이 앞선 시기에 표현되었다.

제2유형은 외형을 구획하지 않고 베푼 형태이다. 중앙에서부터 점점 작아지는 나선형으로 표현하였고, 양쪽 옆으로 진동치는 듯 그려 놓은 형태이다.

와문 2유형 칠장사 괘불도

● **일출문**日出紋 **−해돋이 무늬**

예부터 해는 양의 원리를, 달은 음의 원리를 상징한다. 천체의 움직임과 밀접한 관계가 있는 해는 오래전 인류가 농경생활을 시작했던 선사시대부터 특별한 상징성을 부여한 무늬로 도안되어 매우 광범위하게 그려지기 시작했다.

우리나라는 울산 천전리 암각화, 고령 양전동 암각화 등에서

일출문 봉은사 괘불도

동심원문을 발견할 수 있는데, 이는 태양을 상징하는 기호문자로 인식되던 것이 차츰 문자와 무늬로 발전한 것으로 생각된다.[23] 고구려 고분벽화 오회분4호묘·5호묘에서는 해와 달을 각각 머리에 이고 날아가는 반인반수半人半獸의 남녀 천신을 볼 수 있는데, 남자가 들고 있는 해 속에는 다리가 셋 달린 까마귀, 즉 '삼족오三足鳥'가 그려져 있고, 여자가 들고 있는 달 속에는 '섬서蟾蜍'라 부르는 두꺼비 한 마리가 들어 있는 모양이다.[24]

이러한 해의 표현은 점차 최고 권력의 상징으로 의미가 확대되면서 그 속에서 모든 광휘의 근본이 생성되는 것이라고 믿어, 더욱이 일제강점기를 포함하는 3기(1801년~1929년) 왕실발원 불화에서 불의 대의의 문양으로 많이 채용되었다.

23
선사시대 암각화 기하학적 문양에 대해서는 황수영·문명대, 《盤龜臺─蔚州岩壁彫刻》, 동국대학교, 1984 ; 문명대, 〈한국의 선사미술〉, 《韓國思想史大系》 1, (한국정신문화연구원, 1990), pp.477~504 ; 송화섭, 〈한반도 선사시대 기하문암각화의 유형과 성격〉, 《선사와 고대》 5, (한국고대학회, 1993), pp.119~120 ; 전호태, 〈울주 대곡리·천전리 암각화〉, 《한국의 암각화》, (한길사, 1996) ; 김성재, 《갑골에 새겨진 신화와 역사》, (동녘, 2000) ; 한국선사미술연구소, 《국보 제147호 천전리 각석 실측조사 보고서》, (울산광역시, 2003) ; 강삼혜, 〈천전리 암각화의 기하학적 문양과 선사미술〉, 《강좌미술사》 36호, (㈔한국미술사연구소/한국불교미술사학회, 2011.6), pp.11~37 등을 참조할 수 있다.

24
고구려 고분벽화 가운데서도 5세기 후반 쌍영총, 5세기 전반 각저총과 무용총, 5세기 말~6세기 초반의 덕화리1호분과 2호분, 6세기 후반의 통구사신총, 6세기 후반~7세기 전반의 강서중묘, 6세기 말~7세기 초반의 오회분제4호묘와 제5호묘 등 5세기 후반 무렵부터 조성된 고분벽화에서는 해와 달을 많이 표현하고 있다는 것을 확인할 수 있다. 김리나 책임편집, 《고구려고분벽화》(문화재청, ㈔ICOMOS 한국위원회, 2004).

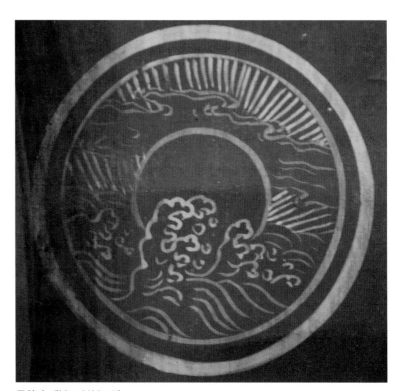

동화사 괘불도 부분그림

대의에 해를 그려 넣을 때는 둥근 원형만 그리는 예도 있으며,

태양만이 아니라 일렁이는 파도무늬, 유유히 흐르는 구름무늬 등
과 함께 망망대해茫茫大海에서 찬란한 빛을 뿜으며 떠오르는 해돋
이 광경을 묘사하여 마치 풍경화를 보는 듯 회화적인 경우도 있다.

일출문 내소사 괘불도

일출문 다솔사 괘불도

일출문 연화사 괘불도

법장사 괘불도 부분그림

일출문 법장사 괘불도

기하학문

● 결련금문 –연결고리형 비단무늬

결련금문은 여의두문을 반전시켜 길게 연결고리처럼 만들어 낸 문양 형태로서 여의두결련이라고도 일컬으며, 주로 단청에서 많이 쓰이고 있다. 불화에 표현된 결련금문은 무늬의 구성에 따라서 크게 세 가지 유형으로 나누어 볼 수 있다.

제1유형은 문양의 세부 변화에 따라 1-1유형, 1-2유형, 1-3유형으로 구분된다. 1-1유형은 결련금 중앙부를 높게 하고 양쪽 끝의 오므라드는 각도를 좁혀 오메가형 곡선[Ω]을 강조하고, 빈 공간에 녹화문이나 비늘문을 그린 것이다. 1-2유형은 녹화문 중앙에 연화문을 그리고 꼭대기에 파련화 잎을 올려 더 장식적인 효과를 부여하고 있다. 1-3유형은 곡선의 흐름을 자연스럽게 연출하고 있는 1-1, 1-2유형에 비해 결련금을 거의 직선 형태로 느슨하게 연결시킴으로써 결련금 좌우측에 생긴 공간에 녹화문이나 비늘문을 꽉 들어차게 표현하는 유형이다.

결련금문 1-1유형 보경사 괘불도

결련금문 1-1유형 다솔사 괘불도

결련금문 1-2유형 용화사 괘불도

결련금문 1-3유형 축서사 괘불도

결련금문 2유형 수도사 괘불도

제2유형은 결련금문의 변형으로 볼 수 있는 유형으로서, 여의
두문을 연결고리 선 없이 물결 모양으로 그리는 형태로 자주 표현
되지 않는 유형이다.

제3유형은 결련금문이 변형된 특이한 형태
로 내소사 괘불도에서 찾아 볼 수 있으며, 여
수 흥국사 아미타후불도에서도 연꽃과 함께
어우러진 무늬로 표현되고 있다. 이 두 점의
불화는 화승 '천신'이 대표 화승으로 조성한
불화로, 그의 창의적인 문양 세계를 보여 준
다. 마치 용이 몸을 뒤틀며 요동치는 듯한 역
동적인 표현은 훼룡문 계통의 결련금문으로,
결련금문 유형의 다양성을 볼 수 있다.

여수 흥국사 아미타후불도 부분그림

결련금문 3유형 내소사 괘불도

내소사 괘불도 부분그림

● 갈모금문 −톱니바퀴형 비단무늬

　갈모금문은 삼각형 톱니바퀴 형식 안에 녹화·연화·모란화문 등을 연달아 장식하여 그려낸 문양이다. 결련금문과 마찬가지로 단청에 많이 장식되는 금문으로, 대부분 상의, 승각기, 요의 단에 표현되고 있다.

　갈모금문은 삼각형태 안에 녹화문이나 비늘문이 있는 제1유형과 연화문·모란문이 시문된 제2유형으로 나누어 볼 수 있다.

　제1유형 중 1−1유형은 녹화문 곱팽이 형태가 잘 표현되어 있는 모양이며, 1−2유형은 비늘문형 녹화문이 시문된 형식이다.

갈모금문 1−1유형 수도사, 군위 법주사 괘불도

갈모금문 1−2유형 만연사 괘불도

　제2유형은 녹화문 자리에 연화, 모란화, 주화무늬 등을 장식하였으며, 이러한 형태는 주로 3기에 빈번하게 나타나는 유형이다.

용화사 괘불도 부분그림

갈모금문 2유형 봉국사 괘불도

갈모금문 2유형 개운사 괘불도

● 금문錦紋 −비단무늬

　다채롭게 표현된 금문은 시기가 앞서는 1기에는 오채색으로 색
을 올리기보다는 금니나 색선으로만 문양을 장식하는 경향을 보
였는데, 2 · 3기로 갈수록 화려한 색을 넣어 호화롭게 표현하였다.
또 3기에는 본존불상 대의 단이나 아난 · 가섭존자상 법의 몸체에
도 표현되어서 시기별로 문양이 그려진 경향도 알 수 있다.

봉선사 괘불도 부분그림

금문 봉선사 괘불도

여수 흥국사 아미타후불도 부분그림

금문 여수 흥국사 아미타후불도

남장사 영산회괘불도 1788년, 삼
베에 채색, 1,066×644cm, 경상북도
상주 남장사 ©성보문화재연구원

금문 남장사 괘불도

동화사 괘불도 부분그림

금문 동화사 괘불도

금문 용문사 석가모니후불도

금문 쌍계사 아미타후불도

금문 통도사 신중도 **금문** 통도사 석가모니후불도

금문 선암사 괘불도

● 기하학적 화문 ─기하학적 꽃무늬

정육각형을 기초로 하여 구성된 기하학적 꽃무늬는 형상이 대마 잎과 비슷하게 보인다고 하여 흔히 마엽문麻葉紋이라 일컬어진다. 그러나 앞서 제3장 〈고려시대의 불화 문양〉에서도 언급했듯 이를 꽃무늬를 도안화한 형태로 보고자 한다.

고려시대 불화에서는 보살상들의 투명한 천의에 많이 채용되었던 문양으로, 특히 수월관음도에서 아름답고 섬세한 기하학적 꽃무늬를 주로 살펴볼 수 있다. 조선시대 관세음보살상이 투명한 천의 대신 불투명한 백색 대의를 입는 경향을 띠게 되면서 기하학적 화문도 점차 그려지는 빈도수가 낮아졌다. 그러나 대부분 보살상에 많이 표현되었던 기하학적 화문은 조선시대로 접어들면서 불상 대의의 몸체에도 그려졌으며, 천의 전체에 모두 풀어서 표현한 비정형화된 유형뿐만 아니라 둥근 무늬 안에 반짝반짝 빛이 나는 기하학적 꽃무늬를 묘사한 예도 볼 수 있다. 기존 고려 불화에 묘사되었던 정육각형 유형에도 변화를 보이고 있는데, 일률적인 크기나 형태가 아닌 크고 작은 연판형태로 새로운 구성을 창조해 냈다.

선석사 괘불도 부분그림

기하학적 화문 선석사 괘불도

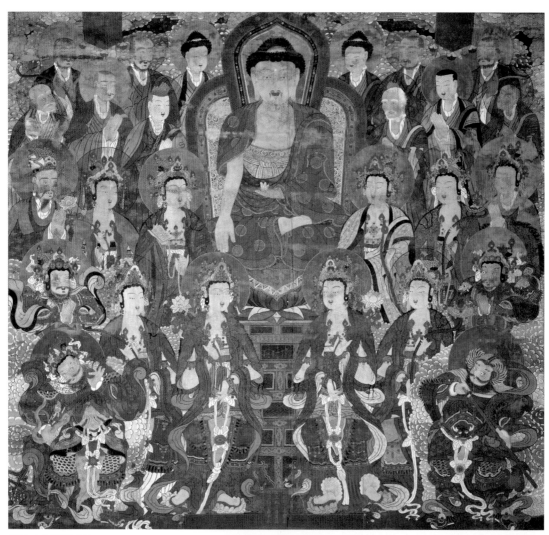

용봉사 영산회괘불도 1690년, 삼
베에 채색, 498×529.5cm, 보물 제
1262호, 충청남도 홍성군 용봉사
ⓒ성보문화재연구원

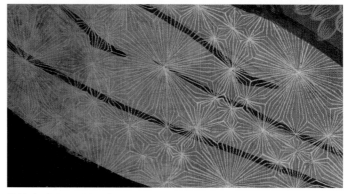

용봉사 괘불도 부분그림

기하학적 화문 용봉사 괘불도

　기하학적 꽃무늬는 1기에서 2기 중반까지 꾸준히 볼 수 있었는데, 2기 후반·3기가 되면 현저하게 등장 횟수가 줄어드는 추세를 보인다.

●능화문菱花紋 −마름문

　능화문은 마름꽃[菱花]을 도안해서 만든 문양으로, 마름꽃이 마름모꼴로 모나게 생겨 붙여진 이름이다. 능화문은 마름모 형태로 대부분 배경의 바닥 부분에 그려졌고, 3기 불화에서는 문수·보현동자상 천의 문양으로도 장식되었다.

능화문 군위 법주사 괘불도

능화문 선암사 괘불도

능화문 천은사 괘불도

비늘문 화엄사 괘불도

●비늘문

비늘문은 당초문, 녹화문과 같이 종속
문양으로 많이 채용되며, 단독문양으로는
대부분 사천왕과 팔부중상 등의 갑옷 무
늬로 나타난다. 또 불형 상의와 승각기 단
부분에 많이 그려진 연화녹화문에서 녹화
문의 변형된 형태로 비늘문을 채용하고
있다. 조선 후반기 불화에서는 겹겹이 쌓
아 올린 각각의 비늘에 두 색까지 채색하
여 단계적인 색 변화를 표현한 경우가 많
은데, 이보다 앞선 고려시대나 조선 전기,
그리고 조선 후반기 1기만 하더라도 빛 단
계를 내어 표현한 경우보다는 흰색 선과
먹선으로만 묘사한 비늘문이 빈도수가 더
높게 나타난다.

여수 흥국사 아미타후불도 부분그림

비늘문 여수 흥국사 아미타후불도

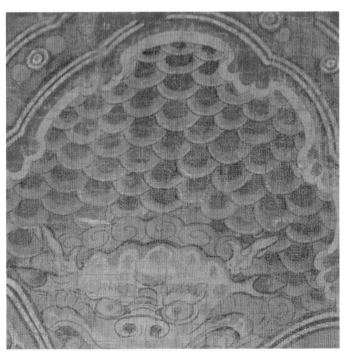

영수사 괘불도 부분그림

비늘문 청량사 신중도

● 능형보주문菱形寶珠紋

능형은 4개 또는 8개 이상의 오금 곡선을 두어 마치 꽃모양처럼 만들어낸 기하학 문양이다. 능형문은 삼국시대부터 공예품과 각종 기물에 애용된 문양으로, 통일신라시대 이후 더욱 유행하여 고려시대는 말할 것도 없고 조선시대에 이르기까지 직물류·가구류·공예품류 등 상당히 넓은 범위에서 장식되었다.

안국사 괘불도 부분그림

능형보주문 안국사 괘불도

능형보주문은 능형 안에 녹화문과 보주를 같이 장식하고 있는데, 대체로 4개의 오금곡선을 이루는 사능형四菱形이 기본이고 승각기, 요의, 군의 단에 그려진 빈도수가 높다. 시기가 비교적 이른 1·2기 때 주로 그려지며 그보다 뒤진 3기에는 거의 보이지 않는다. 또 괘불도 가운데 불형은 타원형에 가까운 능형으로, 보관

보경사 괘불도 부분그림

불형은 원형에 가까운 능형 모양으로 만들어서, 주존불상의 형식에 따라 능형의 유형도 달라지는 것을 알 수 있다. 능형보주문은 연화녹화문과 구성 형식이 비슷한데 연화문 자리에 능형의 외곽이 있고 그 안에 보주를 그린 점이 다르다.

능형보주문 쌍계사, 마곡사 괘불도

능형보주문 여수 흥국사 괘불도

● 동심원녹화문

동심원문은 앞서 일출문에서 살펴봤듯이 선사시대 원시문양부터 그 시원을 찾아볼 수 있으며, 이러한 기하학적 무늬는 신앙의 대상으로서 해와 별의 모양[星狀]을 상징하는 것으로 추정하고 있다.

동심원녹화문은 이런 상징성을 지닌 동심원문과 녹화문이 결

대련사 괘불도 부분그림

동심원녹화문 대련사 괘불도

합된 문양으로, 연화녹화문과 능형보주문의 형식과 흡사한 유형인데 연꽃무늬와 능형무늬가 자리한 곳에 동심원문이 있는 형태이다. 동심원녹화문은 조선 후반기 불화에 두루 채용되고 있는데 3기보다는 1·2기에 장식된 빈도수가 많다.

동심원녹화문 용흥사 괘불도

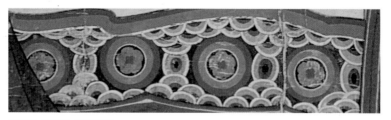

만연사 괘불도 부분그림

● 태극문

태극太極은 음과 양으로 이루어진 우주 만물 구성의 가장 근원이 되는 본체를 일컫는다. 《주역》에 따르면, 하늘과 땅을 비롯하여 사람까지 아우르며 음양이 변화하여 모든 것이 생성되고 발전과 번영을 영원히 계속한다고 하였다.

불화에서 태극문은 이태극二太極, 삼태극三太極, 사태극四太極 등 무늬가 다양하게 그려진다. 그런데 불·보살상의 법의에는 거의 보이지 않고 주로 화려한 금구 장식물 문양으로 표현된다. 또 1·2기의 불화보다는 3기 불화에서 빈도수가 높게 나타난다.

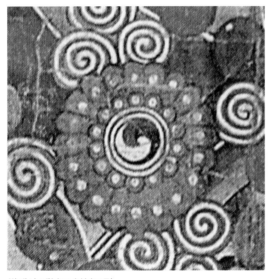

쌍계사 괘불도 부분그림

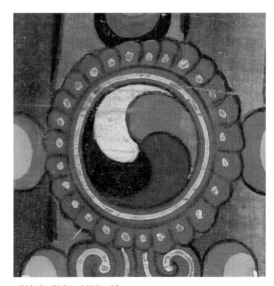

개암사 괘불도 부분그림

기타 문양

● 칠보문七寶紋

조선 후반기 불화에 그려진 칠보문은 불교의 칠보가 아닌 도교에서 말하는 칠보로 장식되었는데, 시대적·사회적 경향으로 말미암아 기복적인 의미가 더 강한 무늬를 선택한 것으로 생각된다. 단청에서도 길상과 존귀의 대상으로 칠보무늬를 많이 장식하

고 있는데, 주로 현판의 외곽 테두리나 별지화, 불단, 닫집 등 고귀한 기물에 그려서 화려하게 색을 칠한다. 조선 후반기 불화에 표현된 칠보문은 화면 바닥에 보주와 함께 펼쳐져 있거나, 보살들의 영락 장식물 등에 묘사된 예가 많이 보인다. 불의에 장식한 예는 3기 흥천사 괘불도 대의 몸체의 애엽보가 대표적이다.

칠보문 흥천사 괘불도(1)　　　　　　　　　　　**칠보문** 흥천사 괘불도(2)

해인사 팔상도 중 비람강생상毘藍降生相 **부분그림**

● **여의두문**如意頭紋

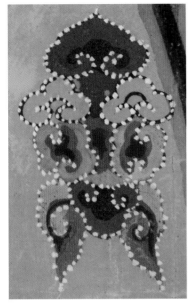

불암사 괘불도 부분그림

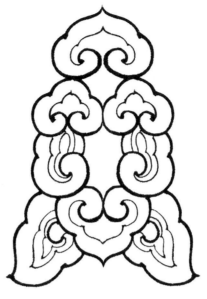

여의두문 봉국사, 불암사 괘불도

여의두문은 시기가 이른 용흥사 삼세불괘불도 본존 상의에 그려지고는 있으나 1기 불화에 표현되는 빈도수는 높지 않으며, 대부분 불형 3기에 장식된다. 그러나 3기에도 불·보살상보다는 다른 군상들이나 영락 장식물에 표현된 예가 많다.

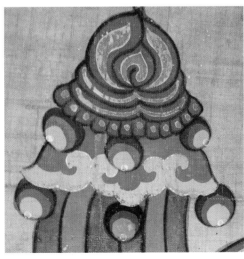

개암사 괘불도 부분그림

남해 용문사 괘불도 부분그림

문자문 청룡사 소장 원통사 괘불도

● **문자문**文字紋

　조선 후반기 불화에 그려진 문자 문양 가운데 범梵자문은 1기부터 3기까지 꾸준히 그려졌는데, 1·2기 때보다 3기에 그려지는 빈도수가 높아진다. 1기는 원형 외곽을 표현하지 않고 대의와 상의 몸체에 베풀어지는 유형이 많으며, 3기는 둥근 무늬 안에 다양한 유형으로 표현하는 점이 특징이다. 3기 동화사 괘불도는 같은 옴ॐ자를 다양한 기법과 도안으로 묘사하고 있다.

남장사 괘불도 부분그림

수덕사 괘불도 부분그림

동화사 괘불도 부분그림(1)　　　　　　　동화사 괘불도 부분그림(2)

　　만자문은 길하고 성스러움을 상징하여 부처님의 불의뿐만 아
니라 장식물에도 여러 유형으로 장엄하게 그려져 있다. 수壽자문
과 복福자문도 만자문과 마찬가지로 무병장수와 부귀영화 같은 길
상적 의미가 있어 후반기에 조성된 불화에 많이 쓰였던 문양이다.

문자문 동화사 괘불도, 봉은사 신중도

조선 후반기 불화 문양의 분야별 특징

조선시대 후반기 불화 문양을 분석하면서 서울·경기 지역과 경상 지역, 전라 지역, 충청 지역 등 4개 지역으로 나누어 살펴보았다. 각 지역별 불화 문양이 그려진 경향과 함께, 각 시기에 따른 대표 화사별로 어떠한 공통점이 있으며 무슨 차이점이 있는지를 살펴보도록 하겠다.

지역별 문양 경향

● 서울·경기 지역

조선 후반기 불화에는 전 시기를 통틀어 대체로 꽃무늬 위주의 문양이 그려졌다. 그러나 17~18세기 서울·경기 지역의 경우 불의와 법의 대의 몸체에는 선조線條의 덩굴무늬가 주로 그려졌고, 단 부분 역시 선조의 덩굴무늬와 함께 도안화한 연꽃무늬가 장식되고 있음을 볼 수 있다. 상의와 군의 및 승각기의 몸체에는 거의 문양이 표현되지 않고 단에만 결련금문과 갈모금문이 그려졌는데, 드물게 청룡사 괘불도의 군의 몸체에는 연화문이 보인다.

이에 견주어 19~20세기에 조성된 불화는 대의 몸체에 선조의 원문양이 표현되어 있는데, 연화문을 비롯하여 범자문과 와문, 물 위로 해가 떠오르는 모양의 일출문 등이 다양하게 등장하며, 단에는 몇 점의 예를 제외하고 대부분 연화당초문으로 그렸던 것을 파악할 수 있다. 이 시기 역시 상의와 군의에는 몸체나 단에 문양이 거의 보이지 않으며, 승각기 단에만 문양 표현이 되어 있다.

19~20세기 경우 왕실과 관련된 불화가 많아서인지 대의 단과 승각기 단에는 문양이 매우 화려하게 그려져 있으나 상의와 군의, 승각기는 단순화해 몸체에 문양을 거의 표현하지 않고 있다.

봉선사 삼신불괘불도(오른쪽)
1735년, 종이에 채색, 805×459cm, 경기도 유형문화재 제165호, 경기도 남양주 봉선사

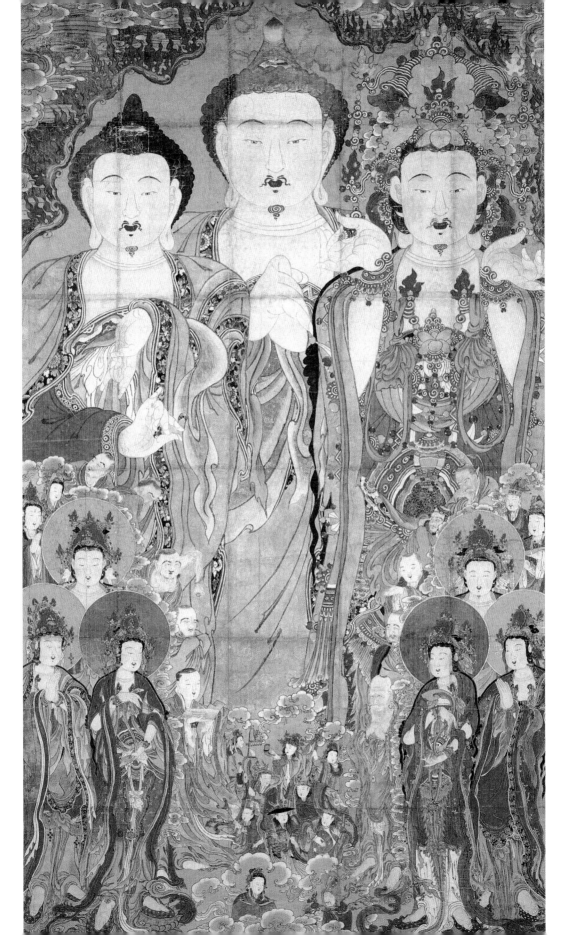

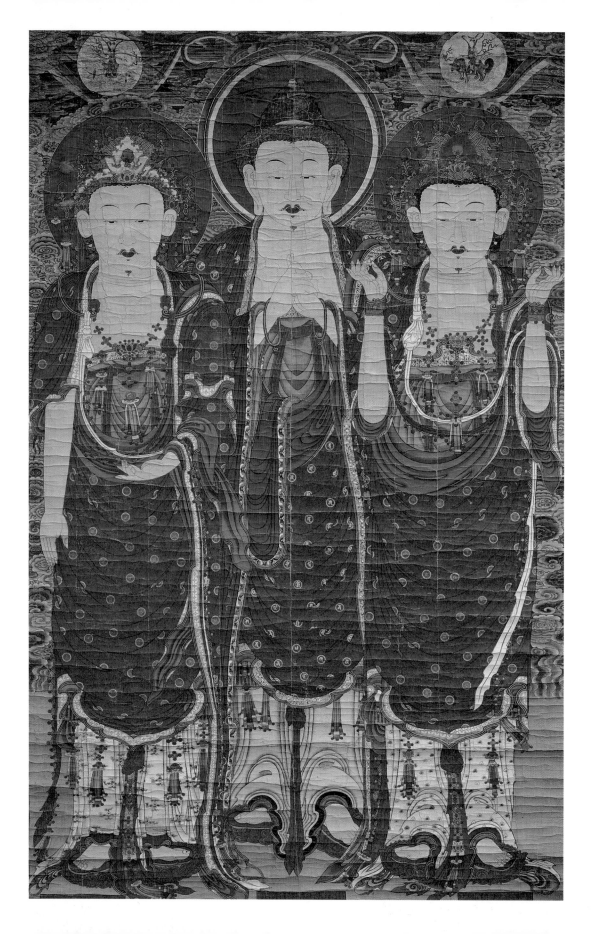

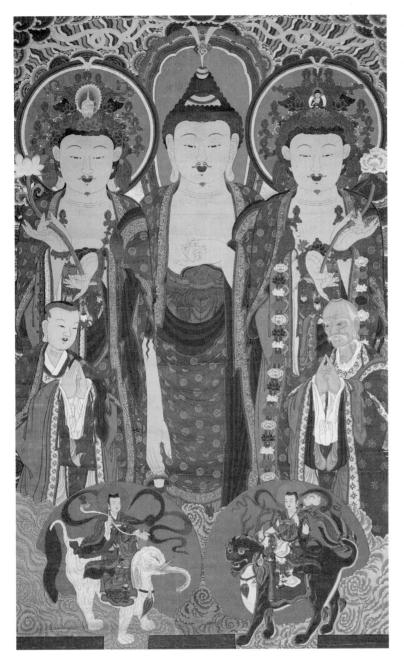

고양 흥국사 아미타괘불도 1902
년, 면에 채색, 597×360.5cm, 경
기도 유형문화재 제189호, 경기도
고양 흥국사 ⓒ성보문화재연구원

괘불화의 경우 남양주 흥국사와 서울의 경국사·봉국사·연화사
괘불도의 승각기를 보면 중앙 부분에 마치 용포의 흉배를 연상케
하는 형태의 단이 마련되어 있고 큼직한 보상화문을 장식했으며,
봉국사 괘불도의 단에는 운룡문을 시문하여 서울·경기 지역 중

원통사 삼신불괘불도(오른쪽) 1806
년, 삼베에 채색, 500×320cm, 서울
청룡사 소장 ⓒ성보문화재연구원

심의 왕실발원 불화 문양의 특징을 잘 보여 주는 듯하다.

● 경상 지역

용흥사 괘불도를 비롯하여 율곡사, 북장사 괘불도 등 1600년대 불화의 시문 경향을 보면, 서울·경기 지역과 다르게 대의와 상의, 군의, 승각기 모두 연화문을 중심으로 한 무늬들이 화려하게 시문되어 있음을 파악할 수 있다. 1600년대에는 몸체에 도안화한 연화문과 함께 여의두문과 모란화문이 보이기 시작하며, 각 단에는 연화문과 결련금문 위주의 문양을 장식했다. 선석사 괘불도를 비롯하여 1700년대에 조성된 괘불화의 문양을 보면, 연화문 위주에 능형 보주문과 보상화문이 새롭게 나타나고, 단에는 연화문과 결련금문 중심의 문양이 펼쳐지는 경향을 볼 수 있다. 이 시기에는 또한 청곡사와 운흥사 괘불도에서 볼 수 있듯이 사실적으로 표현된 모란화문이 대의와 상의, 군의 몸체 및 단에 더욱 적극적으로 등장하는 특징을 보이는데, 특히 대의 단에 연화 및 보상화와 덩굴이 결합한 연화당초문과 연화보상당초문이 등장하여 화려함을 더해 주고 있다.

18세기 들어 많이 등장하는 대의 몸체의 문양은 황색 선으로 원권을 짓고 그 안에 평면 형태의 연꽃을 넣은 원문과, 고사리 모양 또는 결련금문 형태의 덩굴로 테두리를 짓고 그 안쪽으로 연꽃 문양을 채운 원문, 바깥쪽으로 소용돌이 문양[나선형 와문]을 두르고 안에 꽃무늬를 넣은 원문 등으로 다양하게 펼쳐지고 있다.

예천 용문사, 청곡사, 운흥사, 은해사, 통도사, 축서사, 쌍계사 괘불도 등 1700년대 조성된 불화 상의와 군의 몸체에는 크고 자연스러운 형태의 연화와 보상화, 모란화문양이 그려져 있으며, 각 법의 단 역시 녹화 바탕의 연화문이라든가 결련금문, 갈모금문이 그려져 있다.

한편 옥천사 괘불도를 시작으로 동화사 괘불도에 이르기까지 무늬가 그려진 경향을 살펴보면, 각 법의의 몸체와 단에 연화문

과 연화당초문, 모란화문, 용
문, 운문, 결련금문 등이 그려
져 있다. 그러나 대의 몸체와
단, 승각기 단에만 채색문양이
펼쳐진 옥천사의 경우를 제외
하고 20세기에 들어서는 대의
몸체에 거의 황색 선으로만 문
양을 나타냈다.

그 가운데서도 더욱이 동화
사 괘불도를 살펴보면 대의 몸
체에 원문양이 가득 그려져 있
는데, 연화문을 비롯하여 범
자문, 만자문, 일출문, 파상
문, 해와 달, 별자리가 표현된
자연문 등이 다양하게 등장한
다. 상의 단에는 단청에서나
사용되었던 줏대금문이 새롭
게 시문되면서 다른 지역에서
는 볼 수 없는 특징을 보여 주
고 있다.

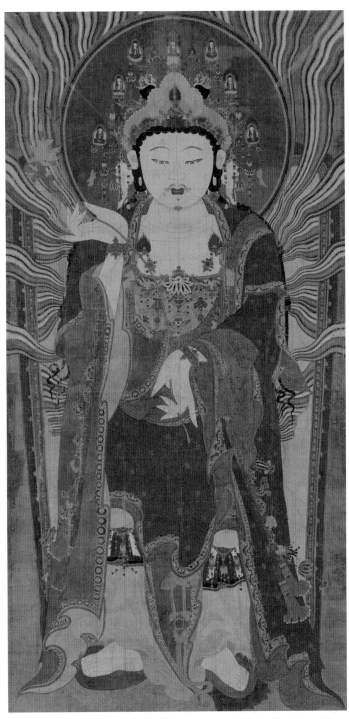

수도사 노사나불괘불도 1704년, 삼베에 채색, 836×432cm,
보물 제1271호, 경상북도 영천 수도사 ⓒ성보문화재연구원

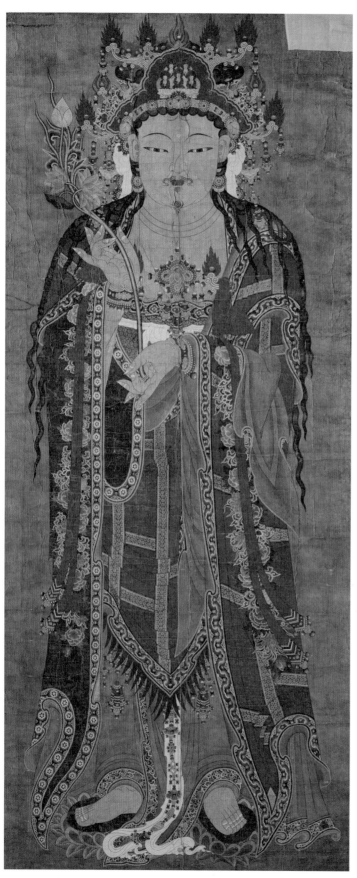

보경사 괘불도 1708년, 삼베에 채색, 953
×402cm, 보물 제1609호, 경상북도 포항
보경사 ©성보문화재연구원

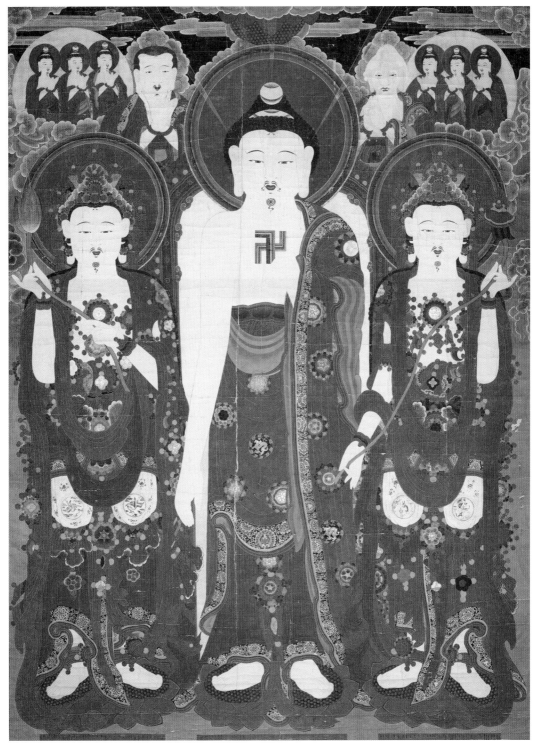

옥천사 괘불도 1808년, 비단에 채색, 948×703cm, 경
상남도 유형문화재 제299호, 경상남도 고성군 옥천사
ⓒ성보문화재연구원

●충청 지역

경상 지역, 전라 지역과 같이 충청 지역 불화에서도 대부분 대의와 상의, 군의, 승각기에 모두 문양이 나타난다. 그런데 괘불화를 살펴보면, 법주사 괘불도를 제외한 보관불형이 보살형 대의를 착용하고 있다. 신원사와 수덕사 괘불도 대의 몸체와 수덕사·마곡사 괘불도 군의 몸체, 그리고 무량사 괘불도 군의 단과 신원사·수덕사·마곡사·무량사괘불도 승각기 단에만 문양이 보일 뿐이다.

위 네 괘불도는 보관불형으로서, 보살상과 같이 모두 허리에 요의를 두르며 몸체와 단에 빠지지 않고 무늬가 그려져 있다. 몸체에는 단색으로 처리된 연화당초문 및 보상당초문이 장식되어 있고, 단에는 녹화 바탕 및 녹색과 청색 바탕에 평면적인 연화문이 가득하다. 한편 수덕사·마곡사 괘불도 군의 몸체에는 약화된 동일한 유형의 작은 꽃무늬가 그려져 있고, 신원사·수덕사 괘불도 대의 몸체에는 간단한 모양의 동일한 범자문이 보인다. 이처럼 범자문과 함께 녹색 바탕의 평면적 연화문이 시문된 예는 이미 갑사 괘불도에서부터 등장하고 있어서 그 영향관계를 짐작할 수 있다. 홍성 용봉사 괘불도의 경우는 대의 몸체와 단, 상의 단, 승각기 몸체와 단에 문양이 보이는데, 대의의 경우 몸체와 단 모두에 금니로 된 선조의 연화문이 그려져 있다. 몸체의 무늬는 능형의 굵은 선으로 윤곽 지은 안쪽에 연화당초문과 운문을 표현한 원문양이며, 대의 단은 적색 바탕에 금으로 약하게 바림하고 줄기를 첨가한 연화당초문을 두어 섬세함이 엿보인다. 상의 단과 승각기 단에는 녹화 바탕에 갈모금문과 연화문이 그려져 있으며, 승각기 몸체에는 금채金彩한 듯 전면에 금이 발라진 연꽃무늬가 표현되어 있다.

예산 대련사와 보은 법주사 괘불도의 경우 대의 단과 군의 단, 승각기 단에 결련문과 갈모금문이 그려져 있는데, 법주사 괘불도 각 법의에 시행된 문양과 경상 지역의 통도사 괘불도를 비교해 보면

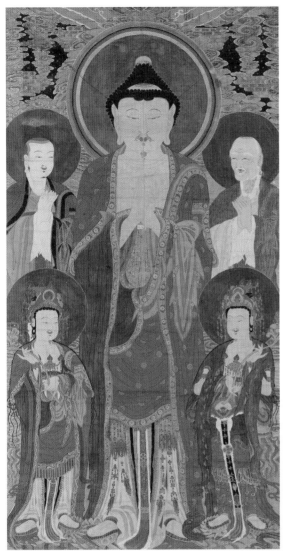

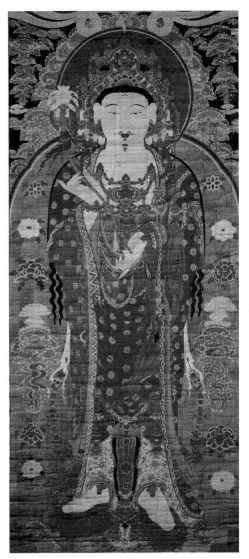

대련사 비로자나괘불도 1750년, 삼베에 채
색, 687×361cm, 충청남도 예산군 대련사
ⓒ성보문화재연구원

법주사 괘불도 1766년, 삼베에 채색, 580×
1,350cm, 보물 제1259호, 충청북도 보은군
법주사 ⓒ성보문화재연구원

무늬가 그려진 위치 및 문양의 종류와 특징, 문양의 표현방법까
지 거의 동일한 것을 발견할 수 있다. 지역은 차이가 있으나 조성
화원이 동일한 까닭이다.

충청 지역 불화 문양은 개심사와 향천사 괘불도에서 볼 수 있듯
이 1700년대 후반 이후에 이르러 더 풍요롭고 화려하게 표현된다.

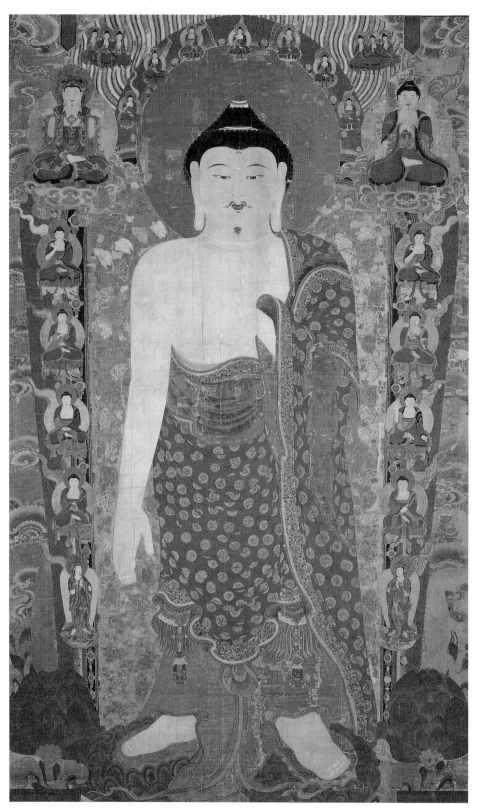

개심사 영산회괘불도 1772년, 삼베에 채색,
921×553cm, 보물 제1264호, 충청남도 서산
개심사 ⓒ성보문화재연구원

●전라 지역

상대적으로 조성 시기가 이른 죽림사 괘불도를 비롯한 전라 지역 불화 또한 각 법의에 문양이 많이 보이며, 더욱이 각 법의의

도림사 영산회괘불도 1683년, 삼베에 채색, 700×680cm, 보물 제1341호, 전라남도 곡성군 도림사 ©성보문화재연구원

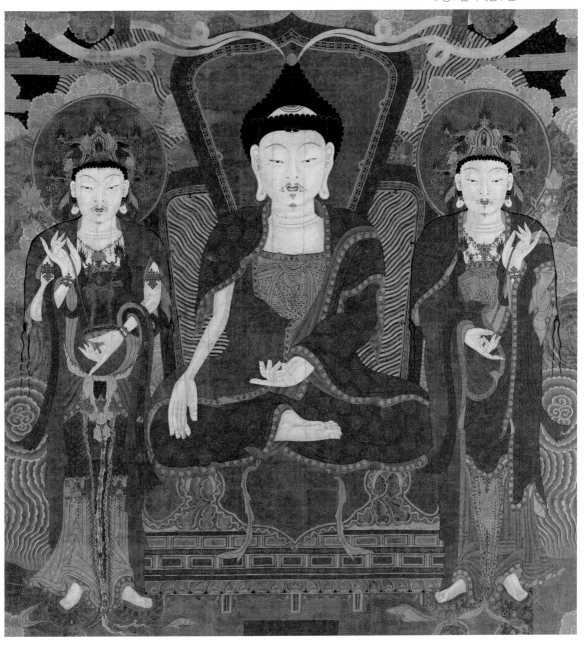

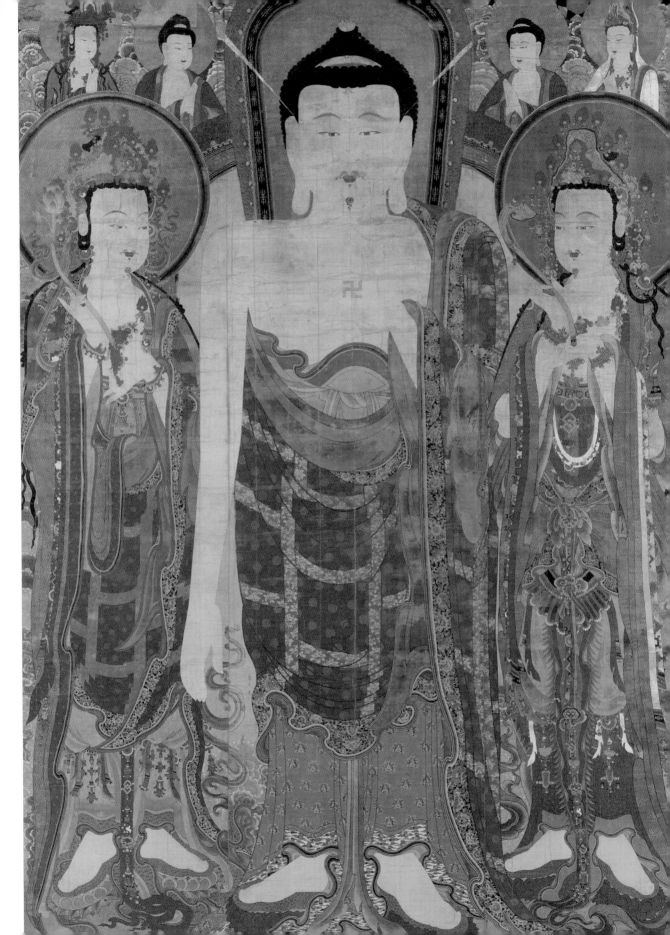

단을 보면 거의 빠짐없이 무늬가 화려하게 그려져 있다. 문양은 대부분 결련금문 및 도안화한 평면 연화문과 연화당초문, 여러 꽃과 당초가 결합된 복합적 성격의 보상모란당초문이 주를 이룬

다. 각 법의의 몸체 역시 연화문 및 운문과 와문으로 꾸며진 원문, 그리고 구획 없이 자유롭게 표현된 연화문 및 보상화문과 모란화문, 부정형 운문 등 여러 문양들이 보이는데, 특히 모란화문이 증가한 것이 눈에 띈다.

한편 만연사 괘불도대의 몸체에는 파도문으로 원형 윤곽을 지은 다음 그 안에 금채된 용을 넣어 장식한 특이한 문양이 보인다. 이렇듯 파도문으로 둥근 꼴 윤곽을 짓고 있는 예와 비슷한 모양의 당초형 원문이 안국사·운흥사·다보사·개암사 괘불도에서도 보이고 있어 지역적 특징과 함께 동일 화승으로부터 비롯된 경향으로 추측된다.

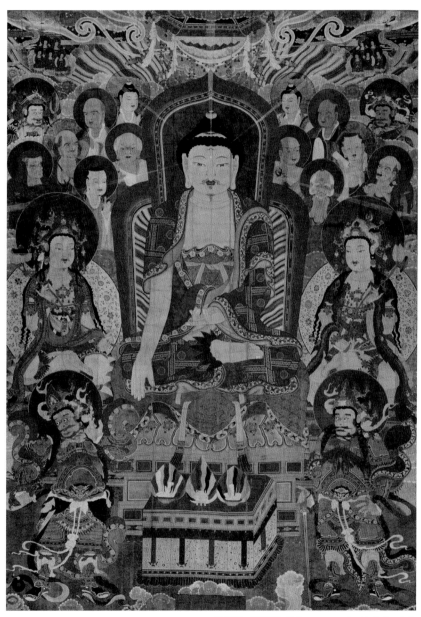

화엄사 영산회괘불도 1653년, 삼베에 채색, 1,009×731cm, 국보 제301호, 전라남도 구례군 화엄사 ©성보문화재연구원

여기까지 지역에 따라 무늬가 그려진 경향을 살펴본 결과, 서울·경기 지역의 경우 17~18세기에는 선 위주의 덩굴무늬가 주로 그려지고 불의의 몸체에는 문양이 생략되는 추세이며, 19~20세기에 들면 왕실 관련 불화가 다수 조성되면서 보상당초문과 운룡문이 화려해짐을 볼 수 있다.

경상 지역의 경우는 서울·경기 지역과 달리 각종 불의에 연꽃무늬 위주의 문양이 화려하게 장식되는 경향을 볼 수 있는데, 17~18세기에는 연화문과 함께 능형 보주문과 보상화문이 새롭게 출현하고 단청 문양에서 많이 보이는 결련금문과 갈모금문을 채용한 것이 눈에 띈다. 또한 사실적으로 묘사된 모란화문과 연화보상당초문이 등장하고 대의 몸체에 원문이 증가하는 경향도 파악된다. 더욱이 19~20세기에 들어서는 범자문, 만자문, 일출문, 파상문, 자연문 등 다양한 선조 원문양의 증가와 더불어 단청에서나 볼 수 있는 금문이 채용되고 있음을 들 수 있을 것이다.

충청 지역 역시 경상 지역과 같이 대의, 상의, 군의, 승각기 등 모든 법의에 문양을 그려 넣고 있는데, 보관불형 주존불 그림이 유행하는 17세기에는 불의의 문양이 생략되는 대신 요의 무늬가 화려해진다. 18세기에 들어서는 원 무늬가 다양해지는 것과 더불어 문양들이 풍요롭고 화려해지는 경향이 확인된다.

전라 지역 괘불화 역시 경상·충청 지역과 비슷한 시문 경향을 보이는데, 연꽃, 구름, 소용돌이무늬 중심의 원문이 증가했으며, 더욱이 정형화되지 않은 형태의 다양하고 자연스러운 연화문, 보상화문, 모란화문, 운문이 그려진 것과 더불어 모란화문이 크게 증가하는 흐름을 볼 수 있다.

화사별 문양 경향

화사畵師에 따라 불화 문양이 그려진 경향에 대해서는 화승들의 활동 시기에 따라 크게 1600년대, 1700년대, 1800~1900년대로 구분하여 살펴보겠다.

● 1600년대

1600년대는 현재까지 조사된 것들 가운데 가장 조성 시기가 앞서는 나주 죽림사 괘불도(1622년)의 수화승 '수인首印'[25]을 비롯하여 신겸信謙, 경잠敬岑, 지영智英, 응열應悅, 인규印圭, 능학能學, 학능學能, 해숙海淑 등의 화승들이 활약하던 시기이다. '수인'은 섬세하면서도 활달한 선의 연화문과 선이 굵고 굴곡이 큰 결련금문을 다수 표현한 것이 특징이다. 이러한 유형의 결련금문은 '지영'이 수화승을 맡아 그린 화엄사 괘불도(1653년)에서도 볼 수 있는데, '수인'과 '지영' 두 화승의 활동지역이 전라도라는 공통점으로부터 비롯된다고 할 수 있다.

보살사 괘불도(1649년)를 시작으로 안심사(1652년) · 비암사(1657년) 괘불도를 조성한 '신겸'[26]은 적색이나 녹색 바탕을 이용하여 몰골법과도 같이 굵은 선으로 연화당초문을 그려 넣음으로써 무늬가 도드라져 보이게 하는 그만의 특징을 보여 준다. '경잠'과 '응열'은 거의 동일한 문양 유형과 표현 방법을 구사하고 있다. 즉, '경잠'이 수화승을 맡은 갑사 괘불도(1650년) 삼신불 대의 몸체에서 보이는 범자문이 '응열'이 책임을 맡아 그린 신원사(1664년)와 수덕사(1673년) 괘불도에서도 거의 비슷한 형태로 나타나며, 대의와 상의, 군의, 승각기 단의 연꽃문양 또한 동일한 형태 및 표현법으로 그려진 것인데 같이 활동했던 결과로 볼 수 있다. 용흥사 괘불도(1684년) 수화승 '인규'[27]는 굵은 선을 사용한 표현과 더불어 도안화된 문양을 채용하여 대범함을 보여 주는 한편 섬세하면서도 율동감 넘치는 표현법을 구사했다. '능학'[28]은 마곡사 괘불도(1687년)의 수화승으로서, 존상을 섬세하게 묘사한 것과 달리 생략 · 단순화하는 경향을 보여 준다. 북장사 괘불도(1688년)의 수화승 '학능'[29]은 '경잠'이 수화승이었던 갑사 괘불도 조성에 참여했었으나 그와는 전혀 다르게 문양 표현이 섬세하고도 장식적이며, 또한 연꽃과 모란꽃의 뛰어난 사실적 묘사로 회화성이 엿보인다. 이와 같은 사실적 묘사는 용봉사 괘불도(1690년) 수화

25
수인의 활동에 대해서는 김창균, 〈조선조 인조~숙종 대 불화 연구〉, 동국대학교 박사학위논문, 2006.2, p.160 참조.

26
신겸의 위치 및 활동범위와 신겸 계파 화승들에 대해서는 김창균, 〈화승 신겸파 불화의 연구〉,《강좌미술사》26-Ⅱ호, (㈔한국미술사연구소/한국불교미술사학회, 2006.6), pp.546~548 참조.

27
인규의 활동 및 화풍에 대해서는 김창균, 〈조선조 인조~숙종 대 불화 연구〉, pp.171~172 참조.

28
능학의 유파 및 불화경향에 대해서는 위의 논문, pp.172~173 참조.

29
학능에 대해서는 김창균, 〈조선 인조~숙종 대 불화의 도상특징 연구〉,《강좌미술사》28호, (㈔한국미술사연구소/한국불교미술사학회, 2007.6), pp.80~81 참조.

승 '해숙'에게서도 발견된다. 더욱이 해숙은 꼼꼼하고 세밀한 금
선묘로 연화당초문이라든가 모란화문을 나타내어 더욱 생동감이
뛰어나다.

●1700년대

1700년대에는 부안 내소사 괘불도(1700년) 수화승 '천신天信'을
비롯하여 탁휘卓輝, 성징性澄, 수원守原, 인문印文, 의겸義謙, 색민
色敏, 비현丕賢, 쾌윤快允 등의 화승들이 활동하던 시기이다.

'천신'의 경우, 연화문 또는 모란화문을 나타낼 때 간단하면서
도 단정하게 사실적으로 표현한 무늬의 구성력과 형태미가 돋보
인다. 선석사 괘불도(1702년)를 조성한 '탁휘' 또한 연화문과 연화
보상당초문을 묘사하는 데 정교한 필치가 돋보이고, 결련금문 역
시 간단하면서도 구성이 뛰어나다. 이와 같은 경향은 선석사 괘
불도 조성 때 탁휘 휘하에 동참하였던 '성징'의 예천 용문사 괘불
도(1705년)에서도 파악되는데, 특히 대의 단과 승각기 몸체의 연
화보상당초문 및 군의 단과 상의 단의 결련금문에서 뚜렷하게 나
타난다. 김룡사 괘불도(1703년) 수화승 '수원'과 수도사 괘불도
(1704년)를 조성한 '인문'[30]은 서로 차이를 보이면서도 각 법의의
단에 시문된 연화문 또는 결련금문을 표현하는 데는 서로 동일하
게 장식적이다. 청곡사 괘불도(1722년)를 시작으로 18세기 중반
무렵까지 크게 활약한 '의겸'은 법의 전반에 걸쳐 문양을 화려하
게 장식했다는 특징이 있다. 청곡사를 비롯하여 의겸이 수화승을
맡아 조성한 안국사(1728년) · 운흥사(1730년) · 다보사(1745년) ·
개암사(1749년) 괘불도 등에 빠짐없이 보이는 대의 몸체 선조의
원문과 사실감 넘치는 보상화문, 모란화문, 보상모란당초문 표현
은 그의 그림에서만 볼 수 있는 특징이다. 더욱이 청곡사 괘불도
를 시작으로 운흥사 · 다보사 · 개암사 괘불도 군의 몸체에서 볼
수 있듯 단독무늬로서 석류동과 혼합된 모양의 보상화문은 의겸
고유의 형태이며, 각 법의 단에 장식되는 능형보주문 및 결련금

문과 함께 몹시 장식적이다. 이 같은 의겸의 문양 표현 경향은 이후 그의 제자 '색민'[31]이 그린 대흥사 괘불도(1764년)에까지도 나타나고 있어 영향관계가 짐작된다. '비현'[32]과 '쾌윤'[33] 역시 의겸의 수하에서 활동했던 화승으로, 안정된 필치와 화려한 색채, 다양한 문양 채용에서 그 영향관계를 알 수 있다. 여수 흥국사(1759년)·금탑사(1778년)·만연사(1783년) 괘불도와 남해 용문사(1769년) 괘불도로는 비현과 쾌윤이 의겸보다 더 밀접한 관계였음을 파악할 수 있다. 쾌윤의 남해 용문사 괘불도와 비현의 만연사 괘불도 대의 몸체의 용문양 및 단의 연화모란당초문, 승각기 단에 도안화된 연꽃무늬에서도 이를 추측할 수 있다. 용문사 용분양의 경우 파도문으로 원형 윤곽을 지은 뒤 안쪽에 용을 그려 넣었는데, 만연사 괘불도에서 이와 거의 비슷한 유형의 용무늬를 찾아볼 수 있다. 대의 단의 문양 또한 짙은 청색 바탕에 채색의 꽃무늬와 당초가 결합된 연화모란당초문이 그려져 있는데, 용문사·금탑사·만연사 괘불도 모두 문양의 크기 차이만 있을 뿐 형태가 거의 동일하다.

● 1800~1900년대

이 시기는 청룡사(원통사) 괘불도(1806년) 수화승 '민관旻官'[34]을 비롯하여 영환永煥, 응석應釋 등 1800년대에 활약한 화승들과, 돈희頓喜, 봉감奉鑑, 봉법奉法, 축연竺演, 약효若效, 봉민奉珉으로 이어지는 화승들이 화동하던 1900년대로 나누어 살펴볼 수 있다.

1800년대 불교화단을 이끌어 간 선두주자 '민관'은 '영환'과 '환감煥鑑'을 보조화승으로 참여하게 하여 청룡사(원통사) 괘불도를 조성하게 된다. 삼신불 모두 대의 몸체에 범자 원문이 그려져 있으며 대의 단 및 상의 단, 승각기 단의 무늬를 그리는 경향을 보이는데 매우 장식적이다.

민관과 함께 활동했던 '영환'[35]은 백련사 괘불도(1868년)를 시작으로 경국사 괘불도(1878년)와 봉국사 괘불도(1892년), 불암사 괘

31
색민은 의겸의 제자로서 화풍의 영향관계를 살필 수 있다. 더욱이 색채라든가 화려한 문양은 의겸의 경향을 많이 따르고 있음을 볼 수 있다. 색민에 대해서는 김창균, 〈화승 색민과 그의 불화〉, 《강좌미술사》 29호, ((사)한국미술사연구소/한국불교미술사학회, 2007.12), pp.128~142 참조.

32
비현의 활동 이력은 안귀숙, 최선일, 《朝鮮後期僧匠人名辭典: 불교회화》, (양사재, 2008), pp.214~215 ; 장희정, 《조선후기 불화와 화사 연구》, (일지사, 2003), pp.234~246 참조.

33
쾌윤의 활동 이력은 안귀숙, 최선일, 위의 책, pp.577~578 ; 장희정, 위의 책, pp.246~254 참조.

34
민관의 활동과 화풍은 김창균, 〈19세기 경기지역 수화승 금곡당 영환과 한봉당 창엽 연구〉, 《강좌미술사》 34호, ((사)한국미술사연구소/한국불교미술사학회, 2010.6), p.108 참조.

35
영환에 대해서는 위의 논문, pp.110~111 참조.

불도(1895년) 조성 때 '응석'과 '봉감'을 참여시켜서 대의 단과 승각기 단을 장식했기 때문에 연화 및 연화당초문이 비슷하다. 더욱이 승각기 단의 모양이 여의두문 형태를 이루고 연화당초문, 모란화당초문, 운룡문을 그려 넣어 화려하게 장엄했는데, 이와 같은 흐름은 '영환'의 경국사 괘불도로부터 시작하여 봉국사와 '돈희'의 연화사 괘불도(1901년)·고양 흥국사 괘불도(1902년), '봉법'의 다솔사 괘불도(1920년)로 이어지고 있다. 이로 영환, 응석, 돈희, 봉법 사이의 영향관계를 짐작해 볼 수 있다.

'약효'와 '축연'은 범어사 괘불도(1905년)에서부터 관계를 맺어왔던 사이로, '축연'[36]의 법장사 괘불도(1923년)와 '약효'[37]의 향천사 괘불도(1924년) 대의 단·승각기 단의 무늬 표현 방법이 서로 비슷하다. 한편 1900년대 괘불도의 거의 마지막에 해당하는 '봉민'[38]은 동화사 괘불도(1924년)에서 지금까지 무늬를 그리는 경향과 다른 면을 보였다. 즉, 대의 몸체에 연화문과 함께 범자문, 만자문, 일출문, 파상문, 해·달·별자리가 혼합되어 나타난 자연문 등 다양한 내용의 선조 원문양이 가득 그려져 있으며, 상의 단에는 단청에서나 보이는 금문을 그려 넣어 다른 불화에서 보이는 무늬 표현 방식과 다르다.

36
축연은 금강산 지역 및 전국적으로 많은 불화 자료를 남겨 약 80여 점의 불화가 알려져 온다. 축연의 생애와 작품에 대해서는 졸고, 〈고산 축연 작 법장사 아미타괘불도 연구〉, 《동아시아불교문화》 제17집, (동아시아불교문화학회, 2014.3), pp.39~65 ; 최엽, 〈고산당 축연의 불화 연구〉, 《동악미술사학》 5호, (동악미술사학회, 2004), pp.165~187 참조.

37
김정희, 〈錦湖堂 若效와 南方畵所 鷄龍山派-조선후기 화승연구(3)-〉, 《강좌미술사》 26-Ⅱ호, (사)한국미술사연구소/한국불교미술사학회, 2006.6), pp.733~739 참조.

38
봉민의 이력 및 화적에 대해서는 안귀숙, 최선일, 앞의 책, pp.193~194 참조.

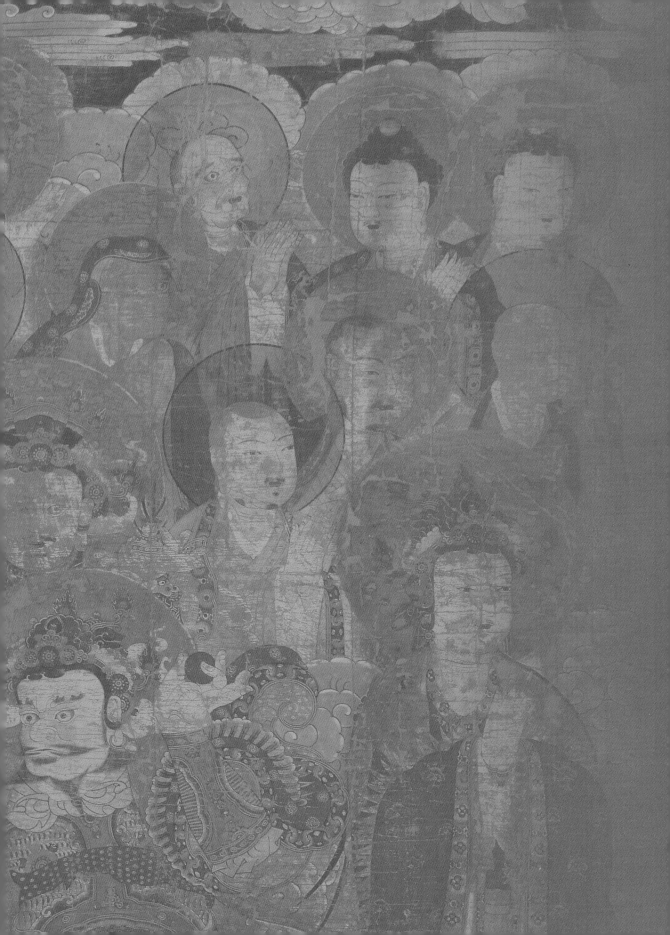

조선 후반기 불화 문양의 양식변천

이 장에서는 조선시대 후반기 불화에 그려져 있는 불화 문양의 양식변천에 대해 알아보도록 하되, 왕조별 구분법에 따라 광해군 ~경종 대(1609년~1724년)와 영조~정조 대(1725년~1800년), 일제강점기를 포함하는 순조~순종 대(1801년~1929년) 세 시기로 구분하여 살펴보겠다.

01

광해군~경종 대(1609년~1724년) 문양

이 시기 주존불상의 대의 몸체에는 연꽃무늬와 소용돌이무늬, 당초무늬가 주종을 이룬다. 연꽃무늬의 경우 금선으로 나타낸 둥근 무늬가 거의 대부분을 이루는 가운데 죽림사 괘불도에서 보듯 원형의 구획 없이 사실적으로 표현한 입면형 연화문이 함께 나타나는데, 형태미가 뛰어나고 비례감 또한 적절하다. 소용돌이무늬는 화엄사 괘불도 대의 몸체의 원문처럼 파형동기 모양으로 회전하는 구성으로서 이 시기에서만 나타나는 형태인데, 꾸밈의 의지가 돋보인다. 그리고 일본 지은사 소장 관경변상도와 지은원 소장 관음삼십이응신도에서 볼 수 있듯이 선으로 표현된 단독형 당초문이 유행하는데, 이러한 당초문 유형은 칠장사 괘불도 및 청룡사 괘불도 등 이 시기에서만 볼 수 있다. 한편 대의 단에는 연화당초문과 보상당초문, 보상모란당초문이 그려지며, 불형, 보관불형과 관계없이 대의에 거의 빠짐없이 등장하는 조에는 도안화한 평면형 연화문이 가득 시문되는 경향을 볼 수 있다.

대의에 견주어 상의 몸체에는 문양이 생략되는 경우가 대부분이며, 상의 단에는 죽림사·천은사·도림사 괘불도처럼 굴곡이 심하고 구성력이 뛰어난 결련금문이 펼쳐진다. 승각기 몸체에는

북장사 · 용봉사 괘불도처럼 자연스럽게 표현된 모란화문과 연화
당초문이 보이며, 승각기 단에는 연화당초문 위주로서 윤곽선 없
이 굵은 선으로 직접 묘사한 몰골법의 모란당초문이 등장하고 있
음을 보살사 괘불도로 알 수 있다. 또한 이 시기 특징으로 대의
몸체 전반에 걸쳐 그려져 있는 범자문을 꼽을 수 있는데, 갑사 괘
불도로부터 시작하여 신원사와 수덕사 괘불도에서 확인된다.

02

영조~정조 대(1724년~1800년) 문양

영 · 정조 대는 광해군~경종 대 말기 1722년에 조성된 청곡사
괘불도를 시작으로 대활약을 보인 '의겸'을 비롯하여 '색민'과 '비
현', '쾌윤'의 활동이 두드러진 시기로서, 후반기의 세 시기 가운
데 가장 무늬가 화려하고 세련미가 돋보인다.

더욱이 '의겸'의 경우 청곡사 괘불도에서 장식적인 평면형의
연꽃무늬, 사실적 표현의 모란화문 및 보상화문과 연화보상당초
문 · 능형보주문 · 비늘형 녹화가 가득 채워진 장식성 높은 결련
금문을 선보였는데 화려하기 이를 데 없다. 이와 같은 경향은 그
가 수화승을 맡아 조성한 안국사 · 운흥사 · 다보사 · 개암사 괘불
도 및 그의 제자 '색민'이 조성한 대흥사 괘불도에서도 파악된다.
활달하고 풍요로운 연화문과 석류동과 결합하여 조형성이 뛰어난
보상화문, 화사하면서도 풍성한 모양의 모란화문, 구름이 흘러가
는 모습의 유운문과 영지형 운문은 의겸 계열의 독특한 문양 형
태이다.

대의 단에는 보상화와 모란화, 당초가 결합된 화려한 보상모란
당초문이 보이며, 상의와 군의 및 승각기 몸체에는 전반적으로 꽃

문양이 쓰인 것과 더불어 석류동이 합해진 독립된 보상화문이 증가하고 있다. 이와 같은 경향은 청곡사 괘불도로부터 시작된다.

한편 상의 단에는 은해사와 축서사 · 쌍계사 괘불도에서 볼 수 있듯이 광해군~경종 대에 견주어 결련의 각도가 낮아져 수평에 가깝고, 결련 사이의 공간에 비늘 모양의 녹화가 가득 그려져 도식화와 장식화가 이루어졌다.

군의 단에는 안국사 · 흥국사 괘불도와 같은 모양의 능형보주문이 새롭게 등장한다. 승각기 단에 당초 없이 온문양과 반문양을 겹쳐서 표현하고 나머지 공간을 와문으로 채운 보상화문은 축서사 괘불도에서만 나타나는 새로운 형태로, 장식적인 면을 잘 보여 준다.

03
순조~순종 대(1801년~1910년) 문양

본존불을 포함하여 좌우보처불의 대의 몸체에 범자문만 가득 시문된 청룡사(원통사) 괘불도를 시작으로, 이 시기 전반에 걸쳐 대의의 조가 생략되고 황백색 선의 둥근 문양이 크게 증가했는데 대부분은 연화문과 보상화문, 만자문, 범자문, 일출문 등이다. 그 가운데서도 파도가 넘실대는 바다 위로 해가 떠오르는 일출문은 이전 시기에 잘 보이지 않던 문양인데, 연화사 · 법장사 · 동화사 괘불도 등 1900년대에 들어 집중적으로 나타난다. 이들 모두 햇살이 부서지는 모양을 형상화하여 표현했다는 공통점이 있다. 이 일출문은 일본이 불화에 미친 영향관계를 추정할 수 있는 중요한 기준으로 삼을 수 있어 주목할 만하다.

대의 단에는 줄기가 표현되지 않은 당초와 연화가 결합된 연화당초문이 보이는데 도식화가 엿보이며, 적색과 청색, 녹색을 주

로 사용하여 다소 강한 느낌을 준다. 홍천사와 봉국사 괘불도에서 파악할 수 있는 것처럼 갈모금문은 두 가지 유형으로 나타난다. 하나는 삼각꼴 문양 안쪽으로 정상에 민주점이 표현되어 있는 녹화가 장식된 형태이며, 또 하나는 삼각꼴 안에 연화문과 모란화문을 번갈아가며 꾸며 주고 있는 형태로 장식적이다.

이 시기에 이르면 상의와 군의 및 승각기 몸체의 문양이 많이 생략되며, 승각기 단을 제외한 각 법의 단 또한 문양이 잘 보이지 않는다. 그러나 승각기의 경우, 경국사 괘불도를 시작으로 봉국사·연화사·고양 흥국사·다솔사 괘불도에 이르기까지 복부 중앙 부분의 단에 여의두형으로 크게 구획을 지어 그 안쪽에 모란화문을 중심으로 보상화문과 운룡문을 배치했는데, 모란화의 표현이 매우 풍요롭고 화려하다. 이들 가운데 경국사와 흥국사, 봉국사 괘불화는 왕실발원 불화로서 승각기 단을 마치 용포의 흉배와도 같이 묘사한 것으로 보인다. 더욱이 봉국사 괘불도 단의 용문양은 왕실발원 불화가 아니면 그릴 수 없는 것이 특징이다.

대의를 제외한 각 법의의 문양을 생략하거나 간략화한 것은 이 시기의 흐름이며, 대의 몸체의 다양한 유형의 원문양이 등장하는 것 또한 19~20세기 불화에서 보이는 한 경향이다.

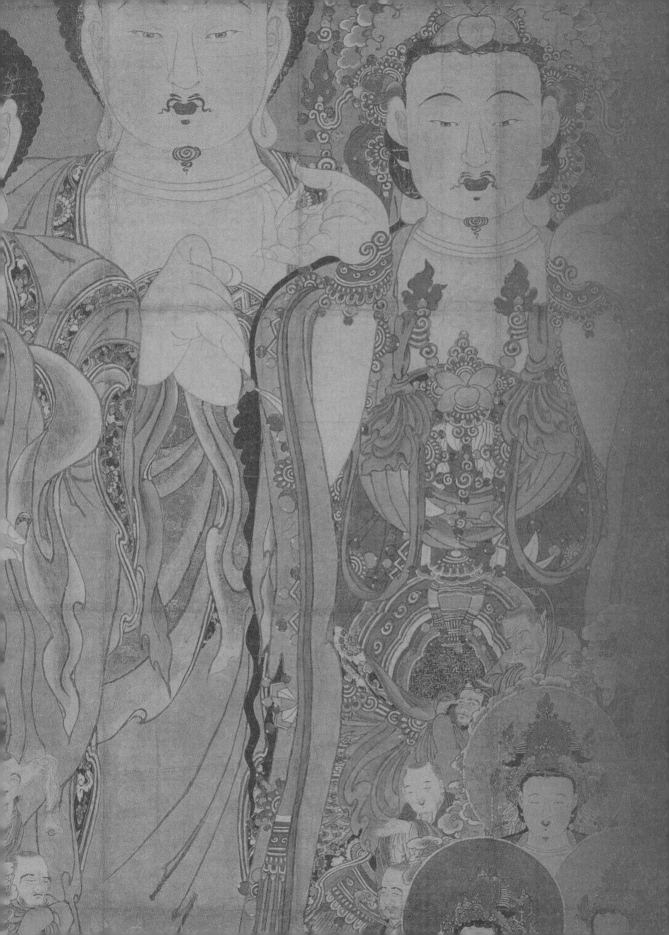

우리나라 불화 문양의 의미

삼국시대부터 고려에 이르기까지 불화의 문양은 아름답고 조화롭게 발전하였으며. 조선시대에 이르면 전·후반기를 통틀어 헤아릴 수 없을 만큼 다양하고 많은 문양이 그려지게 된다. 그 가운데서도 조선시대 후반기 불화는 가장 많은 양이 남아 있어 다른 시기보다 훨씬 다종다양한 특징을 보여 준다. 더욱이 이 시기에는 1기에 집중 조성된 괘불화뿐만 아니라 후불화와 기타 주제의 불화에 이르기까지 도상 및 형식과 양식 등 여러 가지 면에서 매우 다채로운 양상을 확인할 수 있다.

불의의 문양은 다양하고 독특한 특징을 지니고 있어 불화의 아름다움을 조명하고 편년을 설정하는 데 중요한 요소이다.[01] 조성 시기가 분명하고 조형적으로도 뛰어날 뿐만 아니라, 문양사적으로도 중요한 위치를 차지하는 불화의 불의 문양은 지역별. 화사별, 시기별, 시문 위치별로 각기 다른 특징을 보여 주어 편년 자료로써도 활용 가치가 높다. 이 같은 중요성을 지니는 만큼 체계적인 연구에 충분히 의미를 부여할 수 있으며, 이를 통해 우리나라 불화 문양이 갖는 연구사적 의의를 크게 네 가지로 도출할 수 있다.

첫째, 불화 문양은 고려시대 이후 조선 전반기까지의 문양과 궤를 같이 하면서, 후반기 불화의 미적 가치를 평가하는 기준이 된다는 데 연구 의의가 있다.

불화의 아름다움은 구도나 형태, 색채와 선, 그리고 문양의 조화에 달려 있다. 이 가운데 다른 요소들은 구체적인 설명이 어려우며 추상적이고 주관적인 면이 농후하나, 무늬는 실질적이고 가시적인 결과로서 불화를 더 아름답고 장엄하게 장식하며 구체적으로 설명하기에 불화 조성에 있어 빼놓을 수 없는 핵심 요소이다.

무늬를 거의 생략하거나 극히 적은 부분에 약간만 그려 넣은 것, 화려하지 않고 단순한 문양을 사용한 것 등 전반적으로 불의 문양이 간소한 경우도 있다. 이런 경우는 불화의 전체적인 분위기가 소박한 아름다움을 나타내는 것으로, 이때 문양을 일부분에

01
졸고, 〈高麗佛畵의 佛衣 紋樣 硏究 下〉,《강좌미술사》 22호, (㈔한국 미술사연구소/한국미술사학회, 2004.6) pp.181~213 참조.

만 간단하거나 단순한 형태로 구사하는 것 역시 불화의 특징을 한층 돋보이게 하는 무늬만의 역할이라고 할 수 있다.

이처럼 불화의 아름다움은 문양이 결정한다고 할 수 있으며, 시기에 따른 불화의 특징을 만들어 주는 결정적인 요소라는 점에 의의가 있다.

둘째, 우리나라 불화 문양은 문양사 연구에 있어서 보고寶庫라는 데 연구 의의가 있다.

특히 조선 후반기에 접어들면 괘불화를 비롯하여 후불화 등 다양한 주제의 불화들이 다량으로 조성되고, 도상과 형식 및 양식과 더불어 문양 또한 매우 다양하게 나타난다. 더욱이 광해군〜경종 대를 시작으로 영조 대에 괘불화가 집중적으로 조성되면서 그와 동반하는 문양의 다양성 또한 파악할 수 있다. 이 가운데서도 1700년대 전반부터 중반에 이르는 시기 화승 '의겸'을 비롯한 여러 화승들이 활발하게 활동하면서, 문양의 종류도 다양해졌을 뿐만 아니라 구성과 조형적인 면에서도 다른 시기의 추종을 불허할 정도로 예술성이 뛰어났다는 것은 이미 널리 알려진 사실이다. 이 시기 불화에서 확보할 수 있는 풍부한 불화 불의 문양을 연구한다는 것은 곧 조선시대를 문양사를 통틀어 이해하는 것이며, 우리나라 문양사 연구의 토대를 마련하는 데 가장 우선적으로 수행되어야 할 부분이라고 하겠다.

셋째, 불화의 문양은 시기별 불화 양식의 특징을 적절하게 표현하고 있다. 불화에서 채색 및 필선, 문양은 양식의 특징을 두드러지게 해 주는 가장 눈에 잘 띄는 요소이기 때문이다.

불의의 몸체에 즐겨 묘사하는 무늬와 대의의 단에 표현하는 문양, 상의의 단에 표현하는 문양, 승각기의 상단에 표현하는 문양 등 불의의 위치에 따라 그려지는 무늬가 다르다. 또한 이런 특징 있는 무늬들은 지역에 따라 다를 수 있고 화사에 따라 차이가 나기도 하므로, 불화의 도상 특징 연구에는 문양이 크게 중요시될 수밖에 없는 것이다.

이처럼 문양은 각 불화의 특징을 특색 있게 나타내는 하나의 기준이 되고 있으므로 불화를 이해하는 데 필수적인 요소이며, 나아가 도상 특징을 결정짓는 가장 중요한 사항이기 때문에 크게 중요시되는 동시에 지대한 의의를 가진다고 할 수 있다.

넷째, 불화의 문양을 당시 불화의 편년을 설정하는 데 가장 중요한 기준으로 삼을 수 있다는 점에 또 하나의 중요한 의의가 있다.

고려시대 불화의 문양은 조선 전반기의 무늬와 다르며, 조선 후반기의 불화 문양 또한 이와는 다르다. 조선 후반기 안에서도 무늬가 1기(광해군~경종)와 2기(영조~정조), 3기(순조~순종)에 따라 달라지고 있어서 조선 후반기 불화 양식의 변천을 파악하는 데 가장 중요한 근거로 삼을 수 있다.[02] 이와 함께 시기별 화사집단에 따라 불화양식 또한 변화를 보이기에, 불의 문양의 변화는 불화양식 변화를 가능할 수 있는 중요한 기준이 되는 것이다.

이처럼 우리나라의 불화 문양은 아름답고 장엄한 미적 가치를 지니며, 한국 문양사의 보고寶庫이고, 양식 연구의 기본 자료가 되며, 불화 편년 연구에 크게 이바지하고 있다는 점에서 연구 의의를 갖는다.

여기까지 살펴본 것과 같이, 문양은 무엇인가를 아름답게 장식하려는 인간의 본능적인 미의식으로부터 시작되어 시대적 배경 및 지역·사회 환경에 따라 종류와 특징이 다양하게 변해 왔다. 무늬 표현 방식은 자연적·역사적·종교적 상황 아래에서 형성되는 만큼, 불화의 문양에는 그 바탕이 되는 민족의 순수한 미의식이 그대로 반영되어 있고 이를 설명할 수 있는 매우 중요한 위치를 차지한다.

이 책에서는 우리나라 불화 문양을 본격적으로 연구하기 위하여 우선 삼국시대부터 조선 전반기에 이르기까지 문양의 종류 및 표현 방법과 변천에 대해 알아보았다. 불화 문양을 유형에 따라 분류하고자 전반적인 문양의 현황을 파악하였고, 특히 여러 주제의 불화 가운데 예배용 불화로서 가장 중요시되는 조선 후반기 괘

02
다음 글을 참조할 수 있다. 김창균, 〈조선 후반기 제3기[순조~순종대] 괘불화의 도상해석학적 연구〉, 《강좌미술사》 40호, (사)한국미술사연구소/한국미술사학회, 2013.6) ; 김현정, 〈화기를 통해 본 조선 후기 제2기 불화의 도상해석학적 연구〉, 《강좌미술사》 40호, (사)한국미술사연구소/한국미술사학회, 2013.6) pp.215~254.

불화와 후불화에 중점을 두고 살펴보았다. 괘불화와 후불화 주존 불상이 착용하고 있는 불의를 대의, 상의, 군의, 승각기, 요의 등 으로 세분하여 그려진 문양의 종류와 흐름을 고찰하고, 이와 더 불어 왕조와 위치에 따른 문양의 종류, 왕실발원 불화 문양의 특징 등도 분석해 보았다. 조선 후반기 불화 문양은 20세기에 접어들면서 단청 문양과도 직접적으로 유사성을 보이기에 단편적이나마 그 연관성도 살펴보았다.

그 결과 대의와 상의, 군의, 승각기, 요의 등 무늬가 그려진 위치별로 문양이 각기 다르게 채용된 것을 볼 수 있었다. 더욱이 주존불상이 불형일 경우와 보관불형일 성우 각 법의별로 문양이 다르게 표현되고 있어, 이를 통해 그 불화가 갖는 성격을 이해하고 불화 문양이 조성 시기를 추정하는 근거자료로 쓰일 수 있음을 확인했다.

특히 조선 후반기 불화에 주로 채용되고 있는 문양의 종류에 대해서는 식물문과 동물문, 자연문, 기하학문, 기타문 등 다섯 분야로 나누어 각 분야별 문양의 의미 및 특징을 형태에 따른 유형 구분에 근거하여 파악했다. 이를 바탕으로 하여 서울·경기 지역을 시작으로 경상 지역과 충청 지역, 전라 지역으로 나누어 지역별 특징에 대해 살펴본 다음, 각 시기에 따른 화승별 문양의 특징도 정리하였다. 조선 후반기 불화는 지역에 따라 문양 표현이 서로 달라 지역별 시문 경향을 비교·연구할 수 있었다.

또 조선 후반기 불화 문양을 화사별 화풍으로도 분석할 수 있었다. 이러한 점을 조선시대 후반기 불화 화풍과 연결지어 연구함으로써 조선 후반기 불교 화단의 전반적인 흐름도 살폈다.

조선 후반기 불화 문양의 양식변천에 대해서는 왕조별로 구분하여 변화가 뚜렷한 문양의 양식변천을 살펴보았다. 일반미술사에는 1910년까지를 한국미술사 시기로 한정하고 있으나, 이 책에서는 제3기에 해당하는 순조~순종 대의 연구범위를 1920년대까지 하한으로 삼았다. 19세기 말 내지 20세기 초에 활동하던 화승

들이 1920년대까지 지속적으로 활동하고 있었다는 것이 화기畵記를 통해 파악되었기 때문이다. 이후부터는 화승이 아닌 일반 불화가들에 의해 불화가 조성되었기 때문에 이를 참고하였다. 이 시기는 왕실과 관련하여 조성·봉안된 이른바 왕실발원 불화가 여럿 남아 있어 이와 관련한 문양의 변화를 고찰하는 데 역점을 두었다.

문양사의 보고寶庫라고 할 수 있는 우리나라 불화에 표현된 다종다양한 문양은 모두 좌우대칭과 리듬이라는 기초적인 예술 법칙의 순리에 따라 구성된다. 이러한 법칙 아래에서 문양의 근본 도형이 만들어지고 그려진 위치에 따라 다르게 표현되면서 우리나라 어느 시대보다도 전통성과 창의성을 바탕으로 창출해 낸 획기적인 디자인이 탄생했다.

이와 같이 한 시대를 대표하는 불교예술품의 어디에, 무엇을, 어떠한 방법으로 그려 넣었는지를 분석하는 연구야말로 시대사적 흐름과 예술적 가치를 찾아 내며 불교미술사적 편년기준을 설정하는 데 중요한 과정이라고 하겠다. 더욱이 이 책의 중심 주제인 불화는 조성 당시 시대상을 고스란히 보여주고 있으며, 근·현대사에서 불화조성뿐만 아니라 모든 예술 행위에 이르기까지 모범적인 구실을 하고 있다.

앞으로는 우리나라 불화에 그려진 문양뿐만 아니라, 불교 조각, 불교 공예 등에 표현된 문양까지 연구하여 비교·분석하고자 한다. 한국 불교미술의 전반적인 문양 양식을 체계적으로 정리하는 데 힘쓸 것이며, 이를 바탕으로 전통성과 독창성이 돋보이는 창의적인 불교미술 문양의 아름다움을 국내외에 널리 알리는 계기를 마련하도록 노력하겠다.

참고문헌

1. 경전·사서·사전류
《大方廣佛華嚴經》
《大寶積經》
《大乘莊嚴經論》
《大智度論》
《佛說大阿彌陀經》
《佛說無量壽經》
《佛說維摩詰經》
《遺日摩尼寶經》
《攝大乘論》
《妙法蓮華經文句》
《朝鮮王朝實錄》
《三國遺事》
《(望月)佛敎大事典》
《韓國民族文化大百科辭典》
《佛敎用語辭典》
《佛敎辭典》
《朝鮮後期僧匠人名辭典》

2. 도록·보고서
《高麗佛畵》한국의 미 7, 중앙일보사, 1981.
《掛佛調査報告書》Ⅰ·Ⅱ·Ⅲ, 국립문화재연구소, 1992·2000·2004.
《高麗·영원한 美》고려 불화 특별전, 湖巖갤러리, 1993.
《高麗時代의 佛畵》, 시공사, 1997.
《국보 제147호 천전리 각석 실측조사 보고서》, 한국선사미술연구소, 울산광역시, 2003.
《大高麗國寶展》위대한 문화유산을 찾아서Ⅰ, 湖巖갤러리, 1995.
《한국의 무늬》, 한국문화재보호재단, 예맥출판사, 1985.
《韓國佛敎美術大展》②(불교회화)·④(불교공예), 한국색채문화사, 1994.
《韓國의 佛畵》1~40, 성보문화재연구원, 1996~2007.
《韓國의 傳統紋樣》금속공예〔入絲〕-기본편, 국립중앙박물관, 1998.

3. 단행본
〈國文〉
권상로, 《한국사찰전서》상, 동국대학교, 1979.
구미래, 《한국의 상징세계》, 교보문고, 2004.
김리나 책임편집, 《고구려 고분벽화》, ㈔ICOMOS한국위원회, 문화재청, 2004.
김성재, 《갑골에 새겨진 신화와 역사》, 동녘, 2000.
김영주, 《조선시대불화연구》, 지식산업사, 1986.

김영태, 《한국불교사》, 경서원, 2002.

김원룡, 《한국미술사》, 범문사, 1969.

김정희, 《朝鮮時代 地藏十王圖 硏究》, 일지사, 1996.

_____, 《불화, 찬란한 불교미술의 세계》, 돌베개, 2009.

김정희 · 안귀숙 · 유마리, 《조선조 불화의 연구》2 - 지옥계 불화, 한국정신문화연구원, 1993.

馬昌儀 지음, 조현주 옮김, 《古本山海經圖說》上, 다른생각, 2013.

문명대, 《高麗佛畵》, 열화당, 1991.

_____, 《한국불교미술사》, 한 · 언, 1997.

_____, 《한국의 불화》, 열화당, 1997.

_____, 《한국미술사 방법론》, 열화당, 2000.

_____, 《한국불교미술의 형식》, 한국언론자료간행회, 1997.

_____, 《(삼각산) 진관사: 진관사의 역사와 문화》, 한국불교미술사학회, 2007.

문명대 외, 《고구려 고분벽화》, ㈜한국미술사연구소/한국불교미술사학회, 2012.10.

박은경, 《조선전기 불화 연구》, 시공사 · 시공아트, 2008.

박충석, 《조선조의 정치사상》, 평화출판사, 1980.

법성 · 활필호 등, 《민중불교의 탐구》, 민족사, 1993.

보림 지연 편저, 《불교의 꽃 이야기》, 한국불교꽃예술연구원, 1993.

안휘준 편, 《조선왕조실록의 서화사료》, 한국정신문화연구원, 1983.

유마리, 김승희, 《불교회화》, 솔, 2004.

윤열수, 《괘불》, 대원사, 1990.

이기영, 《한국불교연구》, 한국불교연구원, 1983.

이태진, 《조선유교사회사론》, 지식산업사, 1993.

임영주, 《傳統紋樣資料集》, 미진사, 1986.

_____, 《한국문양사》, 미진사, 1983.

_____, 《韓國의 傳統紋樣》 제1권 기하학적 문양과 추상문양, 예원, 1998.

임영주, 전한효 편저, 《문양으로 읽어보는 우리나라 단청》Ⅱ, 태학원, 2007.

장기권, 《중국의 신화》, 을유문화사, 1974.

장기인, 한석성, 《단청》 한국건축대계 Ⅲ, 보성각, 1993.

장충식, 《한국의 불교미술》, 민족사, 1997.

전호태, 《고구려 고분벽화연구》, 사계절, 2000.

최충식, 《韓國傳統紋樣의 理解》, 대구대학교출판부, 2006.

한국역사민속학회, 《한국의 암각화》, 한길사, 1996.

한기두, 《한국불교사상연구》, 일지사, 1985.

한정섭, 《불교설화문학대사전》, 불교정신문화원, 2012.

허 균, 《전통문양》, 대원사, 1995.

홍윤식, 《고려 불화의 연구》, 동화출판공사, 1984.

_____, 《한국의 불교미술》, 대원정사, 1997.

황선명, 《조선조 종교사회사연구》, 일지사, 1985.

황호근, 《한국문양사》, 열화당, 1978.

디트리히 젝켈 著, 백승길 譯, 《佛敎美術》, 열화당, 1985.

菊竹淳一, 鄭于澤 외, 《高麗時代의 佛畵》 해설편, 시공사, 1996.

C.A.S. 윌리암스 지음, 이용찬 외 공역, 《중국문화 중국정신》, 대원사, 1989.

〈中文〉

母學龍 編, 《劍閣覺苑寺明代佛傳壁畵》, 北京 文物出版社, 1993.

《文物》449-明代水陸畵析, 1993.
北京市法海寺文物保管所·中國旅遊出版社 編,《法海寺壁畵》, 北京, 1993.
《毘盧寺壁畵》, 河北省美術出版社, 1987.
《中國美術全集》繪畵編 13, 寺觀壁畵, 文物出版社, 1988.
洪自誠,《洪氏仙佛寄蹤》卷5, 佛家之部 15, 臺北自由出版社, 1988.
黃輝,《中國古代人物服式與畵法》, 上海人民出版社, 1987.

〈日文〉
江田俊雄,《朝鮮佛敎史の 硏究》, 國書刊行會, 1969.
渡·素舟,《東洋文樣史》, 東京:富山房, 1971.
相賀徹夫,《佛畵》, 小學館, 1974.
菊竹淳一, 吉田宏志 責任編輯,《高麗佛畵》, 朝日新聞社, 1981.

4. 논문

〈國文〉
강삼혜,〈천전리 암각화의 기하학적 문양과 선사미술〉,《강좌미술사》36호, ㈔한국미술사연구
　　소/한국불교미술사학회, 2011.6.
강은미,〈한국과 일본의 당초문 비교연구〉, 성균관대학교 대학원 석사학위논문, 1987.
강철종,〈이조불교 중흥운동과 그 성격〉,《논문집》2, 전북대학교, 1958.
고승희,〈高麗佛畵의 佛衣 紋樣 硏究 上〉,《강좌미술사》15호, ㈔한국미술사연구소/한국불교
　　미술사학회, 2000.
＿＿＿,〈高麗佛畵의 佛衣 紋樣 硏究 下〉,《강좌미술사》22호, ㈔한국미술사연구소/한국불교
　　미술사학회, 2004.
＿＿＿,〈남양주 봉선사 삼신불괘불도 도상 연구〉,《강좌미술사》38호, ㈔한국미술사연구소/한
　　국불교미술사학회, 2012.6.
＿＿＿,〈고산 축연 작 법장사 아미타괘불도 연구〉,《동아시아불교문화》제17집, 동아시아불교
　　문화학회, 2014.3.
＿＿＿,〈朝鮮時代 純祖-純宗代 王室發願 掛佛畵 硏究〉,《동아시아불교문화》제19집, 동아
　　시아불교문화학회, 2014.9.
＿＿＿,〈조선 후반기 불화 연화문양 도상 연구〉,《강좌미술사》43호, ㈔한국미술사연구소/한
　　국불교미술사학회, 2014.12.
＿＿＿,〈金谷堂 永煥 作 天寶山 佛巖寺 掛佛圖 硏究〉,《강좌미술사》44호, ㈔한국미술사연구소/
　　한국불교미술사학회, 2015.6.
＿＿＿,〈도봉산 천축사 비로자나삼신괘불도 도상 연구〉,《강좌미술사》47호, ㈔한국미술사연
　　구소/한국불교미술사학회, 2016.12.
고해숙,〈19세기 京畿地域 佛畵의 硏究〉, 동국대학교 대학원 석사학위논문, 1994.
김경미,〈조선후기 사불산불화 화파의 연구〉, 동국대학교 대학원 석사학위논문, 2000.
김명실,〈唯識經論에 나타난 佛身觀〉,《大蓮李永子博士華甲紀念論叢 天台思想과 東洋文
　　化》, 불지사, 1997.
김미경,〈龍門寺 靈山會掛佛幀〉,《醴泉 龍門寺 掛佛幀》통도사성보박물관 괘불탱특별전 7,
　　통도사성보박물관, 2002.
김순석,〈조선후기 불교사 연구의 현황과 과제〉,《朝鮮後期史 硏究의 現況과 課題》, 창작과
　　비평사, 2000.
＿＿＿,〈朝鮮後期 佛敎界의 動向〉,《國史館論叢》99, 국사편찬위원회, 2002.

김승희, 〈畫僧 石翁喆侑와 古山竺衍의 生涯와 作品〉, 국립박물관《東垣學術論文集》제4집, 한국고고미술연구소, 2002.11.27.

김윤진, 〈한국에 나타난 당초문의 종류와 변용〉, 서울대학교 대학원 석사학위논문, 1979.

김정희, 〈文定王后의 中興佛事와 16세기의 王室發願 佛畵〉,《美術史學研究》231, 한국미술사학회, 2001.9.

_____, 〈高麗末, 朝鮮前期 地藏菩薩畵의 考察〉,《고고미술》157, 한국미술사학회, 1983.

_____, 〈朝鮮前期의 地藏菩薩圖〉,《강좌미술사》4호, ㈔한국미술사연구소/한국불교미술사학회, 1992.

_____, 〈조선후기 화승연구−금암당 천여〉,《성곡논집》29, 성곡학술문화재단, 1998.

_____, 〈문정왕후의 중흥불사와 16세기의 왕실발원 불화〉,《미술사학연구》231, 한국미술사학회, 2001.9.

_____, 〈1465년작 관경16관변상도와 조선초기 왕실의 불사〉,《강좌미술사》19호, ㈔한국미술사연구소/한국불교미술사학회, 2003.6.

_____, 〈麻谷寺 掛佛幀〉,《公州 麻谷寺掛佛幀》통도사성보박물관 괘불탱특별전 12, 통도사성보박물관, 2004.

_____, 〈수국사의 불화〉, 제15회 한국미술사연구소 학술대회 발표문, 2007.

_____, 〈錦湖堂 若效와 南方畵所 鷄龍山派〉,《강좌미술사》26−Ⅱ호, ㈔한국미술사연구소/한국불교미술사학회, 2006.6.

_____, 〈마곡사 괘불−도상 및 조성배경을 중심으로〉,《미술사의 정립과 확산》, 사회평론사, 2007.

_____, 〈17세기, 인조~숙종 대의 불교회화〉,《강좌미술사》31호, ㈔한국미술사연구소/한국불교미술사학회, 2008.12.

김창균, 〈조선조 인조~숙종 대 불화 연구〉, 동국대학교 대학원 미술사학과 박사학위논문, 2006.2.

_____, 〈갑사 삼신불괘불화 연구〉,《강좌미술사》23호, ㈔한국미술사연구소/한국불교미술사학회, 2004.

_____, 〈17세기 신겸파 불화 화풍의 연구〉,《강좌미술사》26−Ⅱ호, ㈔한국미술사연구소/한국불교미술사학회, 2006.6.

_____, 〈조선 인조~숙종 대 불화의 도상 특징 연구〉,《강좌미술사》28호, ㈔한국미술사연구소/한국불교미술사학회, 2007.6.

_____, 〈수타사 三身佛掛佛圖 草本 연구〉,《문화재》제42권·제4호, 국립문화재연구소, 2009.

_____, 〈조선시대 삼신삼세불 도상 연구〉,《강좌미술사》32호, ㈔한국미술사연구소/한국불교미술사학회, 2009.

_____, 〈19세기 경기지역 수화승 금곡당 영환과 한봉당 창엽 연구〉,《강좌미술사》34호, ㈔한국미술사연구소/한국불교미술사학회, 2010.6.

_____, 〈조선 전반기 불화의 도상해석학적 연구〉,《강좌미술사》36호, ㈔한국미술사연구소/한국불교미술사학회, 2011.6.

_____, 〈조선 후반기 제1기(光海君~景宗代) 불화의 도상해석학적 연구〉,《강좌미술사》38호, ㈔한국미술사연구소/한국불교미술사학회, 2012.6.

_____, 〈조선 후반기 제3기 [純祖~純宗代] 掛佛畵의 도상해석학적연구〉,《강좌미술사》40호, ㈔한국미술사연구소/한국불교미술사학회, 2013.6.

김현정, 〈안동 봉정사 대웅전 중창과 후불벽화 조성배경〉,《상명사학》8·9, 상명사학회, 2003.

_____, 〈조선 전반기 제2기 불화(16세기)의 도상해석학적 연구〉,《강좌미술사》36호, ㈔한국미술사연구소/한국불교미술사학회, 2011.6.

김현정, 〈화기를 통해 본 조선 후기 제2기 괘불화의 도상해석학적 연구〉,《강좌미술사》40호, ㈜한국미술사연구소/한국미술사학회, 2013.6.

김화영, 〈삼국시대 연화문 연구〉,《歷史學報》第34輯. 한국역사학회, 1967.

_____, 〈한국연화문 연구〉, 이화여자대학교 대학원 박사학위논문, 1977.

김희준, 〈조선전기 수륙제의 설행〉,《호서사학》30, 호서사학회, 2001.

남동신, 〈조선후기 불교계의 동향과 상법멸의경의 성립〉,《한국사연구》113, 한국사연구회, 2001.

남희구, 〈16~18세기 불교의식집의 간행과 불교대중화〉,《한국문화》vol 34, 서울대학교 한국문화연구소, 2004.

노권용, 〈佛陀觀의 硏究〉, 원광대학교 대학원 박사학위논문, 1987.

_____, 〈三身佛說의 전개와 그 의미〉,《한국불교학》32호, 한국불교학회, 2002.

武家昌, 최무장 역, 〈환인 마창구 장군묘의 벽화에 대한 초보 검토〉,《강좌미술사》10호, ㈜한국미술사연구소/한국미술사학회, 1998.

문명대, 〈無爲寺 極樂殿 阿彌陀後佛壁畵 試考〉,《고고미술》129·130, 한국미술사학회, 1976.6.

_____, 〈신라화엄경사경과 그 변상도의 연구〉,《한국학보》5권 1호, 한국학보(일지사), 1979.

_____, 〈高麗 觀經變相圖 硏究〉,《불교미술》6, 동국대학교박물관, 1981.

_____, 〈朝鮮朝 佛畵의 樣式的 特徵과 變遷〉,《朝鮮佛畵》한국의 미 16, 중앙일보사, 1984.

_____, 〈長川1号墓 佛敎禮拜圖 壁畵와 佛像의 始原問題〉,《선사와 고대》1호, 한국고대학회, 1991.

_____, 〈재일 한국불화 조사연구〉,《강좌미술사》4호, ㈜한국미술사연구소/한국불교미술사학회, 1992.

_____,〈조선조 후반기 불화양식의 고찰〉,《불교미술》12, 동국대학교박물관, 1994.

_____, 〈朝鮮 明宗代 地藏十王圖의 盛行과 嘉靖34年(1555) 地藏十王圖의 硏究〉,《강좌미술사》7호, ㈜한국미술사연구소/한국불교미술사학회, 1995.

_____, 〈佛像의 愛容問題와 長川1号墓 佛敎禮拜圖 壁畵〉,《강좌미술사》10호, ㈜한국미술사연구소/한국불교미술사학회, 1998.9.

_____, 〈삼신불 도상특징과 조선시대 삼신불회도 연구-보관불 연구Ⅰ〉,《한국의 불화》12, 성보문화재연구원, 1998.

_____, 〈비로자나삼신불 도상의 형식과 기림사 삼신불상 및 불화의 연구〉,《불교미술》15, 동국대학교박물관, 1998.

_____, 〈선운사 대웅보전 삼신삼세불형 비로자나 삼불벽화의 연구〉,《강좌미술사》30호, ㈜한국미술사연구소/한국불교미술사학회, 2008.

_____, 〈한국 掛佛畵의 기원문제와 鏡神社藏 金祐文筆 水月觀音圖〉,《강좌미술사》33호, ㈜한국미술사연구소/한국불교미술사학회, 2009.

_____, 〈조선 전반기 불상조각의 도상해석학적 연구〉,《강좌미술사》36호, ((㈜한국미술사연구소/한국불교미술사학회, 2011.6.

_____, 〈항마촉지인석가불 영산회도靈山會圖의 대두와 1578년작: 운문雲門필 영산회도(日本大阪四天王寺 소장)의 의미〉,《강좌미술사》37호, ㈜한국미술사연구소/한국미술사학회, 2011.12.

_____, 〈1592년 작 장호원 석남사石楠寺 왕실발원 석가영산회도의 연구〉,《강좌미술사》40호, ㈜한국미술사연구소/한국미술사학회, 2013.6.

_____, 〈德興里 高句麗 古墳壁畵와 그 佛敎儀式圖淨土往生七寶儀式圖의 圖像意味와 特徵에 대한 새로운 解釋〉,《강좌미술사》41호, 한국미술사연구소/한국불교미술사학회, 2013.12.

문명대, 〈천옥박고관소장 서구방필 1323년작 수월관음도 연구〉, 《강좌미술사》 41호, ㈔한국미술사연구소/한국불교미술사학회, 2015.12.

문명대·조수연, 〈고려 관경변상도의 계승과 1435년 知恩寺 藏 觀經變相圖의 연구〉, 《강좌미술사》 38호, ㈔한국미술사연구소/한국불교미술사학회, 2012.6.

박경훈, 佛敎史學會 編, 〈近代佛敎의 硏究〉, 《近代 韓國佛敎史論》, 민족사, 1988.

박도화, 〈학림사 비로자나삼신불괘불화〉, 《성보》 6, 대한불교조계종, 2004

_____, 〈韓國佛敎壁畵의 硏究-高麗時代를 중심으로〉, 《불교미술》 6, 동국대학교박물관, 1981.

_____, 〈조선 전반기 불경판화의 연구〉, 동국대학교 대학원 박사학위논문, 1997.

방병선, 〈고려 상감청자의 발생에 따른 상감무늬의 고찰〉, 동국대학교 대학원 미술사학과 석사학위논문, 1991.

박은경, 〈麻本佛畵의 出現: 日本周昉國分寺의 〈地藏十王圖〉를 중심으로〉, 《美術史學硏究》 199·200, 한국미술사학회, 1993.12.

_____, 〈日本 梅林寺 소장의 조선초기 〈수월관음보살도〉〉, 《美術史論壇》 2, 한국미술연구소, 1995.6.

_____, 〈朝鮮前期 線描佛畵: 純金畵〉, 《美術史學硏究》 206, 한국미술사연구소, 1996.6.

_____, 〈朝鮮前期의 기념비적인 사방 사불화: 일본 보수원 소장 약사삼존도를 중심으로〉, 《美術史論壇》 7, 한국미술연구소, 1998.

_____, 〈일본소재 조선16세기수륙회 불화〉, 《감로탱》, (통도사성보박물관, 2005.

_____, 〈新元寺 掛佛幀〉, 《公州 新元寺 掛佛幀》, 통도사성보박물관 괘불탱 특별전 13, 2005.

박진명, 〈慶船堂 應釋의 畵風 硏究〉, 동국대학교 대학원 석사학위논문, 2009.

배영일, 〈17세기 괘불화 고찰〉, 《강좌미술사》, 33호, ㈔한국미술사연구소/한국불교미술사학회, 2009.

서경옥, 〈보상화문 양식변천에 관한 연구〉, 이화여자대학교 대학원 석사학위논문, 1975.

송화섭, 〈한반도 선사시대 기하문암각화의 유형과 성격〉, 《선사와 고대》 5호, 한국고대학회, 1993.

신광희, 〈朝鮮末期 畵僧 慶船堂 應釋 硏究〉, 《불교미술사학》 4집, 통도사성보박물관 불교미술사학회, 2006.

안귀숙, 〈朝鮮後期 佛畵僧의 系譜와 義謙比丘에 관한 硏究 上〉, 《美術史硏究》 8, 미술사연구회, 1994.

_____, 〈朝鮮後期 佛畵僧의 系譜와 義謙比丘에 관한 硏究 下〉, 《美術史硏究》 9, 미술사연구회, 1995.

안재홍, 〈上杉神社藏 高麗 阿彌陀三尊圖의 연구〉, 《강좌미술사》 30호, ㈔한국미술사연구소/한국불교미술사학회, 2008.

염원희, 〈달토끼의 상징성 연구〉, 《高凰論集》 第41輯, 경희대학교 일반대학원 학술단체협의회, 2007.

오경순, 〈朝鮮後期 佛敎界의 變化相〉, 《경주사학》 22, 역사학회, 2003.

유경희, 〈道岬寺觀世音菩薩三十二應身幀 연구〉, 동국대학교 대학원 석사학위논문, 2000.

_____, 〈道岬寺 觀世音菩薩32應幀의 圖像 硏究〉, 《美術史學硏究》 240, 한국미술사학회, 2003.12.

유근준, 〈한국문양의 집성 및 그 현대화의 관한 미학 연구〉, 《문교부 학술연구-조선비에 관한 연구보고서》 27권, 1968.

유마리, 〈조선전기 불교회화〉, 《한국불교미술대전》 2 불교회화, 한국색채문화사, 1994.

_____, 〈中國 敦煌莫高窟 발견 觀經變相圖와 韓國觀經變相圖의 比較考察〉, 《강좌미술사》 4호, ㈔한국미술사연구소/한국불교미술사학회, 1992.

유마리, 〈여말선초 관경십육관변상도-관경변상도의 연구 Ⅳ〉, 《미술사학연구》 208, 한국미술
　　사학회, 1995.

　　　　, 〈일본에 있는 한국불화 조사 : 京都, 奈良지방을 중심으로〉, 《문화재》 29, 1996.

　　　　, 〈조선전기 서울·경기지역 괘불탱화의 고찰〉, 《강좌미술사》 7호, ㈔한국미술사연구소/
　　한국불교미술사학회, 1995.

　　　　, 〈多佛三身三世佛 괘불화〉, 《강좌미술사》 33호, 한국미술사연구소/한국불교미술사학
　　회, 2009.

유마나, 〈5회분 4·5호묘의 벽화와 신화로의 상징성〉, 《고구려 고분벽화》, ㈔한국미술사연구
　　소/한국불교미술사학회, 2012.

유혜영, 〈모란문 연구〉, 이화여자대학교 대학원 석사학위논문, 1987.

윤병순, 〈당초문양의 변천과정에 관한 연구〉, 홍익대학교 대학원 석사학위논문, 1986.

윤은희, 〈儀式集을 중심으로 본 괘불화의 조성 사상〉, 《강좌미술사》 33호, ㈔한국미술사연구소/
　　한국불교미술사학회, 2009.

이선용, 〈불화에 기록된 범자와 진언에 대한 고찰〉, 《미술사학연구》 278, 한국미술사학회,
　　2013.6.

이영숙, 〈율곡사괘불의 고찰〉, 《동악미술사》 3(瓦本김동현박사 정년기념논총), 2003.

이용윤, 〈朝鮮後期 龍門寺 佛教繪畵〉, 《충북사학》, 충북대학사학회, 2007.

임명자, 〈고려 불화에 나타나는 의상문양 연구〉, 숙명여자대학교 대학원 석사학위논문, 1984.

임영주, 〈연화문의 종류와 그 비교〉, 《디자인·포장》 18호, 한국 디자인 포장센타, 1971.

　　　　, 〈문양의 역사와 발전과정〉, 《전통문화》, 1985.8.

임영효, 〈道岬寺觀音菩薩三十二應身圖의 圖像 연구〉, 영남대학교 대학원 석사학위논문,
　　2000.

전호태, 〈고구려 고분벽화에 나타난 하늘연꽃〉, 《美術資料》 46호, 국립중앙박물관, 1990.

정성화, 〈조선 후기 쌍계사 불화의 연구〉, 동국대 대학원 석사학위논문, 1996

장충식, 〈조선조 괘불의 고찰-본존 명칭을 중심으로〉 《한국의불화》 9, 성보문화재연구원, 1996

　　　　, 〈조선조 괘불의 양식적 특징〉, 《김갑주교수 화갑기념사학논총》, 1994.

정명희, 〈朝鮮 後期 掛佛幀의 硏究〉, 홍익대학교 대학원 미술사학과 석사학위논문, 2000.

　　　　, 〈의식집을 통해 본 괘불의 도상적 변용〉, 《불교미술사학》 vol.2, 통도사성보박물관 불
　　교미술사학회, 2004.

정병모, 〈高句麗 古墳壁畵의 裝飾文樣圖에 대한 考察〉, 《강좌미술사》 10호, ㈔한국미술사연
　　구소/한국불교미술사학회, 1998.

　　　　, 〈중국 북조 고분벽화를 통해 본 진파리1·4호분과 강서 중·대묘의 양식적 특징〉, 《강
　　좌미술사》 41호, ㈔한국미술사연구소/한국불교미술사학회, 2013.12.

정병삼, 〈19世紀의 佛教界의 思想的 追求와 佛教藝術의 變化〉, 《韓國思想과 文化》 16, 韓國
　　思想文化學會, 2002.

조수연, 〈고려후기 수월관음보살도와 조선후기 민화의 달(月) 표현 연구〉, 한국민화학회 학술
　　발표회 자료집, 2013.

최 엽, 〈近代畫僧 古山堂 竺演의 佛畫 硏究〉, 이화여자대학교 대학원 석사학위논문, 2002.

　　　　, 〈고산당 축연의 불화 연구〉, 《동악미술사학》 5호, 동악미술사학회, 2004.

최완수, 〈간다라佛衣考〉, 《佛教美術》 1, 동국대학교박물관, 1973.9.

하진희, 〈조선조 불화에 나타난 의상문양 연구〉, 홍익대학교 대학원 석사학위논문, 1988.

한정호, 〈김룡사괘불탱에 대한 연구〉, 《문경 김룡사괘불탱》 통도사성보박물관 괘불탱특별전 3,
　　통도사성보박물관, 2000.

홍윤식, 〈朝鮮 明宗朝의 佛畫製作을 通해서 본 佛教信仰〉, 《佛教學報》 19, 동국대학교 불교
　　문화연구원, 1982.9.

홍윤식, 〈불화와 산수화가 만나는 鮮初명품-일본 지은원 소장 觀音三十二應身圖〉, 《계간미술》 16, 1983.

황규성, 〈조선시대 삼신불회도에 관한 연구〉, 동국대학교 대학원 미술사학과 석사학위논문, 2001.

＿＿＿, 〈조선시대 삼세불 도상에 관한 연구〉, 《미술사학》 20호, 한국미술사교육학회, 2006.

〈日文〉

菊竹淳一, 〈高麗佛畵にみる中國と日本〉, 《高麗佛畵》, 朝日新聞社, 1981.

＿＿＿＿, 〈高麗佛畵의 特徵〉, 《高麗時代의 佛畵》, 시공사, 1997.

吉田宏志, 〈高麗佛畵の紀年作品〉, 《高麗佛畵》, 朝日新聞社, 1981.

＿＿＿＿, 〈至元二十三年銘高麗阿彌陀如來像をめぐって〉, 《月刊文化財》 86, 第一法規出版, 1979.

梶谷亮治, 〈十六羅漢像について〉, 《佛教藝術》 172, 1987.

山本泰一, 〈文定王后所願の佛畵について〉, 《金鯨叢書》 2, 東京 德川 黎明會, 1978.

有賀神隆, 〈阿彌陀三尊像三幅上杉神社藏〉, 《佛教藝術》 91, 每日新聞社, 1974.

井手誠之輔, 〈高麗の阿彌陀畵像と普賢行願品〉, 《美術研究》 362, 東京國立文化財研究所, 1995.

井手誠之輔, 〈高麗佛畵の世界-宮中周邊における願主と信仰〉, 《日本の美術》 3 No.418, 至文堂, 2001.

鄭于澤, 〈高麗時代の羅漢畵像〉, 《大和文華》 75, 大和文華館, 1985.

＿＿＿, 〈山形上杉神社の阿彌陀三尊圖〉, 《佛教藝術》 173, 每日新聞社, 1987.

林良一, 〈佛敎美術の裝飾文樣4, 蓮華(1)〉, 《佛教藝術》 98호, 佛敎藝術學會, 1974.

＿＿＿, 〈佛敎美術の裝飾文樣5, 蓮華(2)〉, 《佛教藝術》 99호, 佛敎藝術學會, 1974.

＿＿＿, 〈佛敎美術の裝飾文樣6, 蓮華(3)〉, 《佛教藝術》 104호, 佛敎藝術學會, 1975.

＿＿＿, 〈佛敎美術の裝飾文樣7, 蓮華(4)〉, 《佛教藝術》 106호, 佛敎藝術學會, 1976.

＿＿＿, 〈佛敎美術の裝飾文樣8, パルメット(1)〉, 《佛教藝術》 108호, 佛敎藝術學會, 1976.

＿＿＿, 〈佛敎美術の裝飾文樣9, パルメット(2)〉, 《佛教藝術》 111호, 佛敎藝術學會, 1977.

＿＿＿, 〈佛敎美術の裝飾文樣10, パルメット(3)〉, 《佛教藝術》 114호, 佛敎藝術學會, 1977.

＿＿＿, 〈佛敎美術における裝飾文樣12,實相華〉 ①-⑫, 《佛教藝術》 121호, 128호, 145호, 151호, 167호, 173호, 175호, 177호, 180호, 183호, 184호, 1980~1989.

林良一, 〈佛敎美術の裝飾文樣8,パルメット(1)〉, 《佛教藝術》 108호, 佛敎藝術學會, 1976.

林 進, 〈新出の高麗水月觀音圖について〉, 《佛教藝術》 123호, 1979.

＿＿＿, 〈高麗時代の水月觀音圖について〉, 《美術史》 102호, 1977.

長廣敏雄, 〈東西洋の裝飾意匠と文樣〉, 《中國美術論集》, 譚談社, 1984.

熊谷宣夫, 〈朝鮮佛畵徵〉, 《朝鮮學報》 44, 朝鮮學會, 1967.

平田冠, 〈鏡神社所藏楊柳觀音畵像再考〉, 《大和文華》 72호, 大華文華館, 1984.

〈英文〉

Anesaki, Masaharu, *Buddhist Art in Its Relation To Buddhist Ideals, with Special Reference to Buddhism in Japan*, Nabu Press, 2010.

찾아보기